中国画传统技法教程

没骨蔬果日课

倪珊珊 著

海峡出版发行集团
THE STRAITS PUBLISHING & DISTRIBUTING GROUP | 福建美术出版社
FUJIAN FINE ARTS PUBLISHING HOUSE

图书在版编目（CIP）数据

中国画传统技法教程．没骨蔬果日课 / 倪珊珊著
．-- 福州：福建美术出版社，2023.3（2023.9 重印）
ISBN 978-7-5393-4408-9

Ⅰ．①中… Ⅱ．①倪… Ⅲ．①蔬菜－中国画－国画技
法－教材②水果－中国画－国画技法－教材 Ⅳ．
① J212

中国版本图书馆 CIP 数据核字（2022）第 191124 号

出 版 人：郭　武

责任编辑：樊　煜　　吴　骏

装帧设计：李晓鹏　　陈　秀

中国画传统技法教程·没骨蔬果日课

倪珊珊　著

出版发行：福建美术出版社

社　　址：福州市东水路 76 号 16 层

邮　　编：350001

网　　址：http://www.fjmscbs.cn

服务热线：0591-87669853（发行部）　　87533718（总编办）

经　　销：福建新华发行（集团）有限责任公司

印　　刷：福建省金盾彩色印刷有限公司

开　　本：889 毫米 ×1194 毫米　1/12

印　　张：17.33

版　　次：2023 年 3 月第 1 版

印　　次：2023 年 9 月第 2 次印刷

书　　号：ISBN 978-7-5393-4408-9

定　　价：98.00 元

目　录

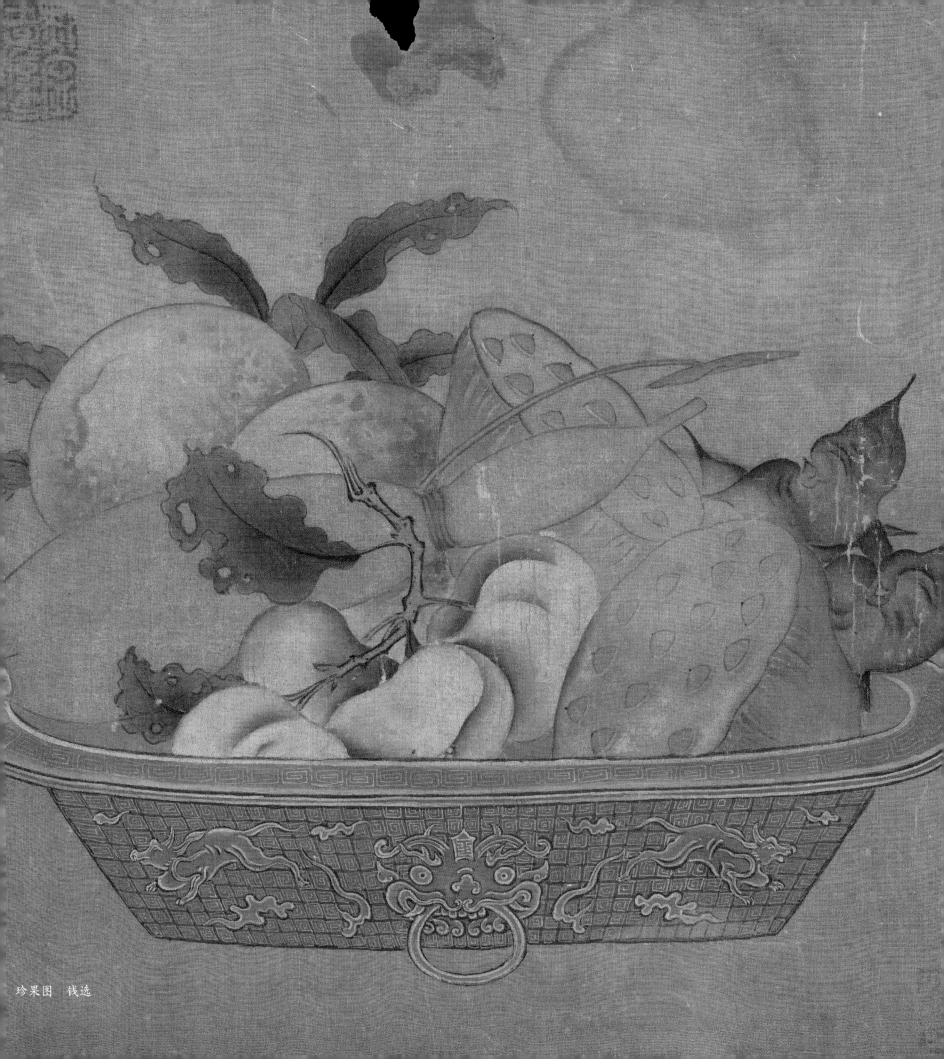

珍果图　钱选

概　述

蔬果题材的绘画早在隋唐时期就已经出现，但大多是作为配景或装饰出现在人物、道释绘中，直至五代两宋时期才逐渐独立成科。现存的文献中，最早将果蔬单列一门的是宋代的《宣和画谱》。蔬果题材的绘画虽如山水画、花鸟画一般早早独立，但无论是作品还是画论，与其他题材的绘画相比皆是寥寥，在美术史中仅作为花鸟画的分支。《宣和画谱》记载道："蔬果于写生，最为难工。"清代徐沁在《明画录论画蔬果》中解释说："宣和谱蔬果，自陈迄宋，才得六人，其难能亦可概见。有明'二边'（边景昭、边楚祥）、殷善、沈周、陆治，皆工果蓏，以兼擅他长，已载别门，不复收此，亦犹徐熙不与野王辈并列也。"

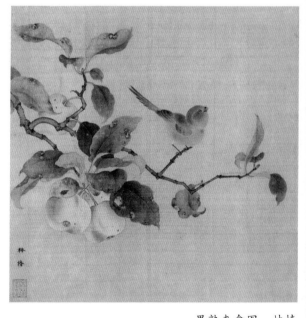

果熟来禽图　林椿

蔬果题材正式入画可以追溯到唐代画家边鸾，有文献记载他晚年常在田园写生，将花鸟画题材扩展到"山花野蔬"。随后五代徐熙"多游园圃，以求情状。虽蔬菜茎苗，亦入图写"，作了不少果蔬作品，他的《石榴图》更是被宋太宗称赞道："花果之妙，吾独知熙矣。"五代至宋都有蔬果作品记录在案，相关画家有五代徐熙、唐垓、丁谦，北宋高宝怀、高怀节、崇嗣、赵昌、易元吉、刘永年，南宋鲁贵宗、林椿、温日观等人。不过五代前的蔬果作品多亡佚，自宋代以后传世渐多。

宋代是绘画艺术发展的一个高峰时期，商品经济的繁荣使得蔬果等世俗题材被大众接纳，也进一步拓宽了绘画题材、增加了绘画作品的总量，理学"格物致知"的精神推动了绘画技法的精进，同时也催生了禅宗水墨画。这一时期的果蔬绘画有两种面貌：精细写实的工笔蔬果

六柿图　牧溪

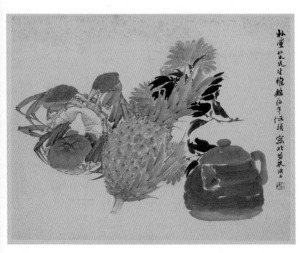

菠萝菊蟹图　任伯年

画和落墨灵动的水墨蔬果画。宋初院体绘画在继承唐、五代绘画理论和技法的基础上又臻于完善，承袭了前代写生的习惯和"黄家富贵"之气。到了宋徽宗时期，写实技法更是达到了顶峰。赵佶在写生的基础上将文人意趣引入院体画，承袭徐熙的"野逸"之风，形成精致雅正的工笔画和水墨画并举的局面。另一方面，随着理学的发展，禅宗思想蔚然成风，产生了禅宗水墨画，其将目光倾向于果蔬等平凡之物，并借用水墨语言的抽象性、隐喻性和简约性，将绘画精神映射于常物，南宋法常的《六柿图》、温日观的《墨葡萄》皆是此类。他们开写意花鸟画的先河，对后世影响深远，追随者有钱选、徐渭、八大山人等。

明清时期的蔬果画随着水墨大写意画的发展以及题材的世俗化，作品明显增多。徐渭、八大山人、石涛、虚谷、金农、赵之谦、吴昌硕、任伯年等人皆有佳作传世。现代自齐白石后，画者愈多。

"没骨"和"蔬果"的相遇大约是在清代恽南田的画里。沈括《梦溪笔谈》定义了"没骨"乃"效诸黄之格更不用墨笔，直以彩色图之，谓之没骨图"。没骨花鸟画的出现要追溯至徐崇嗣，他的画风是继承本家的"落墨法"和院体的以色写实、富丽之风。南田设色在此基础上变宫廷浓丽为文人清雅，创点染同用的技法，使花卉浓淡、干湿、阴阳向背，层析清晰，有着光感、质感、空间感和韵律感。他追求静气，注重内在气韵的表达。没骨画在南田手上臻于成熟。岭南画派的居廉、居巢，在取法南田没骨、兼学前人的基础上，融入鲜明的岭南地域特色，同时吸纳西洋绘画的技法，进一步发展和使用撞粉法和撞水法。尤其是居廉，他在蔬果题材的绘画中运用撞粉法和撞水法最多。

当下，随着多画种的相互交流影响、新媒介材料的运用，介于工笔和写意之间的没骨作为一种表现手法被更为自由地使用、发展，也更为年轻画家群体所喜爱。

没骨技法

前人用色有极沉厚者，有极淡逸者，其创制损益，出奇无方，不执定法。大抵秾艳之过，则风神不爽，气韵索然矣。惟能淡逸而不入于轻浮，沉厚而不流于郁滞。

——恽寿平《瓯香馆集》

把要描绘的形体用单一的颜色相对均匀地画出，颜色深浅和层次变化不大。在没骨画中平涂法常和撞色法一起使用。

【 接染示意 】

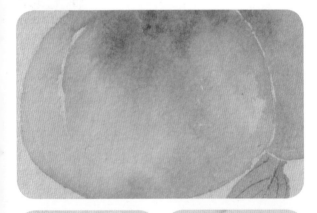

将两个或两个以上的颜色趁湿接染在一起，衔接需自然。

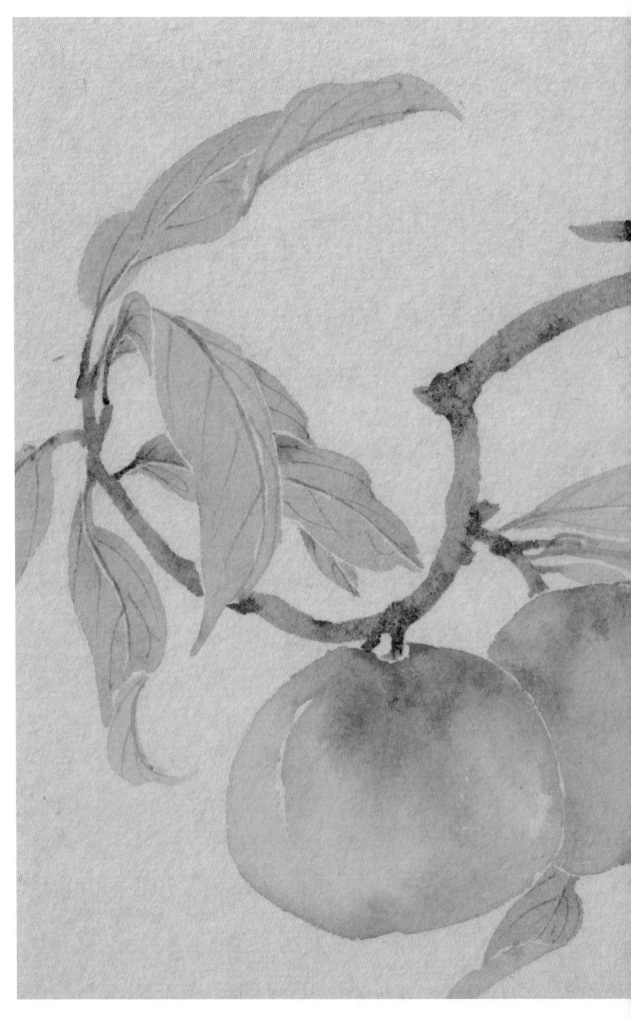

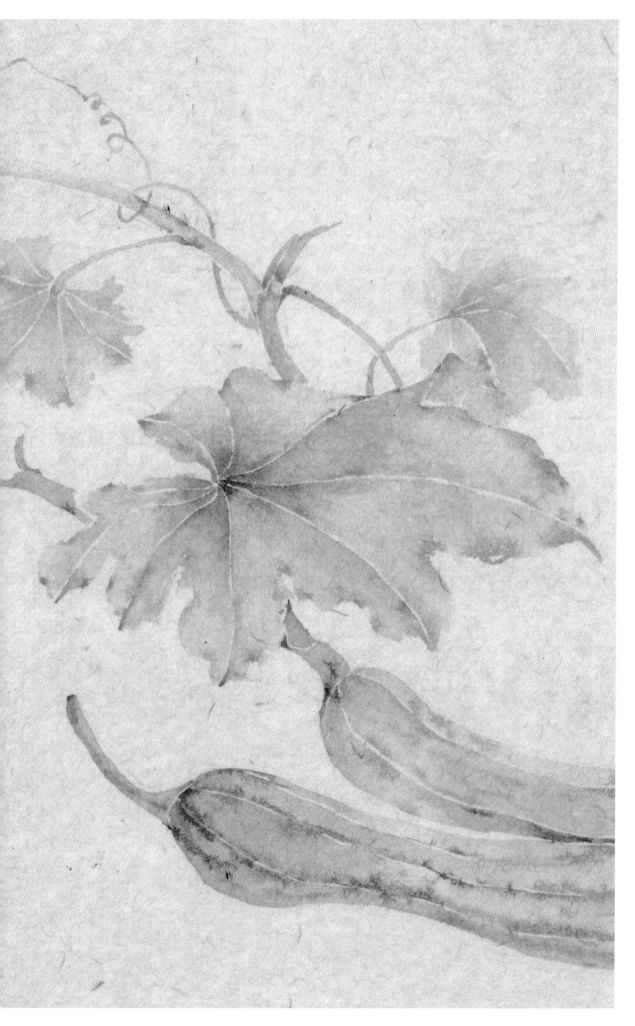

扫码看教学视频

　　用清水笔将色块边缘染开，使色块层次丰富。分染法常用在平涂或接色技法之后，也可单独使用，例如直接用白色分染花瓣。

扫码看教学视频

　　在画面底色未干时撞入另一种颜色，使画面颜色变化更加丰富。撞色时机不同、笔中水量不同，会出现不同的撞色效果。

扫码看教学视频

【 撞水示意 】

将清水点入未干的底色中。撞水会使色块中间的颜色被冲到色块边缘且形成较深的水线，因此运用时要注意撞水的位置。

【 烘染示意 】

扫码看教学视频

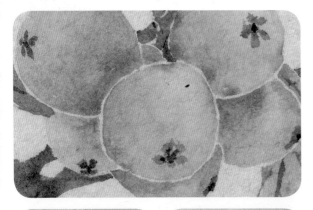

将颜色染在物体周围，连点带染，必要时可结合撞色、接染等技法一起使用。

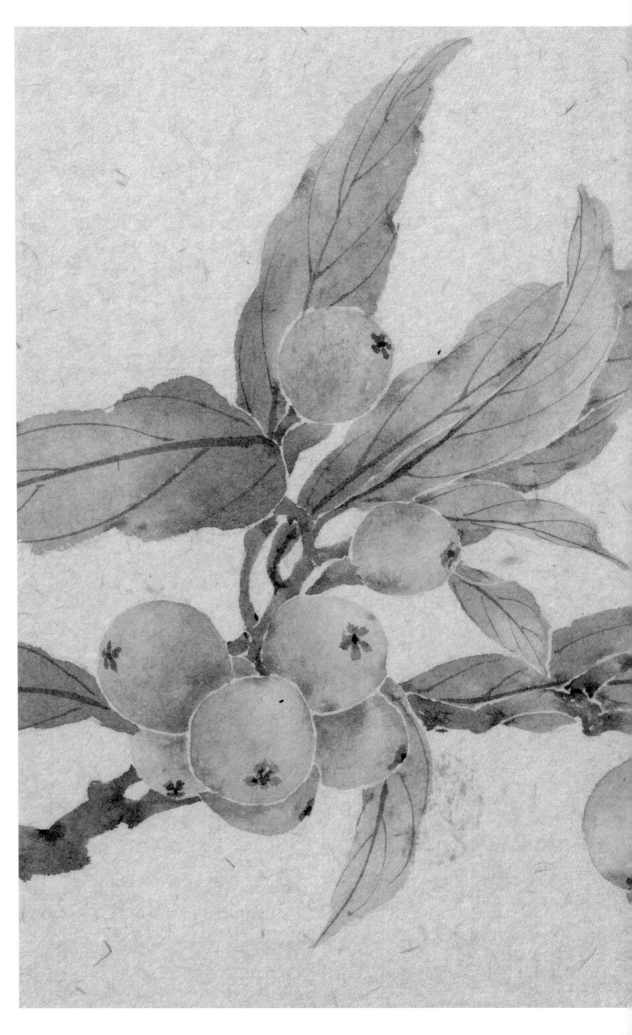

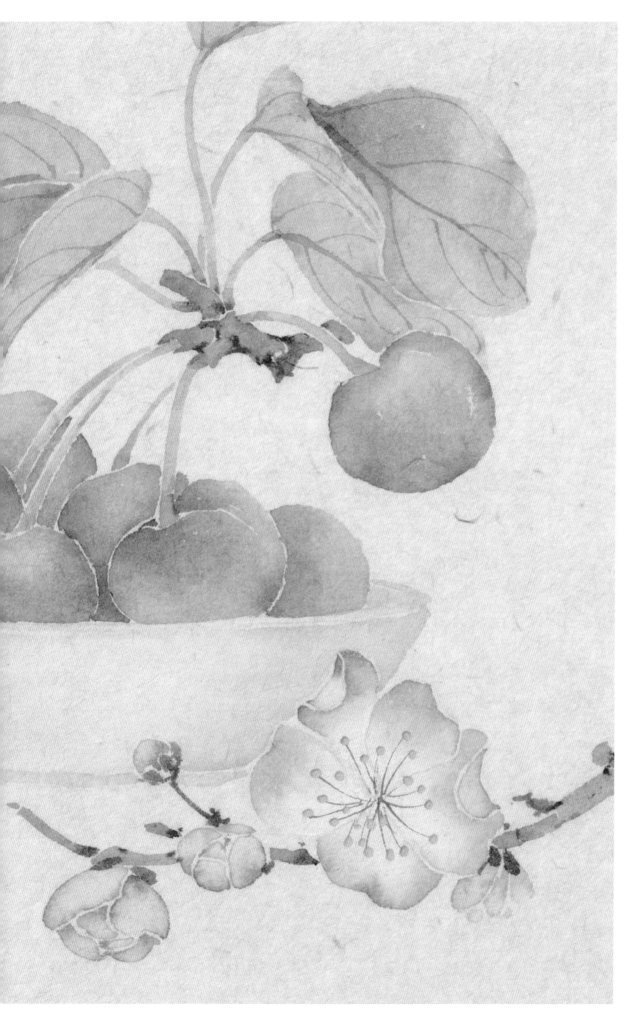

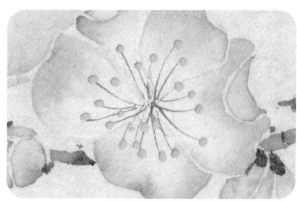

常用于花蕊的绘制，用浓厚的颜色点在花蕊位置上，形成立体效果。

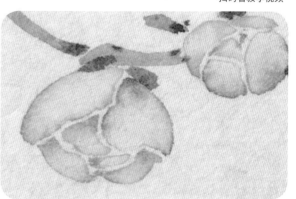

撞粉是没骨画中常用的技法。在底色未干时撞入白色，使白色和底色自然地融合，通常白色笔中的水分要比底色水分大一些。

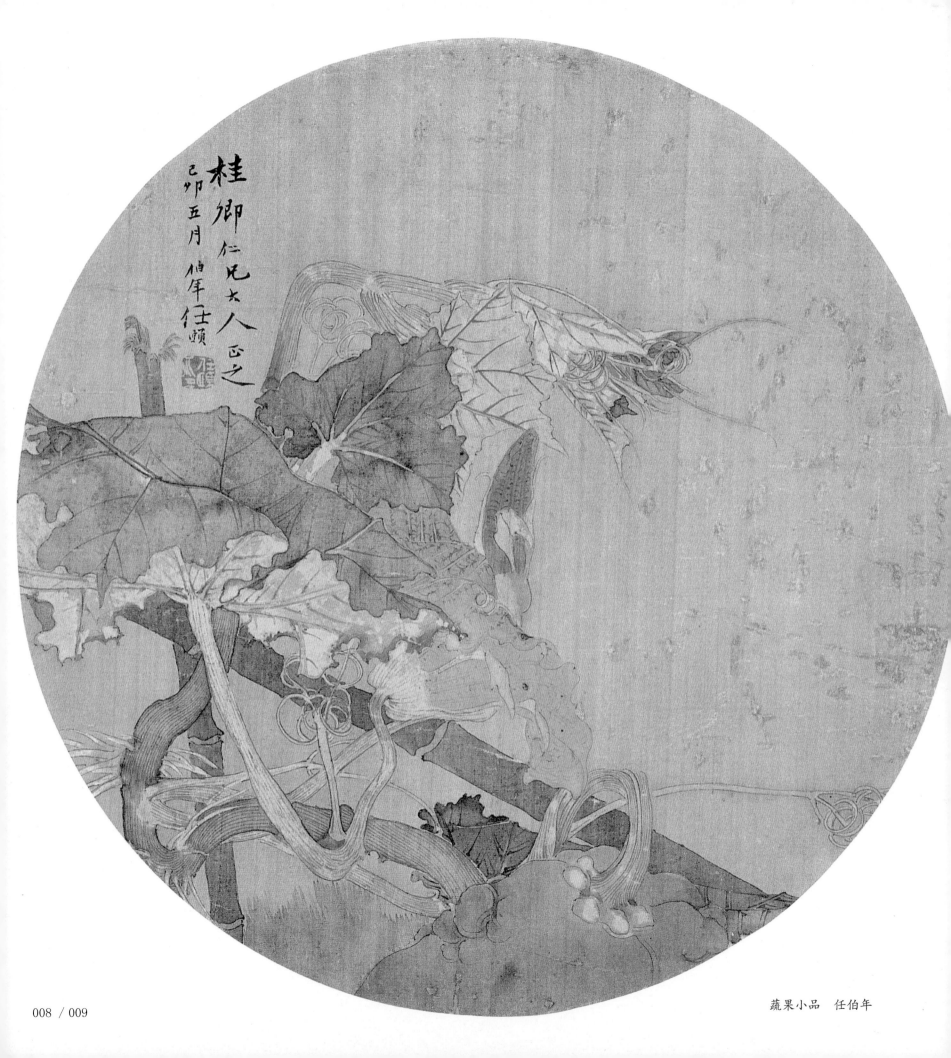

桂卿仁兄大人正之
己卯五月 伯年任頤

蔬果小品　任伯年

水 果

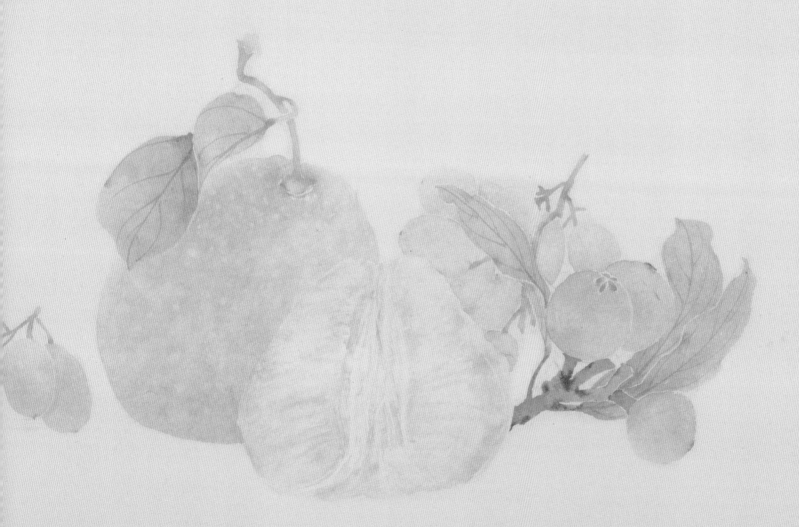

绘事不难于写形，而难于得意。得其意而点出之，则万物之理，挽于尺素间矣，不甚难哉！或曰："草木无情，其有意耶？"不知天地间，物物有一种生意，造化之妙，勃如荡如，不可形容也。

——祝允明《枝山题画花果》

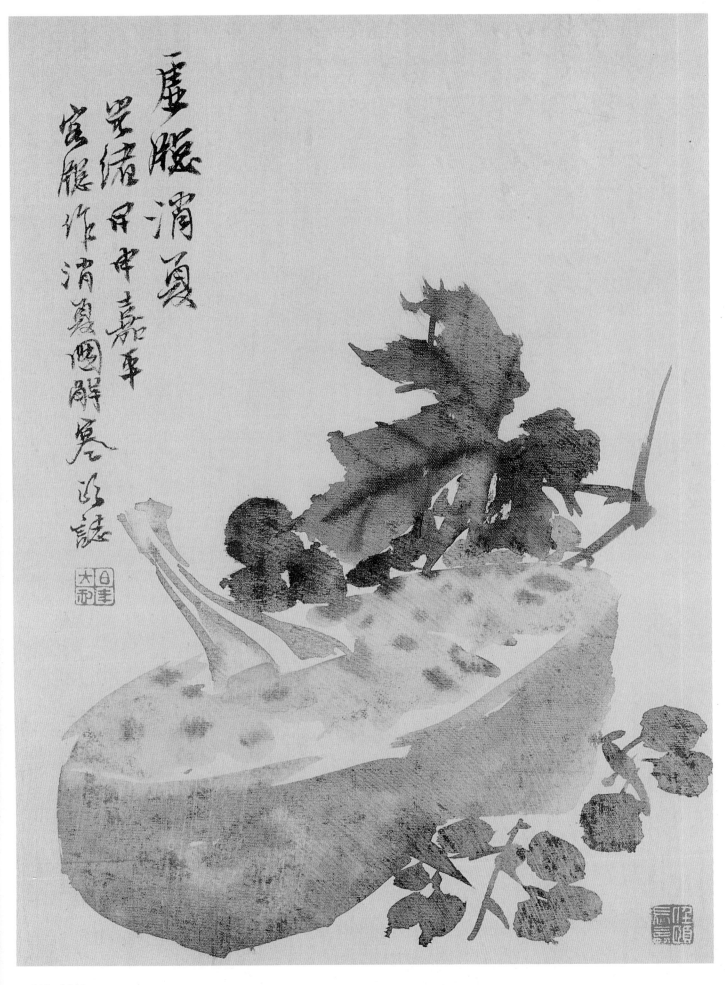

虚窗消夏　任伯年

扫码看教学视频

【 桃 子 】

桃树是蔷薇科李属落叶小乔木，树皮暗灰色，随年龄增长会出现裂缝。叶为椭圆形至披针形，先端呈长而细的尖端，边缘有细齿，暗绿色，有光泽。花单生，常见有深粉红、红色、白色，有短柄，早春开花。果实近球形，表面有茸毛，为橙黄色泛红色。花期3月至4月，果期8月至9月。桃子是吉祥的象征，也可以寓意长寿。

（1）用藤黄加少量硃磦，中锋运笔画出半个桃子的形状，并留出桃子腹缝的结构线。

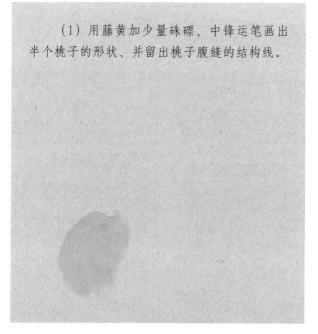

（2）用硃磦调少量曙红，趁湿接染出桃子右半部分，并在上端留出枝条的位置。

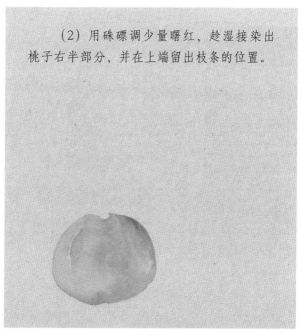

（3）用稍重的硃磦加曙红和少量胭脂趁湿撞色，加重桃子整体的颜色，上半部分稍重。

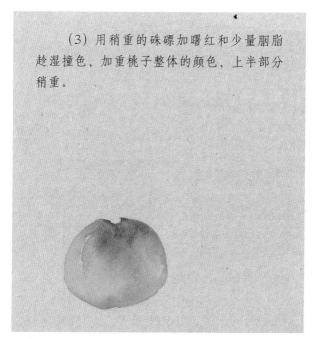

（4）以稍淡的颜色画出后面的桃子。绘制时注意桃子的结构。

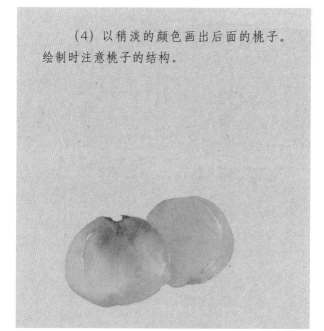

（5）趁底色未干，用重一些的红色撞色。

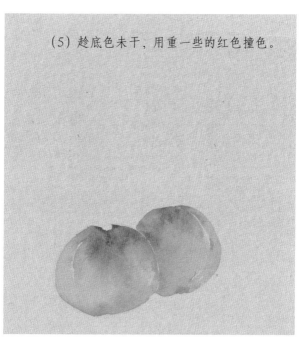

（6）用赭石加墨调出赭墨色画枝条，底色画淡一些，结构转折处撞稍重一点的赭墨色。

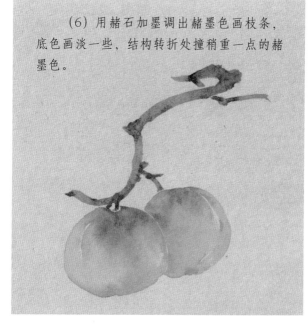

P076

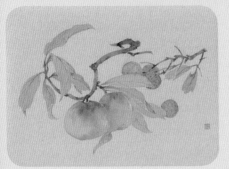

P077

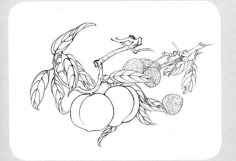

P141

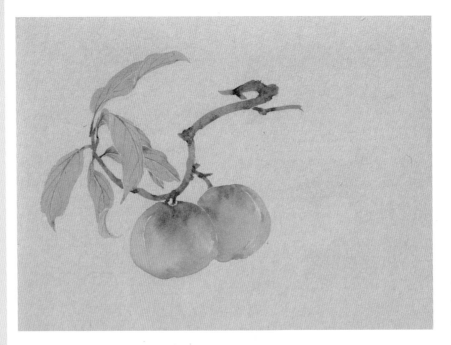

（7）用花青加藤黄和少量赭石画叶子正面，叶子根部和叶尖部分可以撞一点赭石色，使其颜色更丰富。

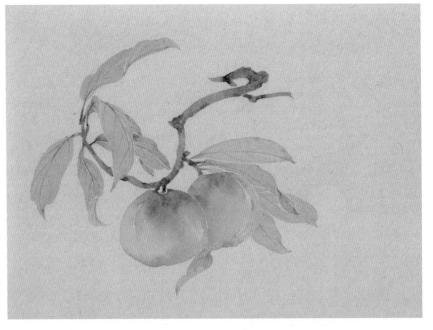

（8）用藤黄、花青加赭石偏黄绿的颜色画叶子反面，局部可以撞一点赭石色。

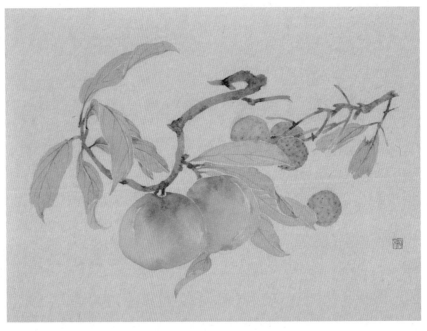

（9）画上几颗荔枝让画面更加丰富。

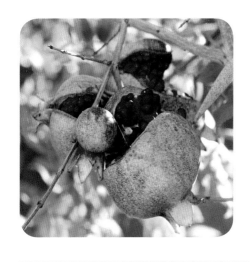

扫码看教学视频

【石 榴】

石榴是千屈菜科石榴属落叶灌木或乔木，树干呈灰褐色，上有瘤状突起，单叶，通常对生或簇生；花顶生或腋生，近钟形，单生或几朵簇生或组成聚伞花序，花瓣5片至9片，多皱褶；果呈球形，成熟后变成大型而多室、多籽的浆果，每室内有多数籽粒，外种皮肉质，呈鲜红色、淡红色或白色，多汁，甜而带酸。花期为5月至6月，果期为9月至10月。石榴有多子多福的吉祥寓意。

（1）用藤黄加赭石调出偏黄的颜色画石榴皮淡色部分，再加硃磦接染出石榴皮重色部分，再加入一点赭墨画出石榴皮反面。需要过渡的位置可以接一笔清水（直接用色笔蘸取清水），最后用赭墨在石榴皮上点几个俏皮的小点。

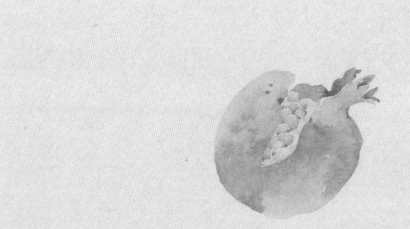

（2）用曙红加清水调淡红色画出石榴籽，遮挡的位置撞入稍浓一点的曙红色。最后撞粉，白粉笔的水分稍大些，可以点在石榴籽的不同位置。

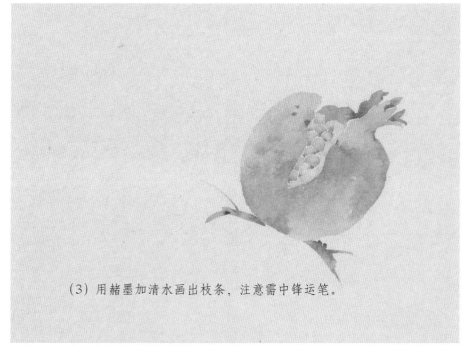

（3）用赭墨加清水画出枝条，注意需中锋运笔。

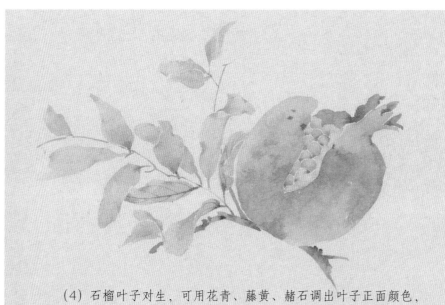

（4）石榴叶子对生，可用花青、藤黄、赭石调出叶子正面颜色，叶子反面颜色比叶子正面颜色偏暖一些。

P078

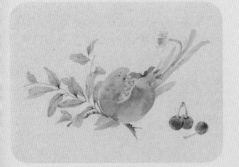

P079

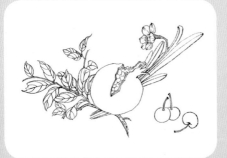

P143

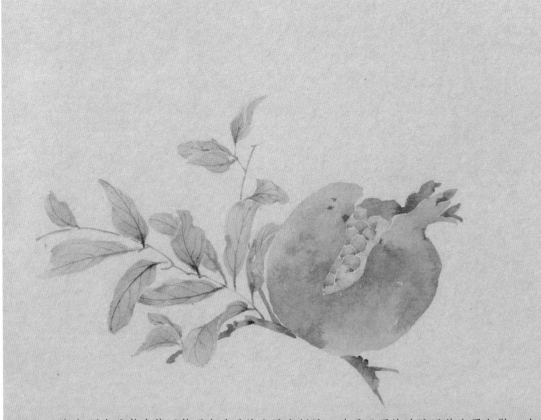

（5）用勾线笔中锋运笔画出叶子的主脉和侧脉，叶子正面的叶脉用花青墨勾勒，叶子反面的叶脉用赭墨勾勒。

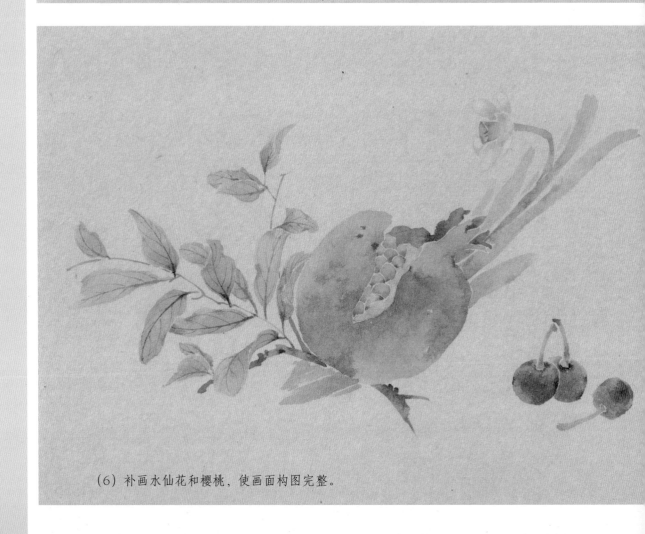

（6）补画水仙花和樱桃，使画面构图完整。

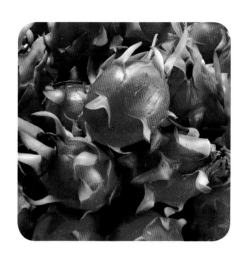

扫码看教学视频

【 火龙果 】

　　火龙果是仙人掌科量天尺属攀援肉质灌木。分枝多数、叶片呈翅状，叶片边缘呈波状或圆齿状，颜色有深绿色、淡蓝绿色；花呈漏斗状，于夜间开放；果实为红色，长球形，具卵状而顶端急尖的鳞片，果皮厚，有蜡质感，果脐小；果肉有白色、红色。花果期7月至12月。火龙果有吉祥、富贵、健康长寿的美好寓意。

　　（1）用曙红加胭脂和少量藤黄调色，可加清水将颜色调淡些，从火龙果中离我们视线最近的鳞片开始画，鳞片边缘撞水。

　　（2）鳞片边缘细长结构处接染绿色。

　　（3）依次画出火龙果的其他鳞片，注意需趁湿接染，过渡需自然。

　　（4）火龙果顶部向左转折，注意需中锋运笔。

　　（5）鳞片顶端可作撞水处理。

　　（6）注意处理好火龙果鳞片间的前后关系。

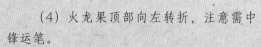

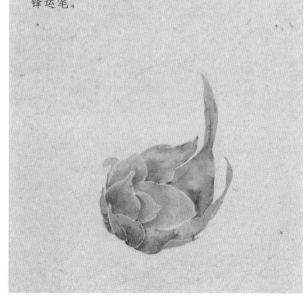

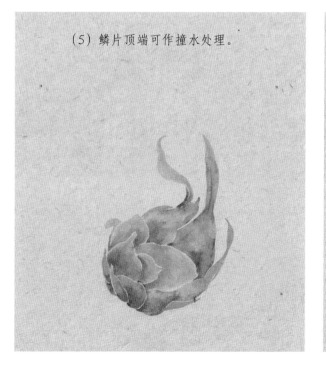

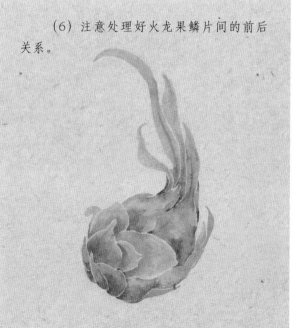

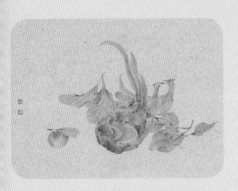

P080

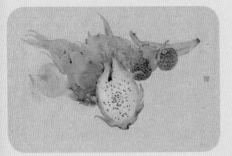

P081

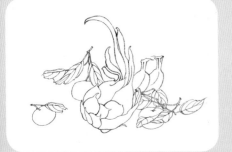

P145

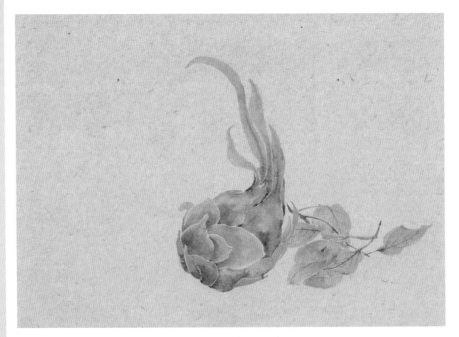

（7）用火龙果鳞片底色
入适量藤黄和赭石，画出画面
边黄色果子。

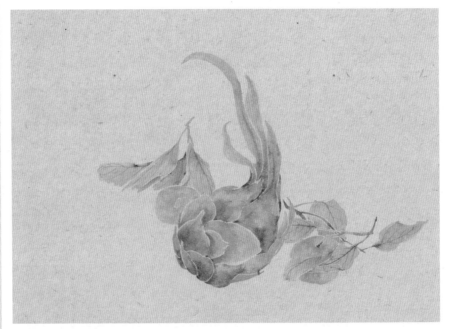

（8）再画出画面左边的
子，画叶时注意正反叶之间需
出水线。

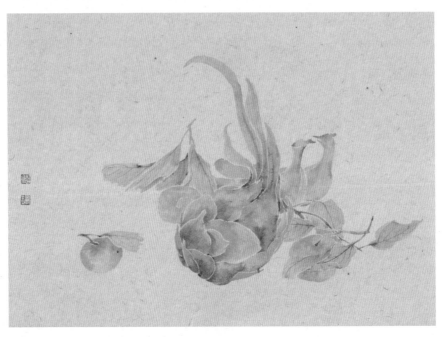

（9）用藤黄加赭石画出
蕉底色，局部可撞淡赭墨色。

扫码看教学视频

【樱桃】

樱桃是蔷薇科李属乔木或灌木。树皮呈灰白色或黑褐色，小枝灰褐色，嫩枝绿色；叶片是卵形，先端渐尖，基部为圆形或楔形；花序伞形，花瓣呈白色或粉红色。樱桃果实为球形，似桃，颜色呈红色至紫黑色。花期4月至5月，果期6月至9月。樱桃有幸福、甜蜜等寓意。

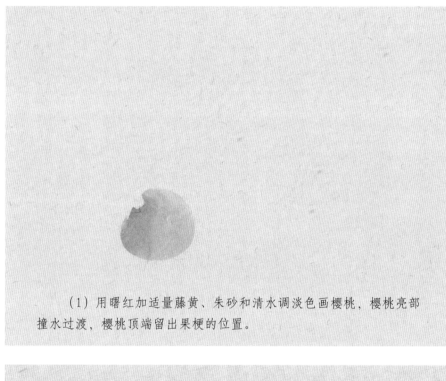

（1）用曙红加适量藤黄、朱砂和清水调淡色画樱桃，樱桃亮部撞水过渡，樱桃顶端留出果梗的位置。

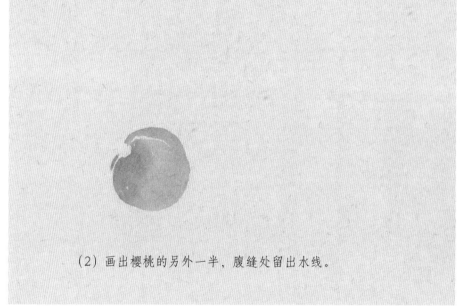

（2）画出樱桃的另外一半，腹缝处留出水线。

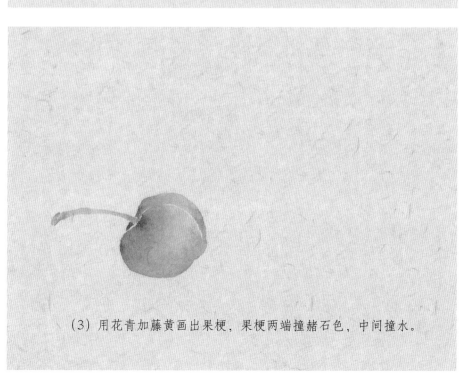

（3）用花青加藤黄画出果梗，果梗两端撞赭石色，中间撞水。

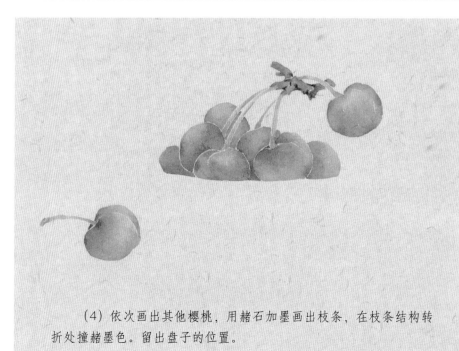

（4）依次画出其他樱桃，用赭石加墨画出枝条，在枝条结构转折处撞赭墨色。留出盘子的位置。

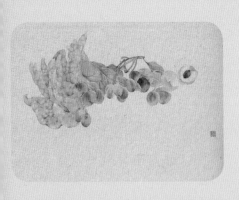

P082

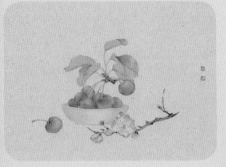

P083

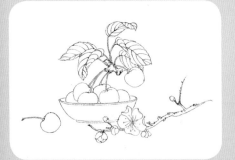

P147

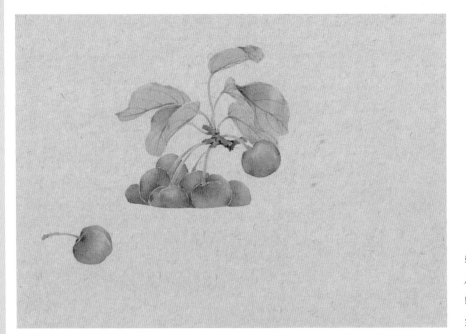

（5）用花青加藤黄和适
赭石画出樱桃叶子正面，叶
反面颜色偏暖，注意叶片翻
的形态。用稍重的绿色依叶
结构勾出叶脉。

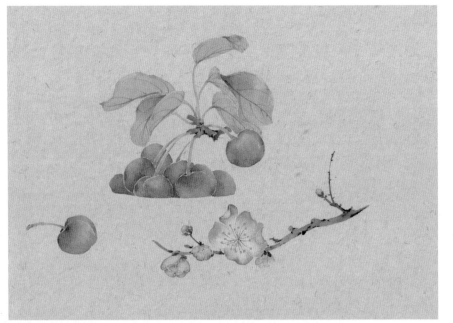

（6）用曙红撞粉画出梅
用赭墨画出梅花枝条，在枝
结构处撞墨。

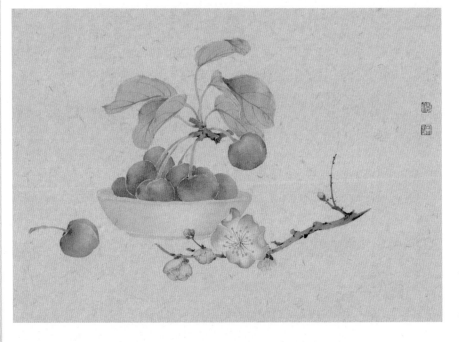

（7）用樱桃的颜色和叶
的颜色再加入适量赭石调出
色调，加清水将色调淡，平
出碗的形状，接着在碗的亮
撞粉，中间稍浓，两端稍淡

扫码看教学视频

　　荔枝是无患子科荔枝属常绿乔木。树皮呈灰黑色，小叶2对或3对，革质，呈长椭圆状披针形，顶端骤尖或尾状短渐尖，腹面深绿色，有光泽，背面粉绿色，侧脉常纤细。果呈卵圆形至近球形，果皮有鳞斑状突起，成熟时通常为暗红色至鲜红色。花期在春季，果期在夏季。荔枝有利子、吉利、多利等寓意。

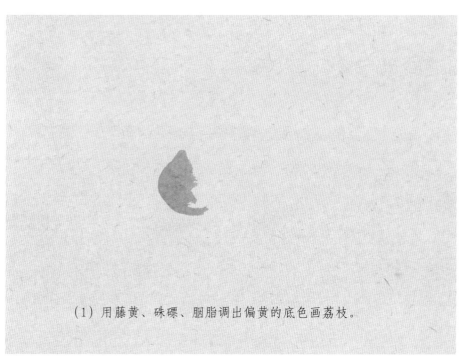

（1）用藤黄、硃磲、胭脂调出偏黄的底色画荔枝。

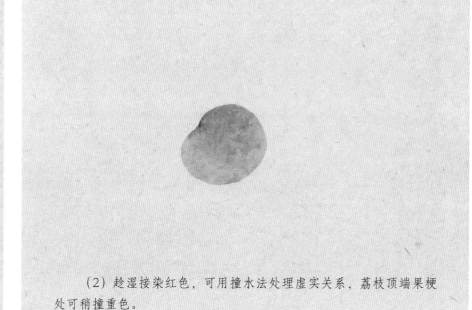

（2）趁湿接染红色，可用撞水法处理虚实关系，荔枝顶端果梗处可稍撞重色。

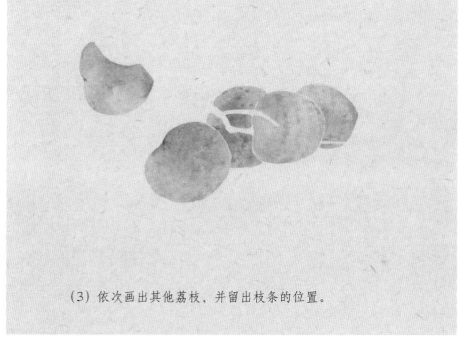

（3）依次画出其他荔枝，并留出枝条的位置。

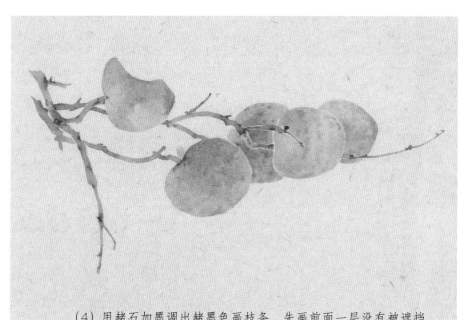

（4）用赭石加墨调出赭墨色画枝条，先画前面一层没有被遮挡的枝条，再画出被挡住的枝条。

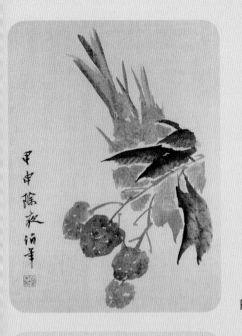

P084

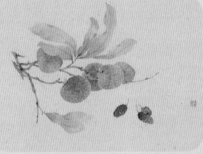

P085

P149

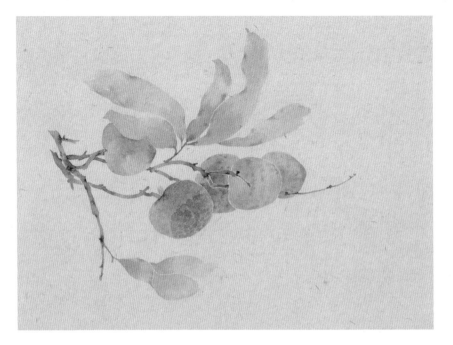

（5）用花青加藤黄和石画叶片正面，叶片边缘可适量赭石色，荔枝的叶子可画长一些，姿态灵活一些。

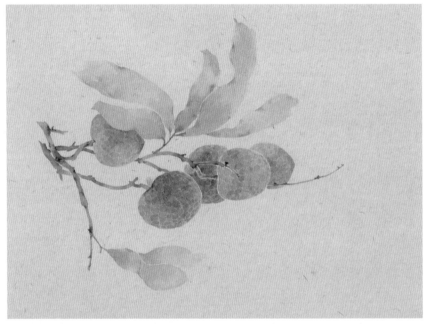

（6）用荔枝的底色加脂勾出其皮层纹理，中间的理可勾方正些，边缘纹理逐变窄。

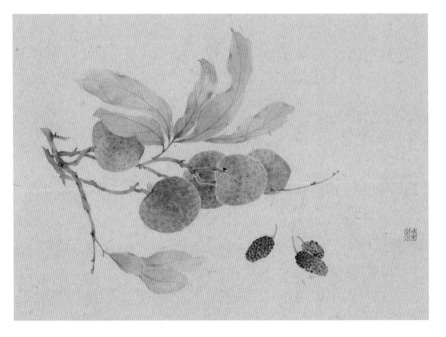

（7）勾出叶脉，画几桑葚以调节画面构图。

扫码看教学视频

【 山 楂 】

山楂是蔷薇科山楂属落叶乔木，树皮粗糙，呈暗灰色或灰褐色；叶片宽卵形，先端渐尖，通常两侧有羽状深裂片，边缘有锯齿；花序伞状，具多花，花瓣白色。山楂果实近球形，深红色，有浅色斑点，先端有圆形深洼。花期5月至6月，果期9月至10月。山楂象征着美好的爱情。

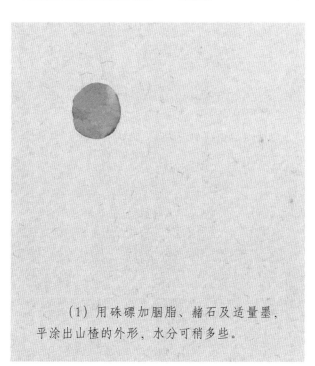

（1）用硃磦加胭脂、赭石及适量墨，平涂出山楂的外形，水分可稍多些。

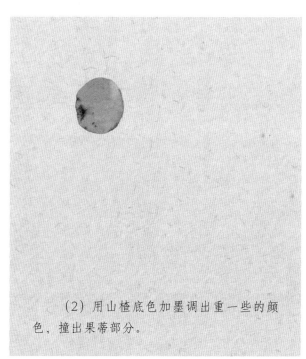

（2）用山楂底色加墨调出重一些的颜色，撞出果蒂部分。

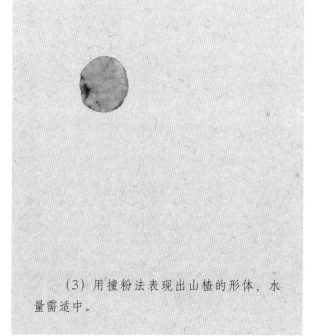

（3）用撞粉法表现出山楂的形体，水量需适中。

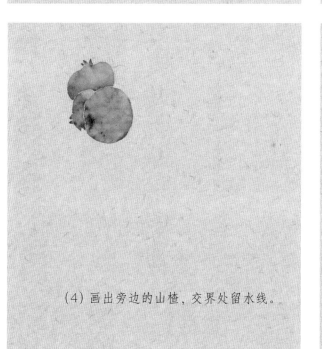

（4）画出旁边的山楂，交界处留水线。

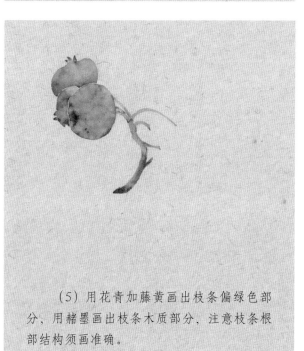

（5）用花青加藤黄画出枝条偏绿色部分，用赭墨画出枝条木质部分，注意枝条根部结构须画准确。

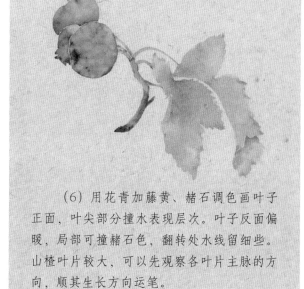

（6）用花青加藤黄、赭石调色画叶子正面，叶尖部分撞水表现层次。叶子反面偏暖，局部可撞赭石色，翻转处水线留细些。山楂叶片较大，可以先观察各叶片主脉的方向，顺其生长方向运笔。

P086

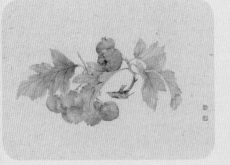

P087

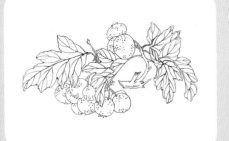

P151

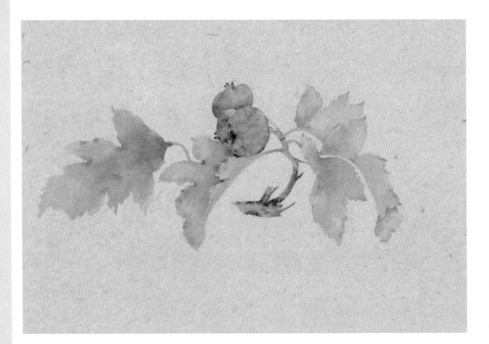

（7）依次画出其他
子，左边的大叶子层次较
富，可作撞水处理，叶尖
撞适量赭石以丰富画面。

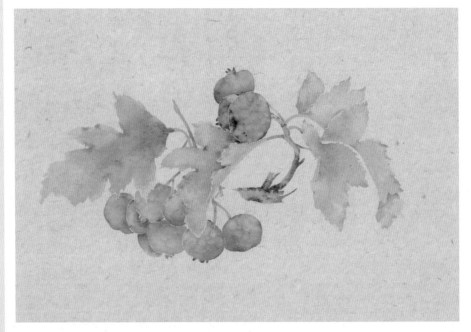

（8）以同样方法画
其他果子。

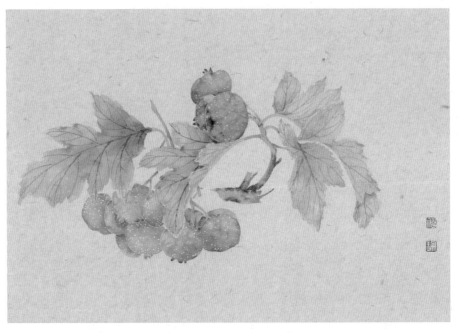

（9）用叶子的底色
墨勾叶脉，叶脉分布要合
待果子底色干透后用较浓
白色点山楂上的白点。

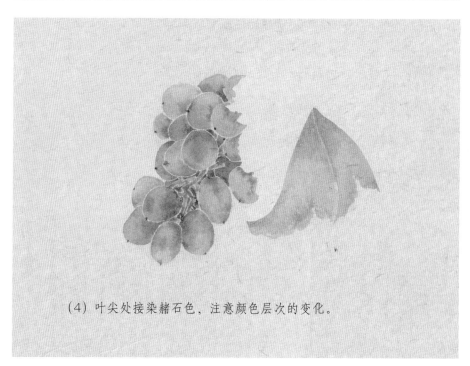

葡萄是葡萄科葡萄属木质藤本植物，小枝圆柱形，有纵棱纹，无毛或被稀疏柔毛，叶基部深心形，上面绿色，下面浅绿色。圆锥花序。果实球形或椭圆形。花期4月至5月，果期8月至9月。葡萄有很多果实，寓意人丁兴旺、丰收富足。

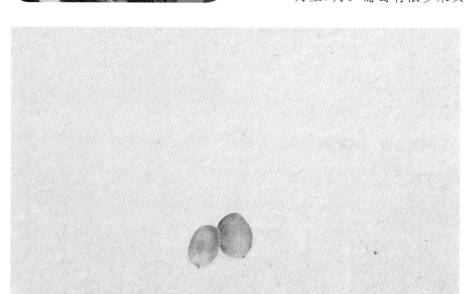

（1）用胭脂加硃磦、藤黄调色画出葡萄的上半部分，接染清水画出葡萄下半部分，边缘可撞稍重一些的颜色，葡萄交界处留出水线。

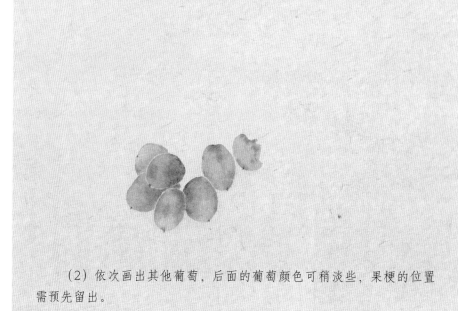

（2）依次画出其他葡萄，后面的葡萄颜色可稍淡些，果梗的位置需预先留出。

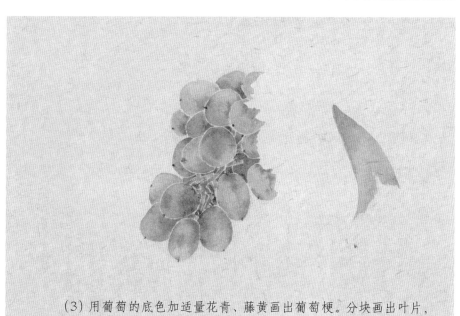

（3）用葡萄的底色加适量花青、藤黄画出葡萄梗。分块画出叶片，叶脉处留水线。

（4）叶尖处接染赭石色，注意颜色层次的变化。

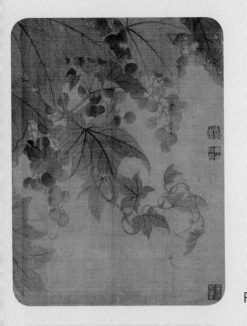

P088

P089

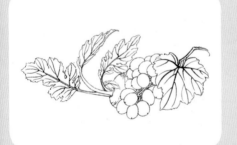

P153

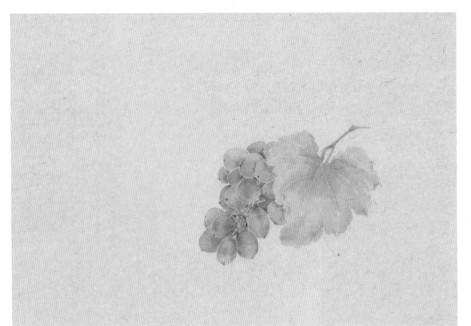

（5）逐步画出叶片
叶柄须画得挺拔一些。

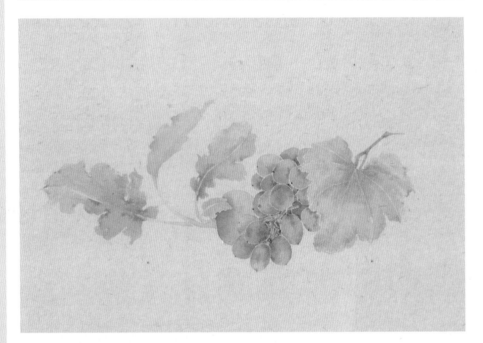

（6）用砾磲加藤黄
出萝卜，萝卜叶子颜色
以比葡萄叶子颜色处理
稍冷一些。注意叶脉处
水线。

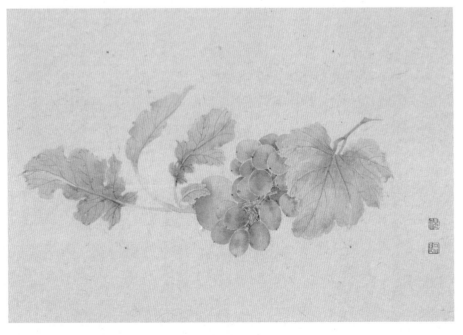

（7）勾出叶脉，
需中锋运笔。

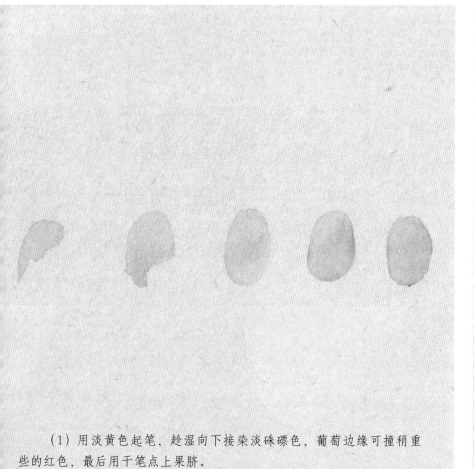

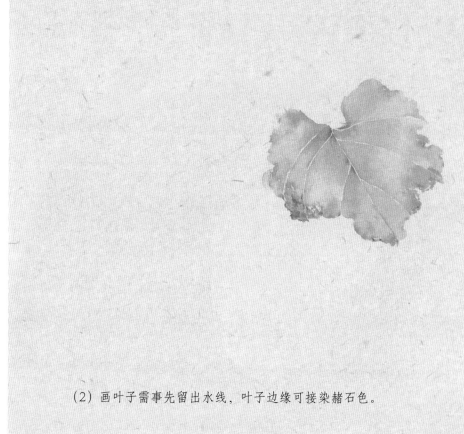

（1）用淡黄色起笔，趁湿向下接染淡硃磦色，葡萄边缘可撞稍重些的红色，最后用干笔点上果脐。

（2）画叶子需事先留出水线，叶子边缘可接染赭石色。

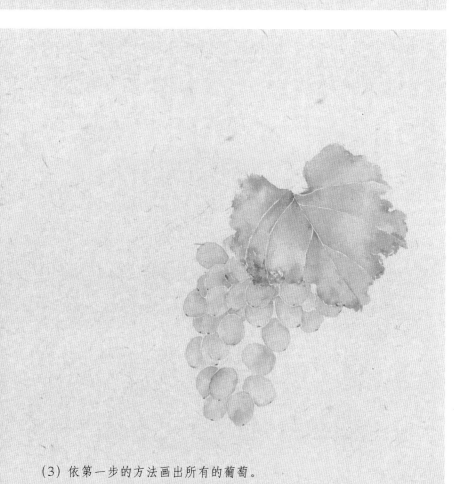

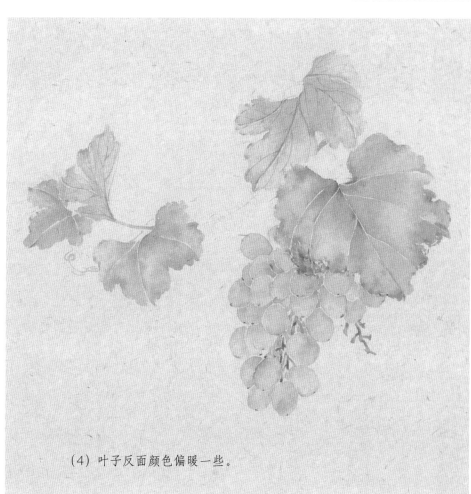

（3）依第一步的方法画出所有的葡萄。

（4）叶子反面颜色偏暖一些。

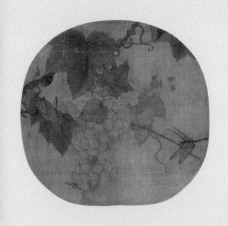

P090

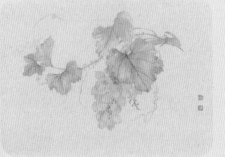

P091

P155

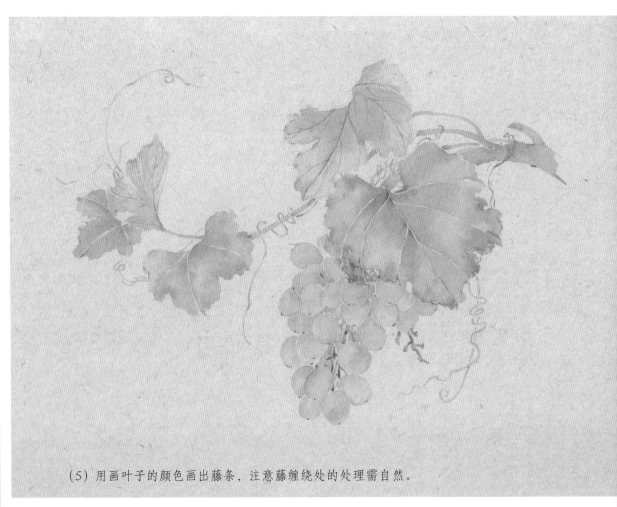

（5）用画叶子的颜色画出藤条，注意藤缠绕处的处理需自然。

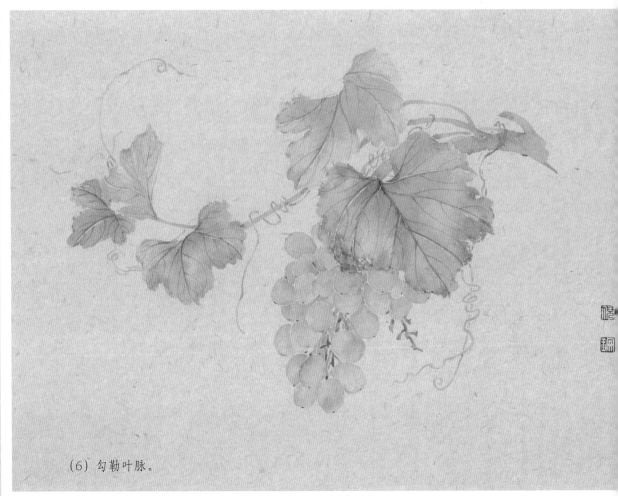

（6）勾勒叶脉。

扫码看教学视频

【 香 蕉 】

香蕉是芭蕉科芭蕉属植物。植株丛生，叶片呈长圆形，花序穗状下垂，果序弯垂，一株结果10串至20串，植株结果后枯死。香蕉果身呈弓形，幼果向上，直立，成熟后逐渐趋于平伸。香蕉果棱明显，先端渐窄；果皮则会由青色变为黄色，并且生麻黑点；果肉松软，呈黄白色，无种子。中国是世界上最早栽培香蕉的国家之一。

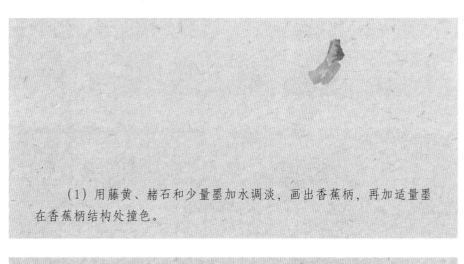

（1）用藤黄、赭石和少量墨加水调淡，画出香蕉柄，再加适量墨在香蕉柄结构处撞色。

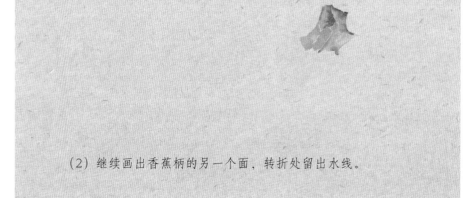

（2）继续画出香蕉柄的另一个面，转折处留出水线。

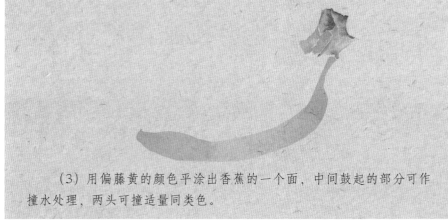

（3）用偏藤黄的颜色平涂出香蕉的一个面，中间鼓起的部分可作撞水处理，两头可撞适量同类色。

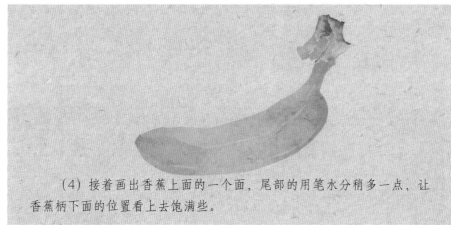

（4）接着画出香蕉上面的一个面，尾部的用笔水分稍多一点，让香蕉柄下面的位置看上去饱满些。

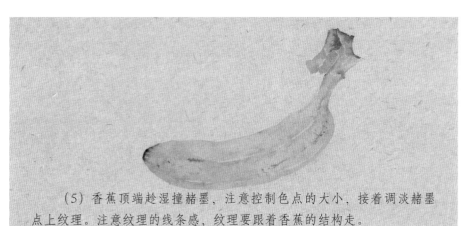

（5）香蕉顶端趁湿撞赭墨，注意控制色点的大小，接着调淡赭墨点上纹理。注意纹理的线条感，纹理要跟着香蕉的结构走。

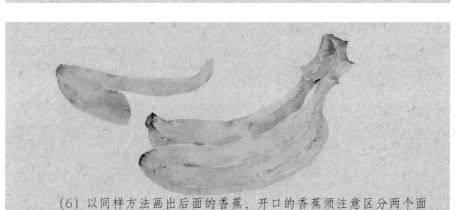

（6）以同样方法画出后面的香蕉，开口的香蕉须注意区分两个面的颜色。

P092

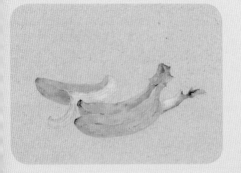

P093

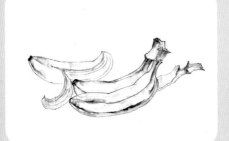

P157

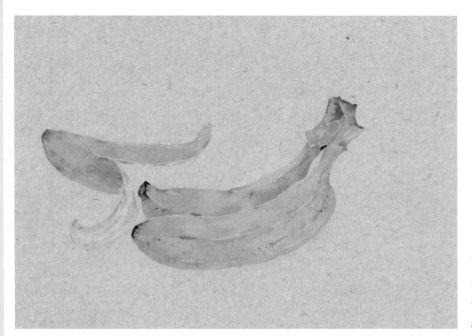

（7）用香蕉皮底色加
量藤黄，再加清水调淡色画
蕉皮的内侧面，接着趁湿撞粉
要注意控制水分。白色需自
地和底色融合在一起。

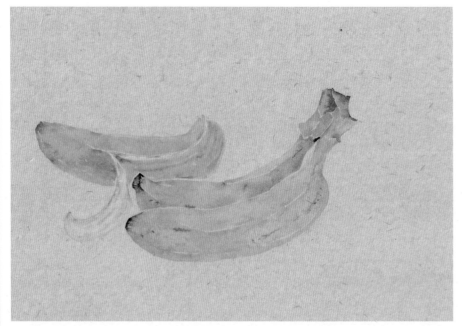

（8）香蕉果实的画法
香蕉皮内侧面的画法相同，
粉用色浓些即可。

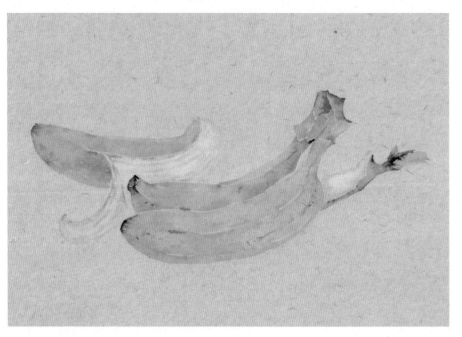

（9）从左向右横向撞
画香蕉果实，香蕉中间的位
可以多撞粉几次。

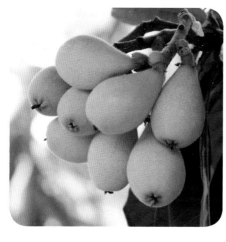

扫码看教学视频

〖 枇 杷 〗

　　枇杷是蔷薇科枇杷属常绿小乔木，小枝粗壮，黄褐色；叶片革质，披针形或长圆形。圆锥花序，具多花。果实呈球形或长圆形，黄色或橘黄色，外有锈色柔毛，不久脱落。枇杷有家庭美满、财源滚滚的寓意。

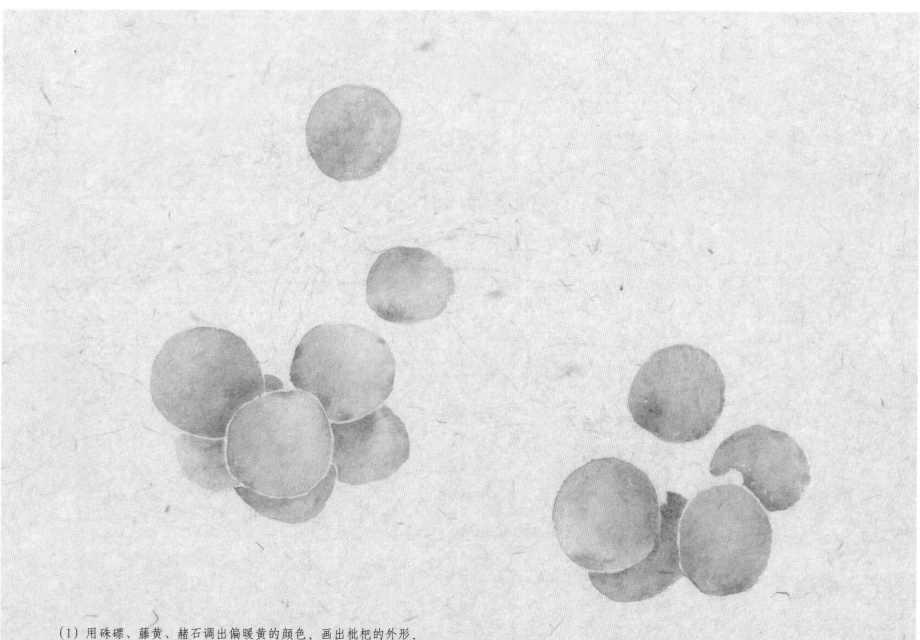

　　（1）用硃磦、藤黄、赭石调出偏暖黄的颜色，画出枇杷的外形，再用稍浓些的颜色趁湿撞色，调整枇杷的明暗关系。各果子交界处留出水线。

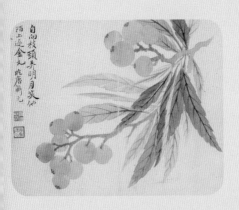

P094

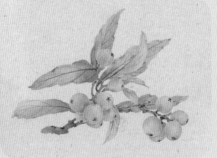

P095

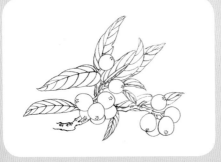

P159

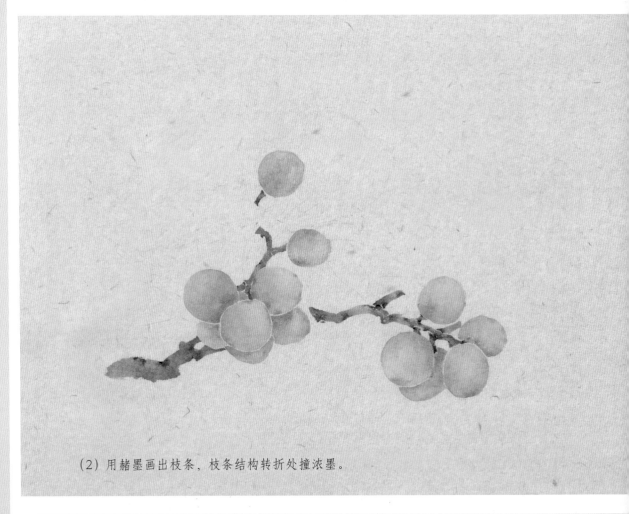

（2）用赭墨画出枝条，枝条结构转折处撞浓墨。

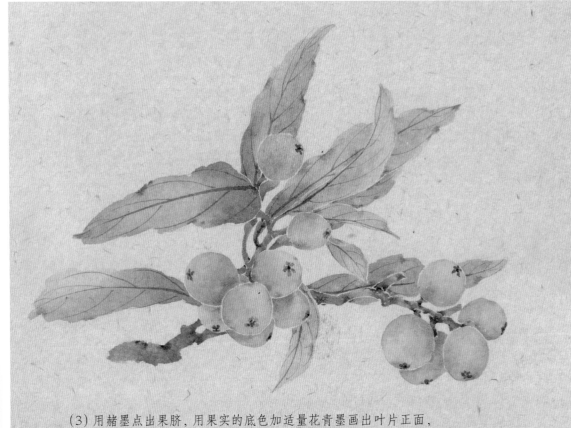

（3）用赭墨点出果脐，用果实的底色加适量花青墨画出叶片正面，叶片反面颜色处理得偏暖些。叶片正面叶脉可以用叶片底色加适量墨来勾勒，叶片反面叶脉可用赭墨勾勒。

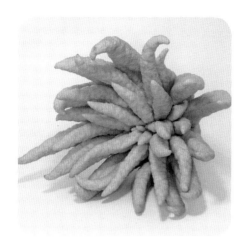

扫码看教学视频

　　佛手是芸香科柑橘属常绿灌木或小乔木，单叶互生，叶呈椭圆形，叶缘有浅裂齿，花序总状。佛手果实在成熟时各心皮分离，形成细长弯曲的果瓣，状如手指，故名佛手。其果皮呈淡黄色，厚且粗糙。花期4月至5月。佛手有吉祥、智慧、勇气等寓意。

（1）用藤黄、赭石、少量墨加清水调淡，画佛手根部，趁湿撞粉。

（2）以同样方法画出佛手第一瓣。

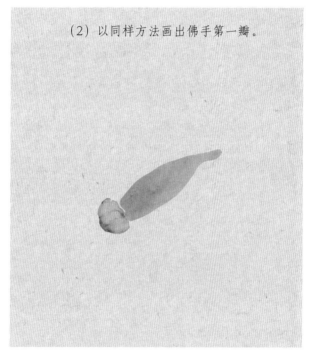

（3）趁湿用赭墨点出斑纹。

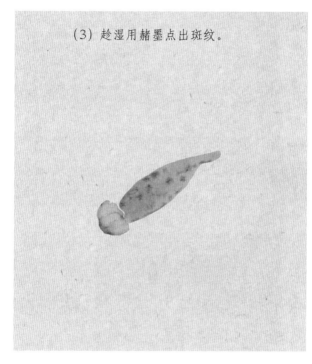

（4）在果瓣结构处撞粉。

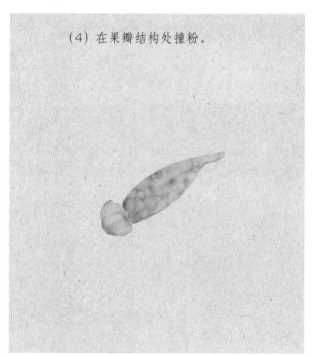

（5）以同样方法画出其他果瓣，果瓣交界处留出水线。

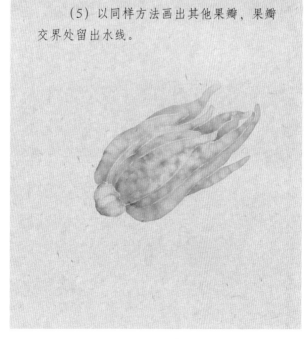

（6）用花青墨画出佛手叶片和枝条，枝条转折处和叶子根部撞重色。

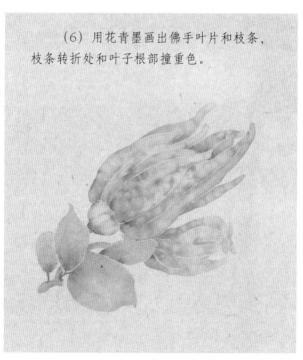

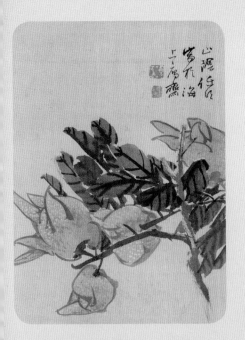

P096

P097

P161

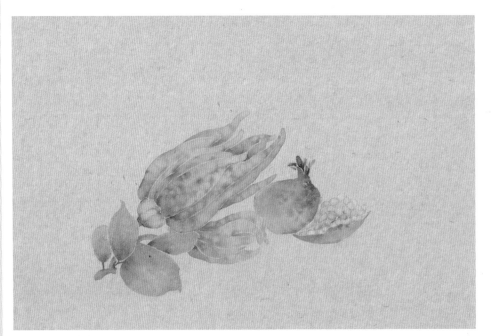

（7）用赭墨加肉
画石榴皮，曙红撞粉画
榴籽。

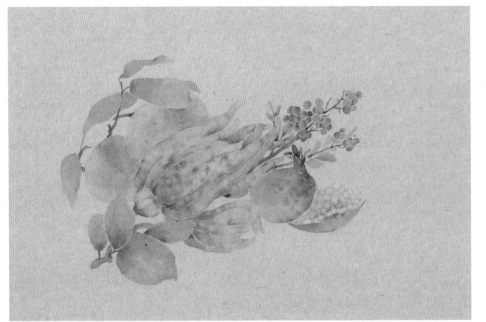

（8）补画些其他
子以调整构图。

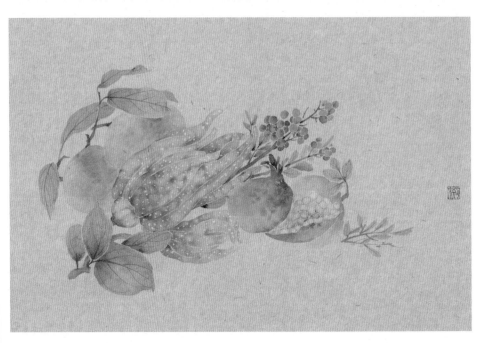

（9）用花青墨勾
叶脉，注意需中锋运笔

扫码看教学视频

【菠萝】

　　菠萝是凤梨科凤梨属植物，植株茎短，叶呈剑形，花序呈松球状。优质菠萝的果实呈圆柱形或两头稍尖的卵圆形，大小均匀适中，果形端正，芽眼数量少。成熟度好的菠萝表皮呈淡黄色或亮黄色，两端略带青绿色，顶上的冠芽呈青褐色。优质菠萝切开后，果目浅而小，果肉呈淡黄色；劣质菠萝果目深而多，内部组织空隙较大；未成熟的菠萝果肉脆硬且呈白色。

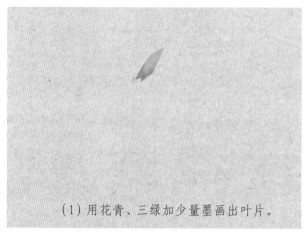

（1）用花青、三绿加少量墨画出叶片。

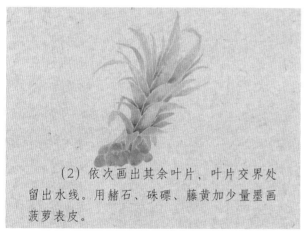

（2）依次画出其余叶片，叶片交界处留出水线。用赭石、硃磦、藤黄加少量墨画菠萝表皮。

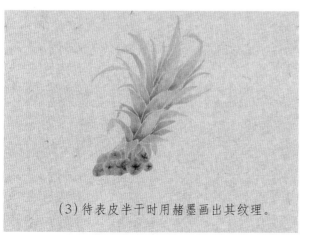

（3）待表皮半干时用赭墨画出其纹理。

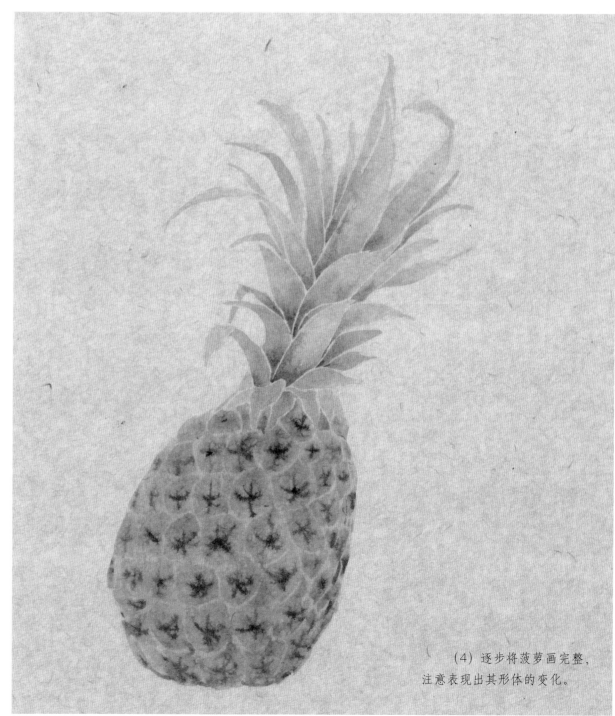

（4）逐步将菠萝画完整，注意表现出其形体的变化。

P098

P099

P163

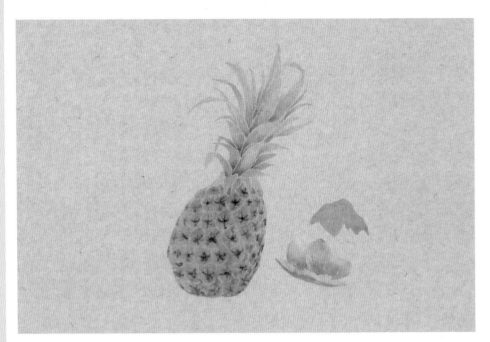

（5）用硃磦加赭石画
橘子皮，用撞粉法画橘瓣

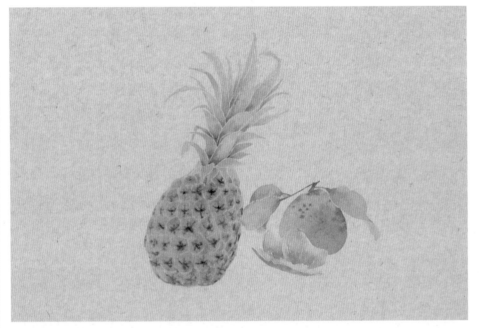

（6）橘皮趁湿点些
色点以丰富画面，接着
上枝条和叶片，注意叶
翻转处的形态。

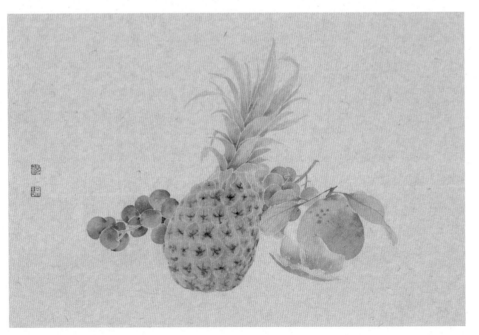

（7）补画红提、勾
菠萝叶脉。

〖柚 子〗

　　柚子是芸香科柑橘属乔木。嫩枝、叶背、花梗、花萼及子房均被柔毛；叶质颇厚，色浓绿（嫩叶通常呈暗紫红色），呈椭圆形；花序总状；果实呈球形，多为淡黄或黄绿色，果皮呈海绵质，果肉呈白色、粉红色或乳黄色。花期4月至5月。柚子有团圆、平安、多子多福等寓意。

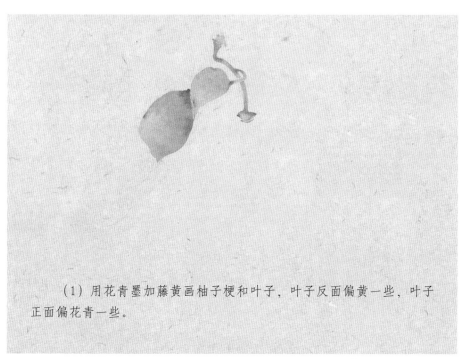

（1）用花青墨加藤黄画柚子梗和叶子，叶子反面偏黄一些，叶子正面偏花青一些。

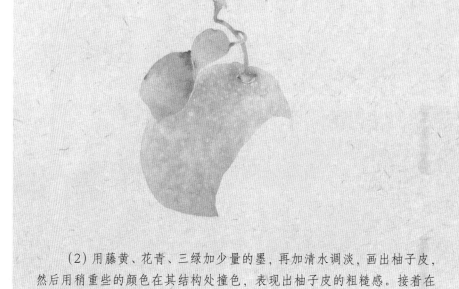

（2）用藤黄、花青、三绿加少量的墨，再加清水调淡，画出柚子皮，然后用稍重些的颜色在其结构处撞色，表现出柚子皮的粗糙感。接着在重色的缝隙中撞粉，注意重色和白色搭配需协调。

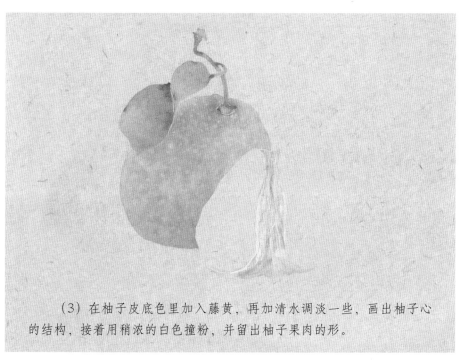

（3）在柚子皮底色里加入藤黄，再加清水调淡一些，画出柚子心的结构，接着用稍浓的白色撞粉，并留出柚子果肉的形。

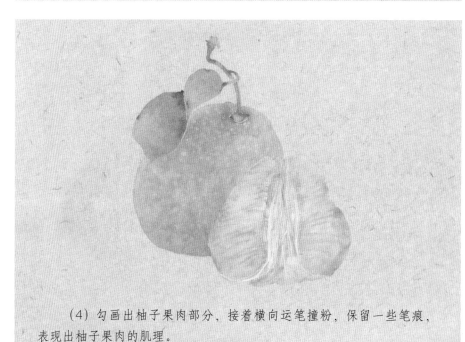

（4）勾画出柚子果肉部分，接着横向运笔撞粉，保留一些笔痕，表现出柚子果肉的肌理。

P100

P101

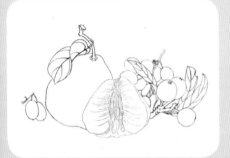

P165

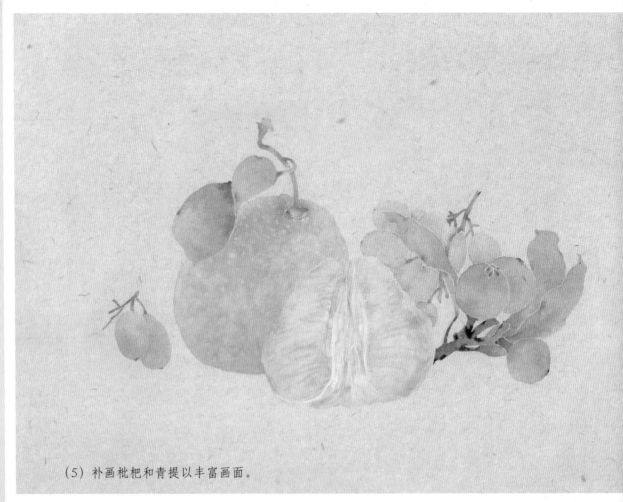

（5）补画枇杷和青提以丰富画面。

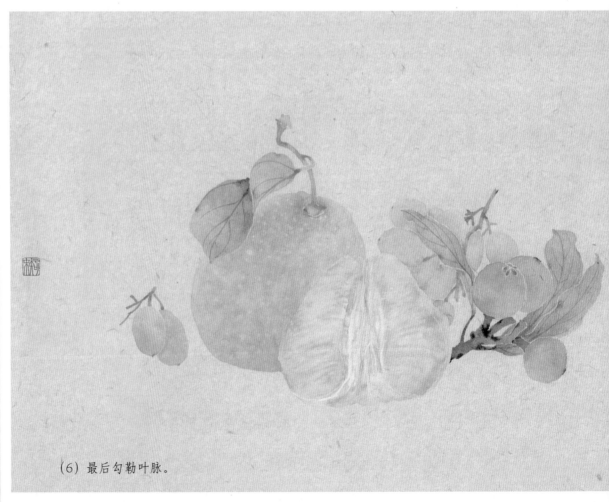

（6）最后勾勒叶脉。

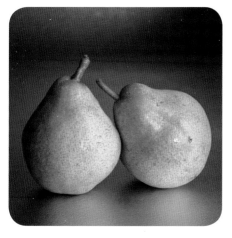

扫码看教学视频

【 梨 子 】

梨是蔷薇科梨属落叶乔木或灌木。单叶互生，叶缘有锯齿，芽呈卷状，花呈白色。果实形状有圆形的，也有基部较细尾部较粗的，颜色有黄色、绿色、黄中带绿、绿中带黄、黄褐色、绿褐色、红褐色、褐色等，个别品种还有紫红色。野生梨的果径较小，人工培植的梨果径较大。梨树因分布范围广，物候期差别很大。梨有得利、好运的吉祥寓意。

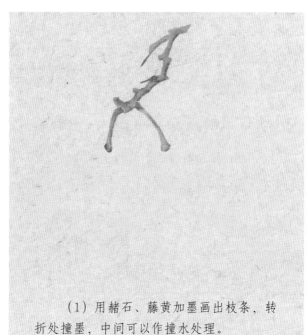

（1）用赭石、藤黄加墨画出枝条，转折处撞墨，中间可以作撞水处理。

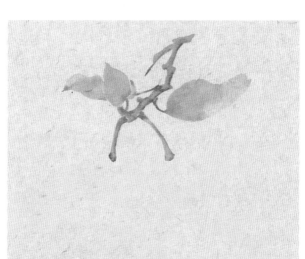

（2）用枝条底色加适量花青和藤黄调出一个偏暖的颜色画叶片反面，用枝条底色加适量花青画出叶片正面，叶片边缘作撞水处理。

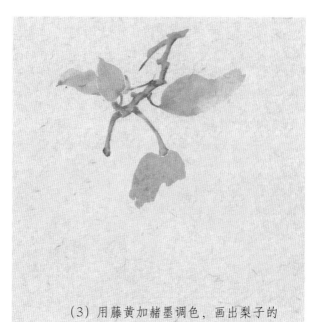

（3）用藤黄加赭墨调色，画出梨子的上半部分，注意控制好梨的形态。

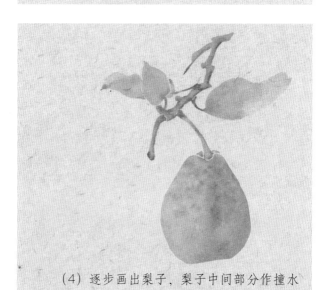

（4）逐步画出梨子，梨子中间部分作撞水处理，注意其虚实关系，趁湿撞稍重些的颜色。接着点出梨子表皮上的斑点，再用淡淡的白色进行撞粉，撞粉的位置和斑点的位置稍错开。

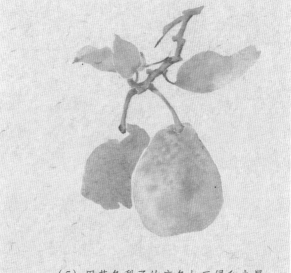

（5）用黄色梨子的底色加三绿和少量花青调色，画出绿色的梨子，注意控制好梨的形态。

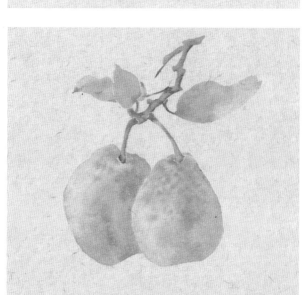

（6）用撞水和撞色的技法调整绿色梨子的明暗关系，接着用稍重些的颜色点出梨子表皮的斑点。

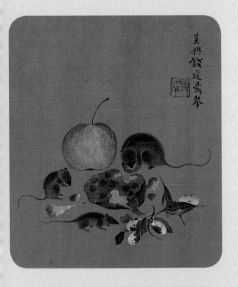

P102

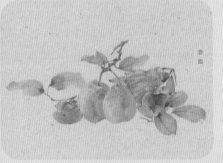

P103

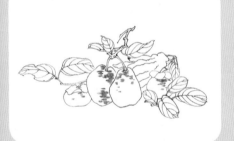

P167

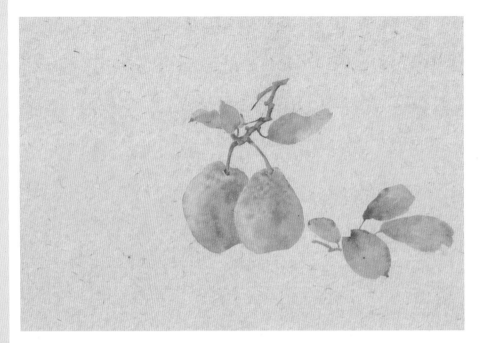

（7）用花青墨撞水
出枝叶外形，在枝叶结构
折处撞稍重些的花青墨。

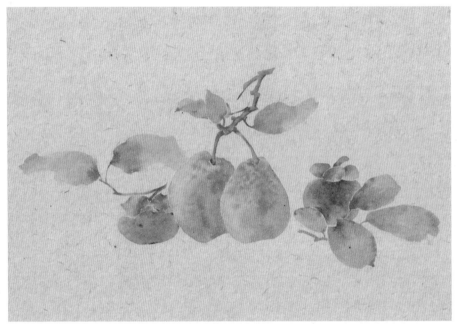

（8）用胭脂加花青
画山竹，硃磦加藤黄画橘

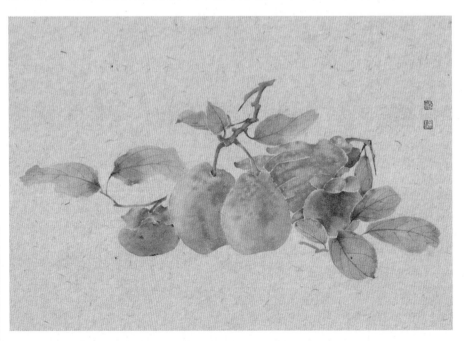

（9）最后补画佛手
用花青墨勾勒叶脉。

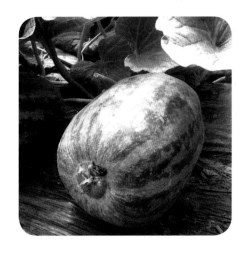

扫码看教学视频

〖 甜 瓜 〗

　　甜瓜是葫芦科一年生匍匐或攀援草本植物，茎、枝有棱，卷须纤细，具柔毛。叶柄长并具槽沟及短刚毛；叶片纸质，正面粗糙，具白色硬毛；花单性，雌雄同株。甜瓜果实的形状、颜色因品种而异，通常为球形或长椭圆形，果皮平滑，有纵沟纹或斑纹，果肉呈白色、黄色或绿色。种子呈黄白色，卵形或长圆形，先端尖，表面光滑。花果期皆在夏季。

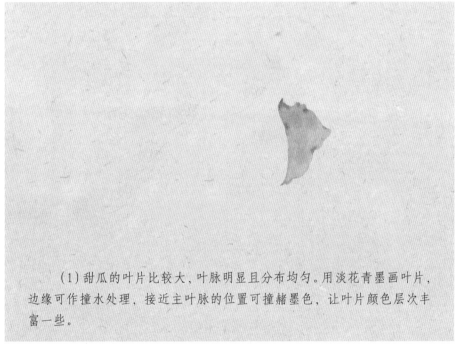

　　（1）甜瓜的叶片比较大，叶脉明显且分布均匀。用淡花青墨画叶片，边缘可作撞水处理，接近主叶脉的位置可撞赭墨色，让叶片颜色层次丰富一些。

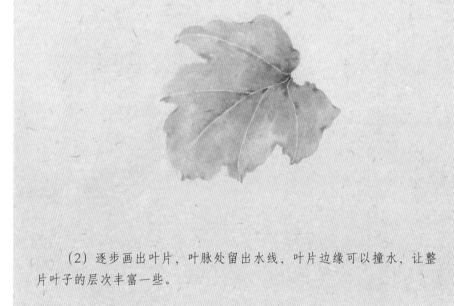

　　（2）逐步画出叶片，叶脉处留出水线，叶片边缘可以撞水，让整片叶子的层次丰富一些。

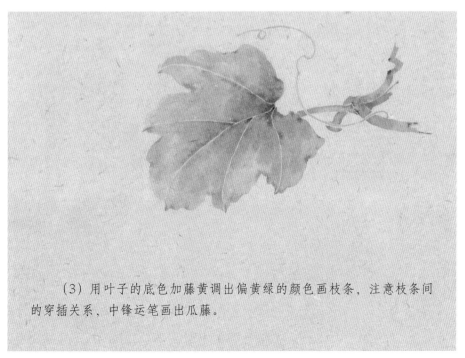

　　（3）用叶子的底色加藤黄调出偏黄绿的颜色画枝条，注意枝条间的穿插关系，中锋运笔画出瓜藤。

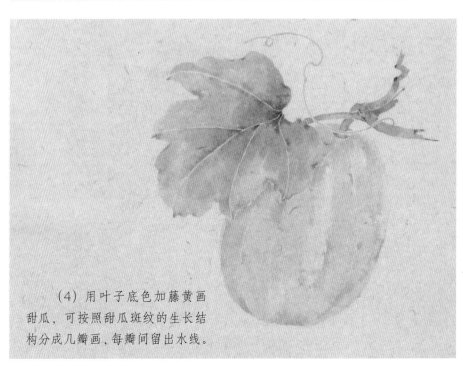

　　（4）用叶子底色加藤黄画甜瓜，可按照甜瓜斑纹的生长结构分成几瓣画，每瓣间留出水线。

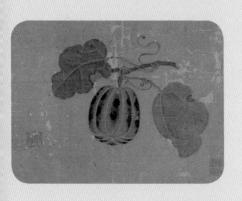

P104

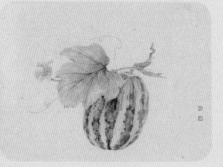

P105

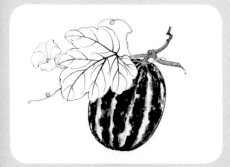

P169

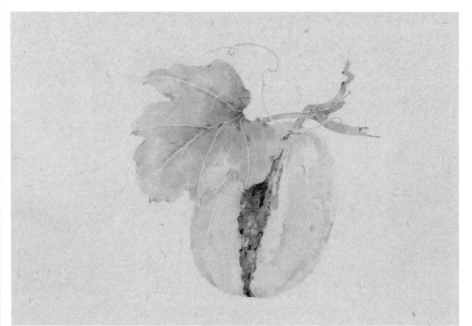

（5）用花青墨加藤
调出墨绿色画斑纹，顺着
构竖向运笔，注意刻画出
纹的层次，不要画得太板

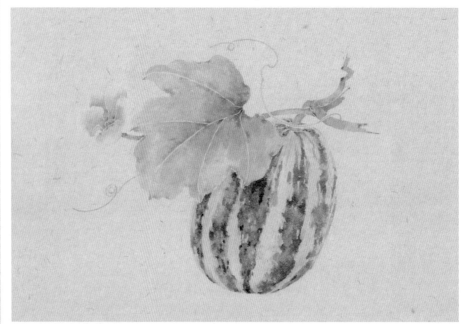

（6）用藤黄加赭石
粉，画出花朵，中锋运笔
出枝条。

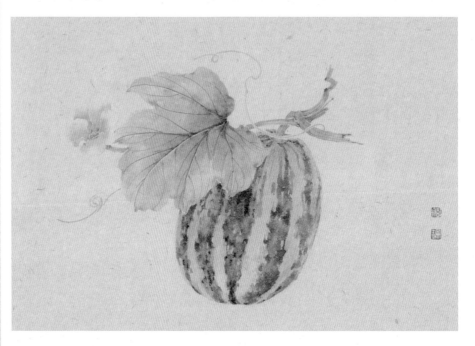

（7）最后用花青墨
勒叶脉。

扫码看教学视频

【山　竹】

　　山竹是藤黄科藤黄属小乔木。分枝多而密集，小枝具明显的纵棱条。叶片革质，具光泽，呈椭圆形，顶端渐尖，花生于枝条顶端。山竹果实成熟时外表光滑，呈紫红色，间有黄褐色斑块，果肉为白色。花期9月至10月，果期11月至12月。

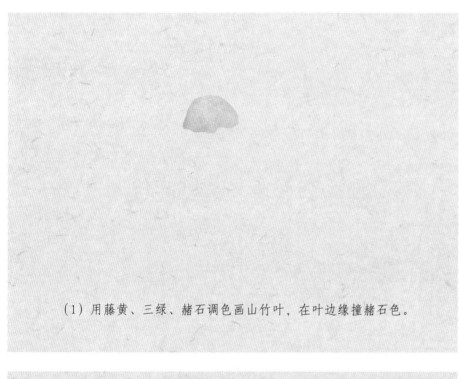

（1）用藤黄、三绿、赭石调色画山竹叶，在叶边缘撞赭石色。

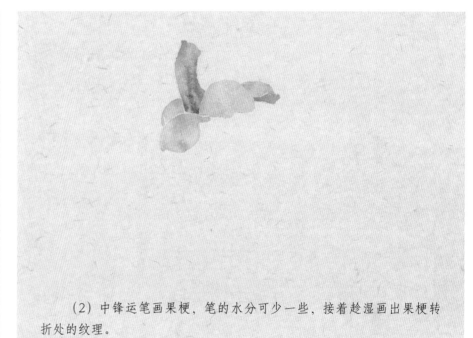

（2）中锋运笔画果梗，笔的水分可少一些，接着趁湿画出果梗转折处的纹理。

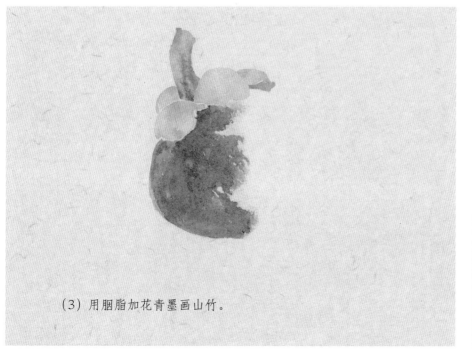

（3）用胭脂加花青墨画山竹。

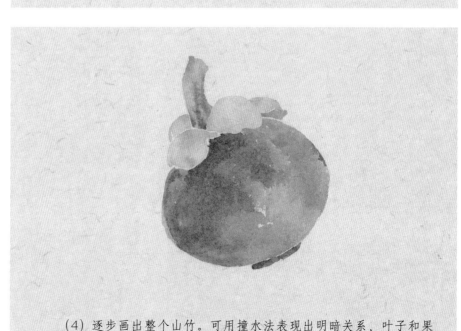

（4）逐步画出整个山竹。可用撞水法表现出明暗关系，叶子和果实交界处须留出水线。

P106

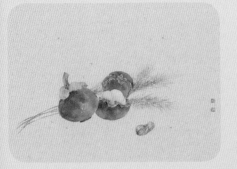

P107

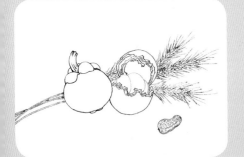

P171

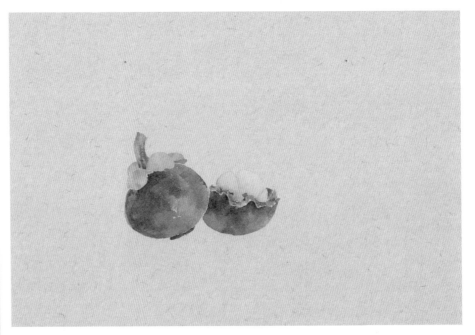

（5）用表皮底色加水调淡一些，趁湿撞粉画整个表皮，以深浅不同的色表现出山竹的厚度。果部分的底色可用表皮底色藤黄调入大量清水调出，后趁湿撞粉。

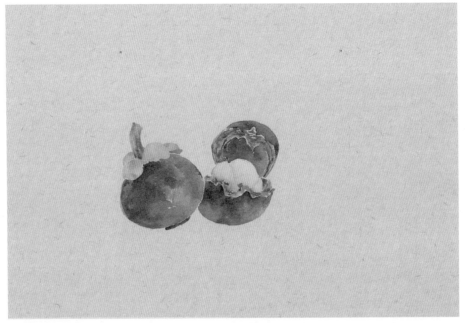

（6）皮壳内部可用染法表现向内凹陷的空间

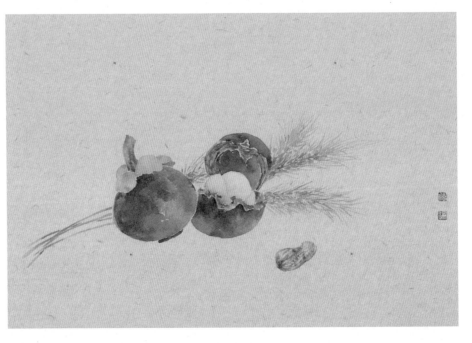

（7）用赭墨画出花生。

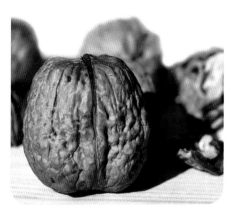

〖核 桃〗

核桃是胡桃科胡桃属乔木，高可达20米至25米。核桃果实呈球状，直径4厘米至6厘米。果核皱曲，有2条纵棱，顶端具短尖头。花期4月至5月，果期9月至10月。

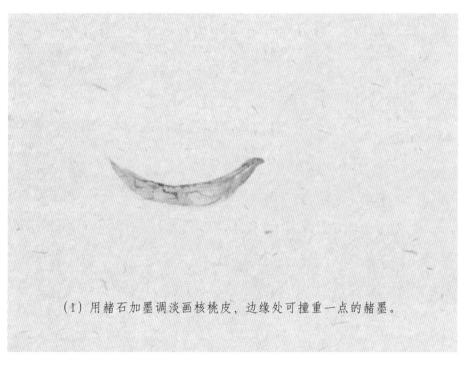

（1）用赭石加墨调淡画核桃皮，边缘处可撞重一点的赭墨。

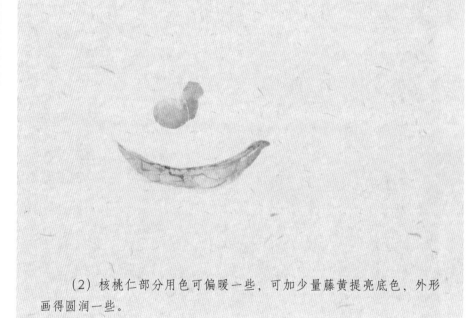

（2）核桃仁部分用色可偏暖一些，可加少量藤黄提亮底色，外形画得圆润一些。

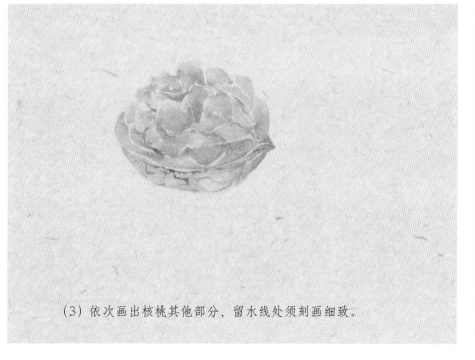

（3）依次画出核桃其他部分，留水线处须刻画细致。

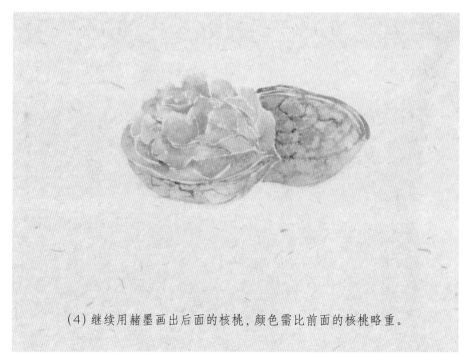

（4）继续用赭墨画出后面的核桃，颜色需比前面的核桃略重。

P108

P109

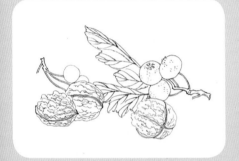

P173

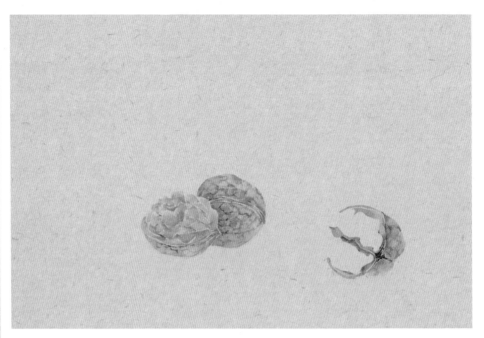

（5）以同样方法
出画面右边的核桃，留
核桃仁的位置。

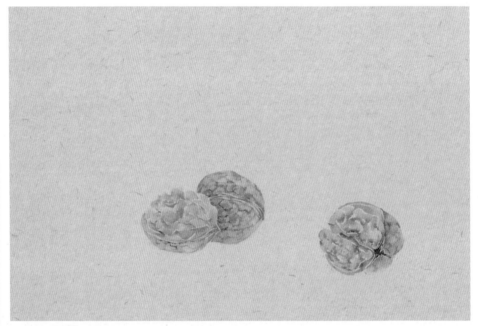

（6）以同样方法
出核桃仁。

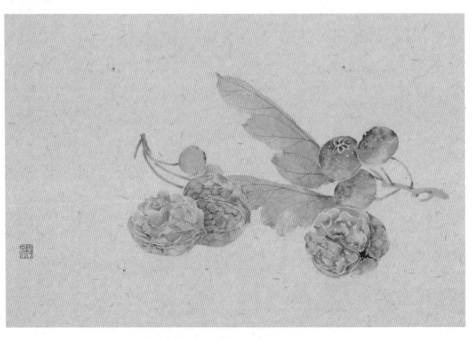

（7）用曙红加
墨画山楂，用藤黄、
加硃磦画黄色果子。

蔬　菜

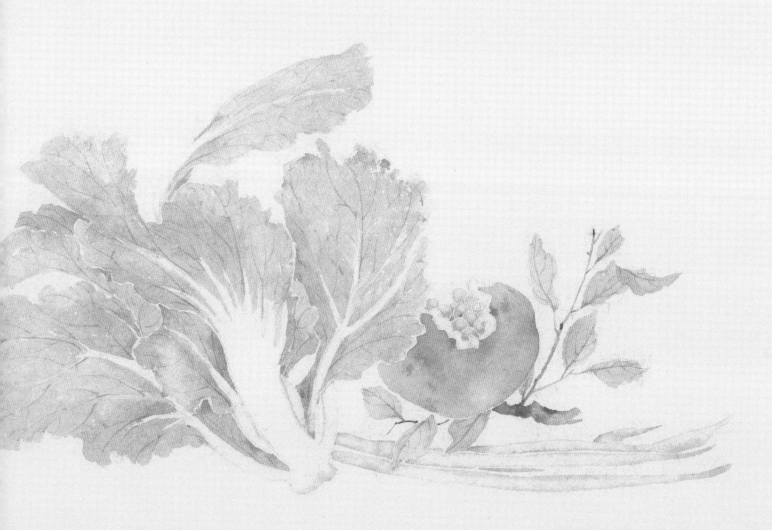

然蔬果于写生，最为难工。论者以谓郊外之蔬而易
工于水滨之蔬，而水滨之蔬又易工于园畦之蔬也。盖坠
地之果而易工于折枝之果，而折枝之果又易工于林间之
果也。今以是求画者之工拙，信乎其知言也。

——《宣和画谱》

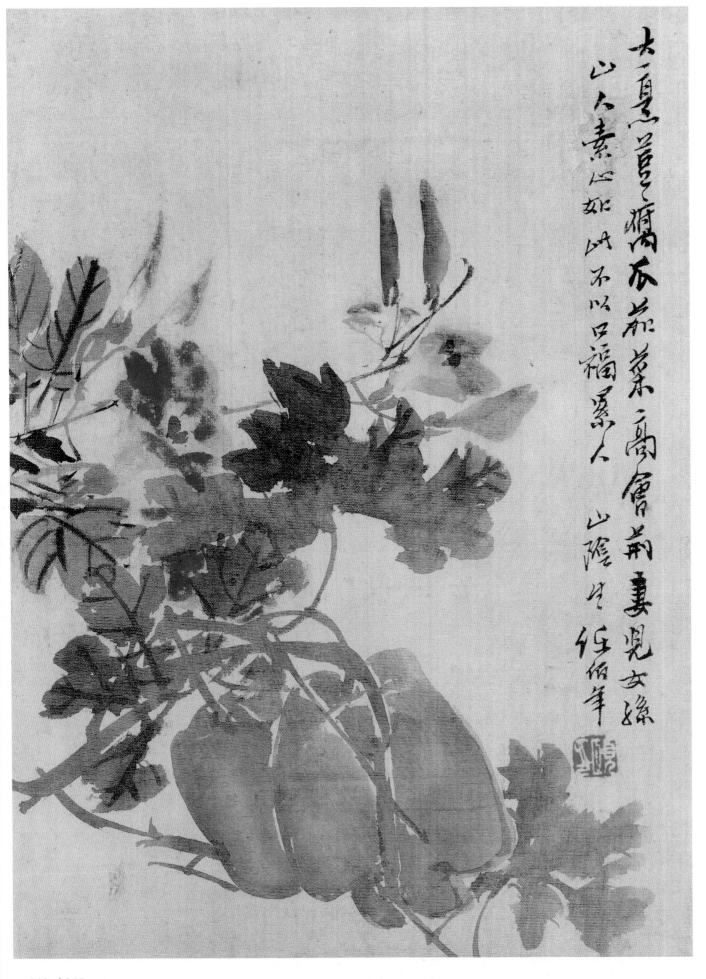

大烹豆腐瓜茄菜，高會荊妻兒女孫　任伯

扫码看教学视频

【 胡萝卜 】

胡萝卜是伞形科胡萝卜属植物。根粗壮，呈长圆锥形，橙红色或黄色；茎直立，多分枝；叶片为羽状复叶，具长柄；花序梗有硬毛，花通常呈白色。

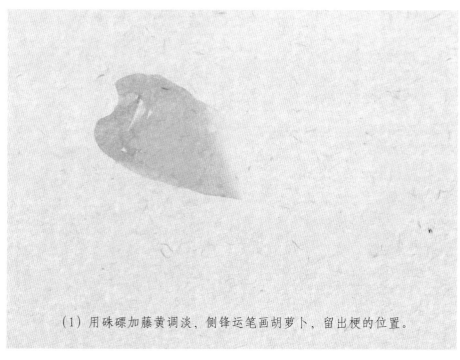

（1）用硃磦加藤黄调淡，侧锋运笔画胡萝卜，留出梗的位置。

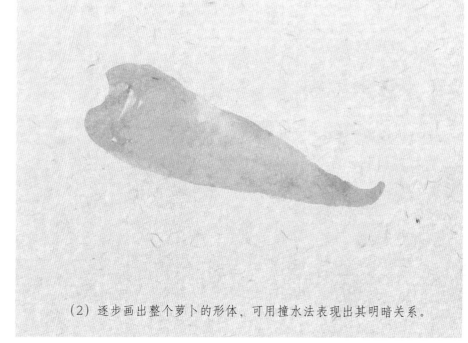

（2）逐步画出整个萝卜的形体，可用撞水法表现出其明暗关系。

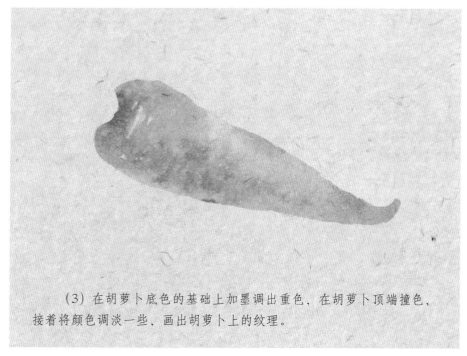

（3）在胡萝卜底色的基础上加墨调出重色，在胡萝卜顶端撞色，接着将颜色调淡一些，画出胡萝卜上的纹理。

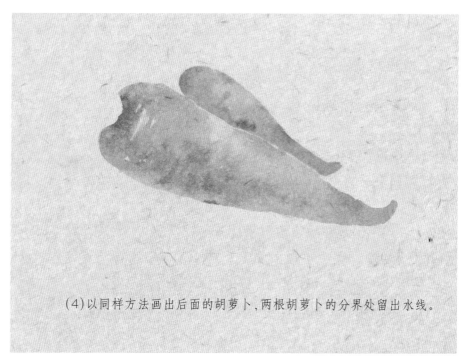

（4）以同样方法画出后面的胡萝卜，两根胡萝卜的分界处留出水线。

P110

P111

P175

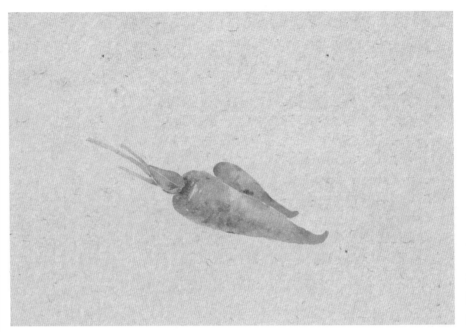

（5）用藤黄、三绿加量墨画胡萝卜茎叶，注意须细刻画其形体结构，茎叶交处留出水线。

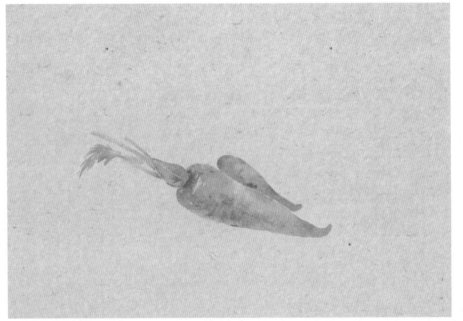

（6）画叶子需顺着其长方向运笔。

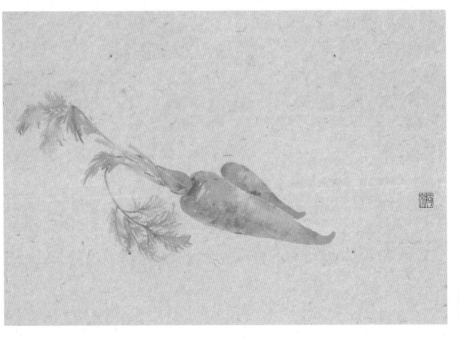

（7）茎叶运笔要干脆避免来回描画，茎叶姿态亦需自然。

【 萝　卜 】

萝卜是十字花科萝卜属两年或一年生草本植物，直根肉质，长圆形、球形或圆锥形，外皮绿色、白色或红色，茎有分枝，无毛，稍具粉霜。总状花序，花白色或粉红色。花期4月至5月，果期5月至6月。

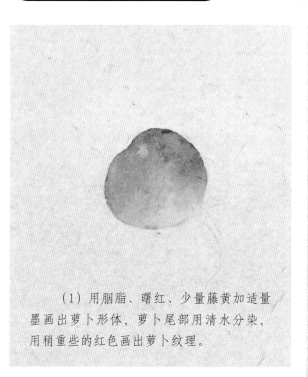

（1）用胭脂、曙红、少量藤黄加适量墨画出萝卜形体，萝卜尾部用清水分染，用稍重些的红色画出萝卜纹理。

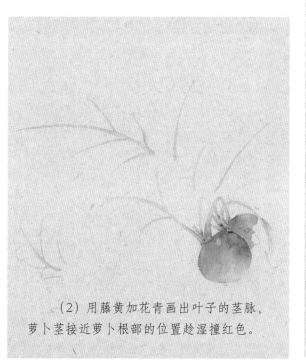

（2）用藤黄加花青画出叶子的茎脉，萝卜茎接近萝卜根部的位置趁湿撞红色。

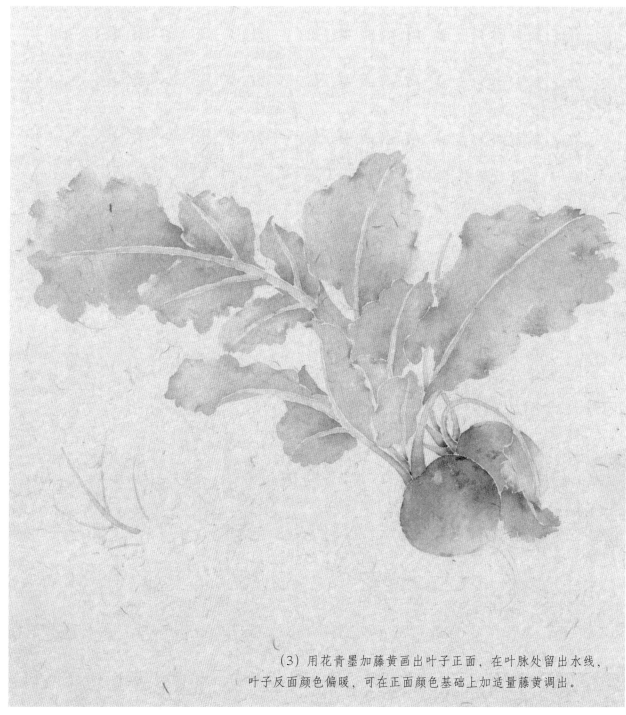

（3）用花青墨加藤黄画出叶子正面，在叶脉处留出水线，叶子反面颜色偏暖，可在正面颜色基础上加适量藤黄调出。

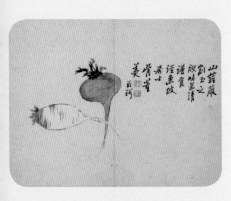

P112

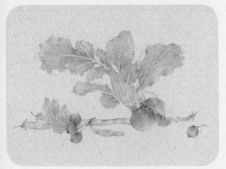

P113

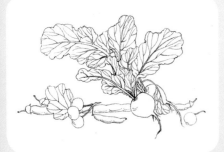

P177

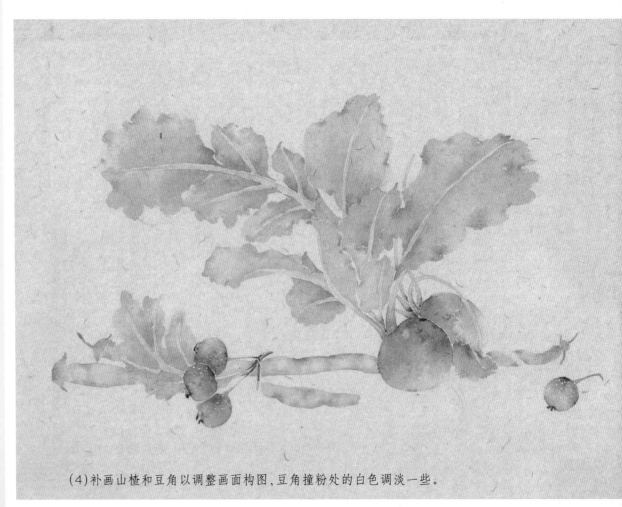

（4）补画山楂和豆角以调整画面构图，豆角撞粉处的白色调淡一些。

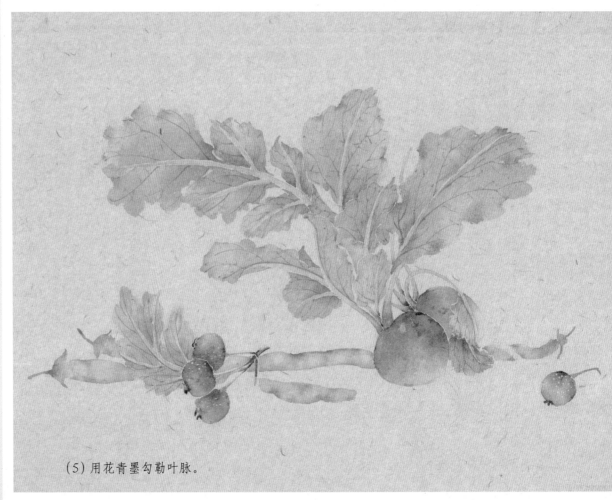

（5）用花青墨勾勒叶脉。

（1）用赭石、藤黄和少量墨加清水调淡，画出萝卜的外形，局部撞稍重一些的颜色表现出虚实变化，接着趁湿撞粉，撞粉的水分比底色的水分略多些。

（2）用藤黄、花青加三绿调色画出茎叶，茎叶边缘处可以撞适量赭石色。

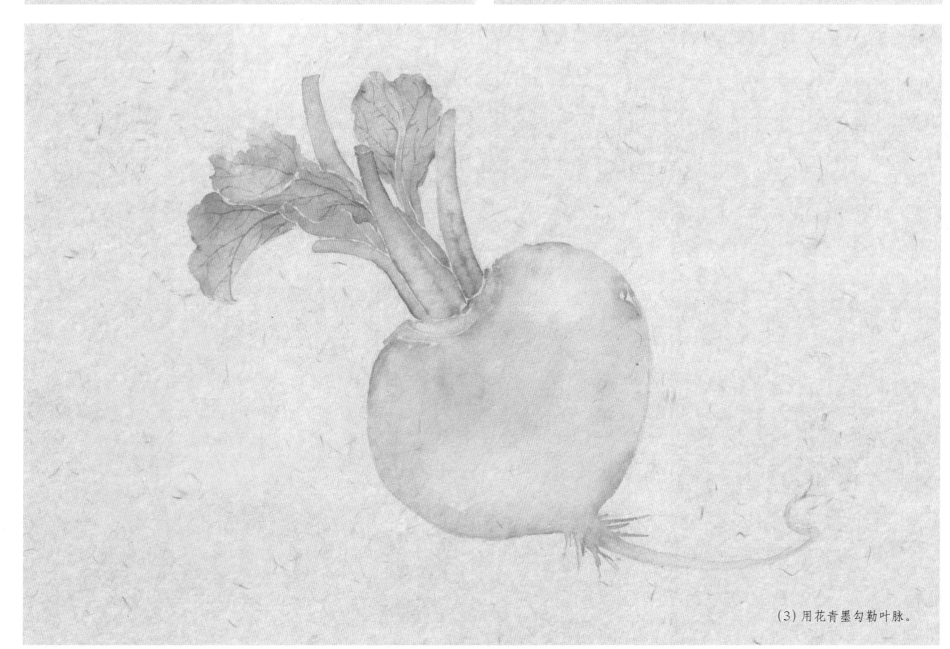

（3）用花青墨勾勒叶脉。

P114

P115

P179

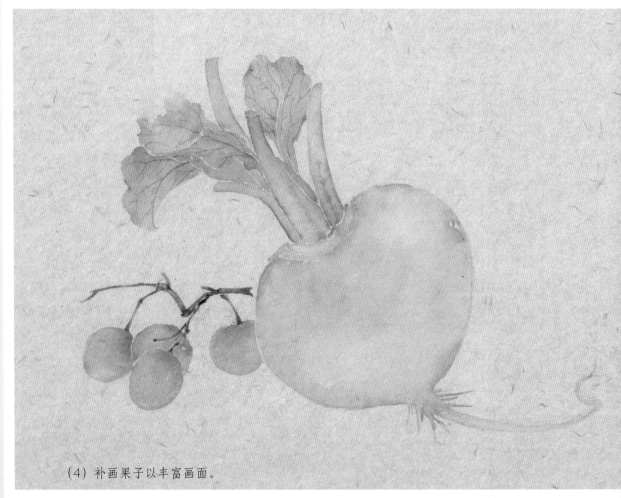

（4）补画果子以丰富画面。

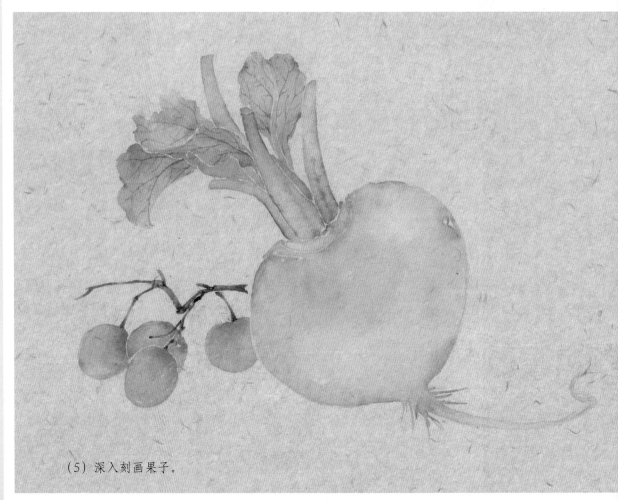

（5）深入刻画果子。

扫码看教学视频

【番 薯】

番薯是旋花科多年生藤本植物，茎匍匐地面，偶有缠绕，多分枝；叶柄长短不一，叶片的形状、颜色常因品种不同而异，通常为宽卵形；果实呈圆形或椭圆形；花序聚伞状，腋生。

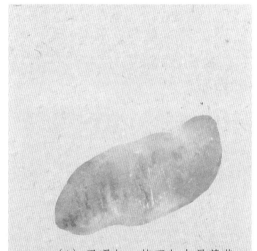

（1）用曙红、赭石加少量藤黄做底色画番薯，局部可接清水过渡，接着用稍重一些的颜色勾画出纹理。可用侧锋表现番薯纹理。

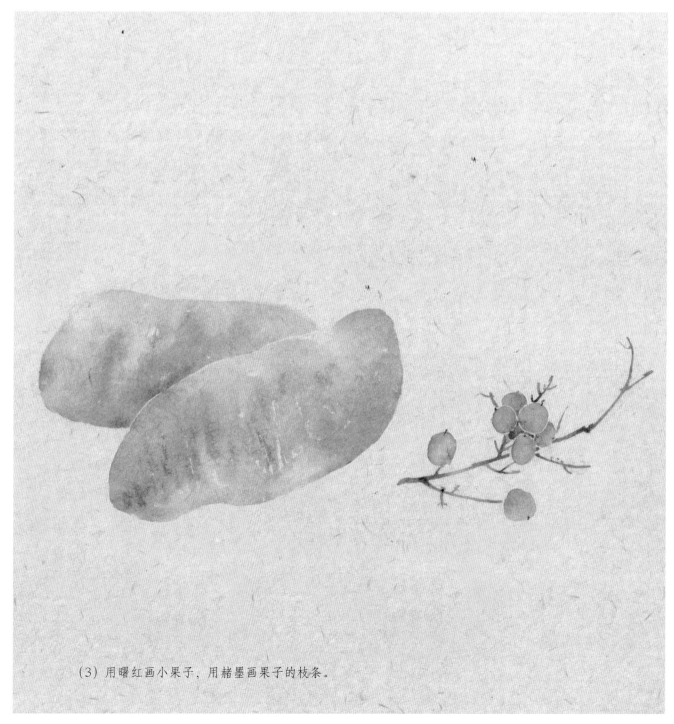

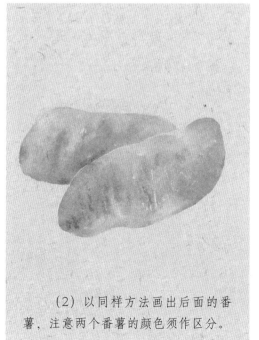

（2）以同样方法画出后面的番薯，注意两个番薯的颜色须作区分。

（3）用曙红画小果子，用赭墨画果子的枝条。

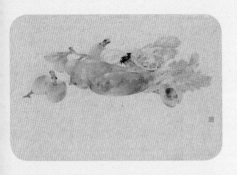

P116

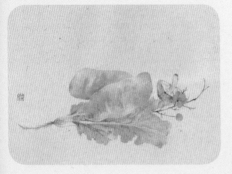

P117

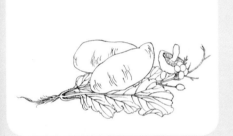

P181

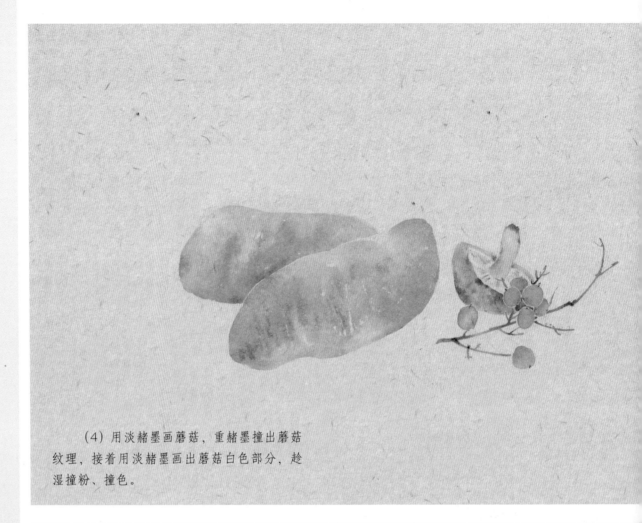

（4）用淡赭墨画蘑菇，重赭墨撞出蘑菇纹理，接着用淡赭墨画出蘑菇白色部分，趁湿撞粉、撞色。

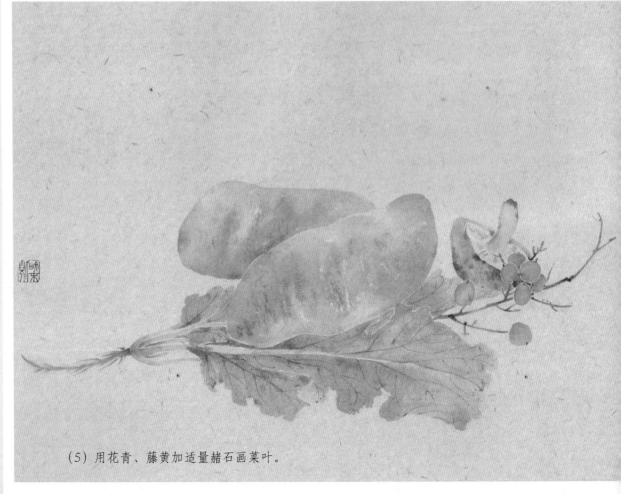

（5）用花青、藤黄加适量赭石画菜叶。

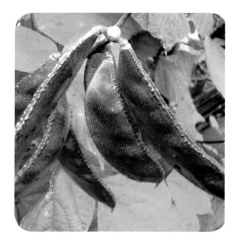

扫码看教学视频

【豆 角】

豆角是豆科豇豆属一年生草本植物，叶为羽状复叶，花序总状腋生，具长梗，花冠黄白色而略带青紫。荚果下垂，直立或斜展，呈线形，肉质，有种子多颗，种子呈椭圆形、圆形或肾形，多为黄白色或暗红色。花果期夏季。豆角也称"福豆"，有着福寿安康的寓意。

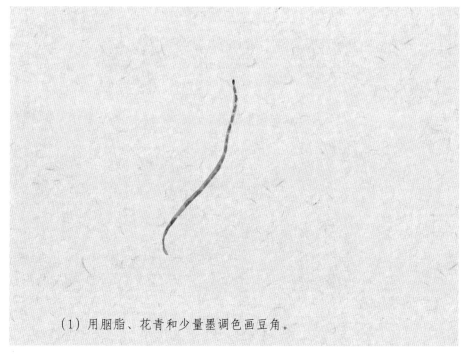

（1）用胭脂、花青和少量墨调色画豆角。

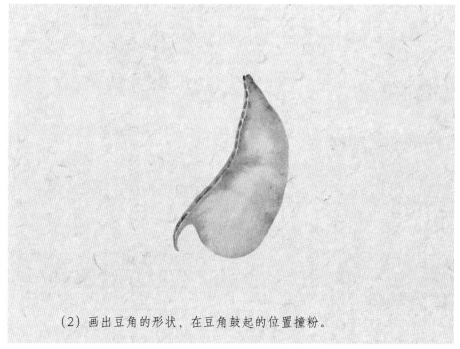

（2）画出豆角的形状，在豆角鼓起的位置撞粉。

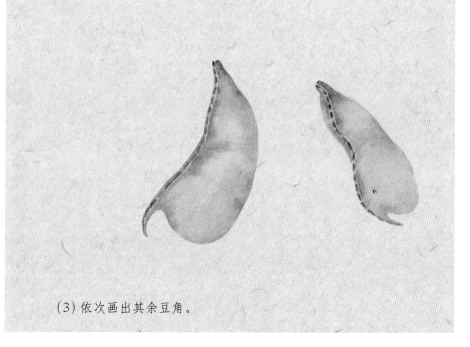

（3）依次画出其余豆角。

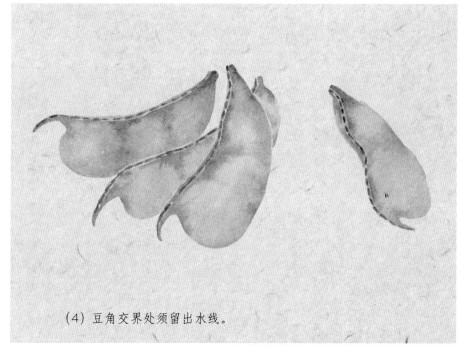

（4）豆角交界处须留出水线。

P118

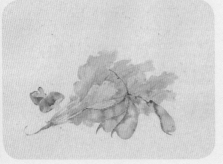

P119

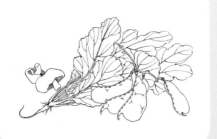

P183

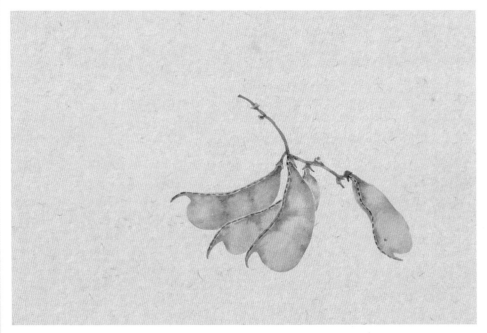

（5）中锋运笔画梗
绘制时注意须表现梗的
折及方向。

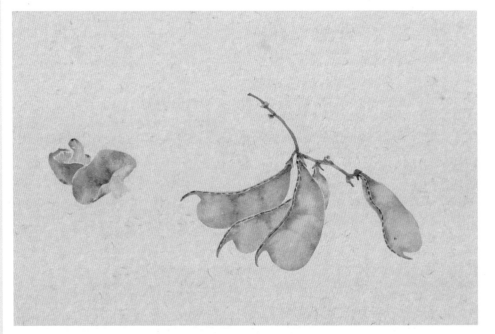

（6）用赭墨画蘑菇

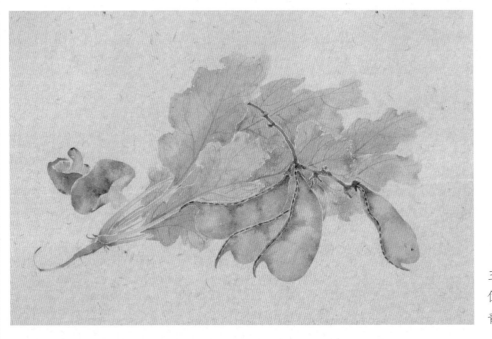

（7）用花青、藤黄
三绿调色画青菜，菜梗
位置撞适量赭墨色，用
青墨勾勒叶脉。

扫码看教学视频

【莲 藕】

　　莲藕是莲科植物的根茎，可餐食，也可药用，横生于土中。藕的皮色为白色或黄白色，其上散有淡褐色的皮点，藕中有藕丝和孔道，常见的品种有七孔藕与九孔藕。

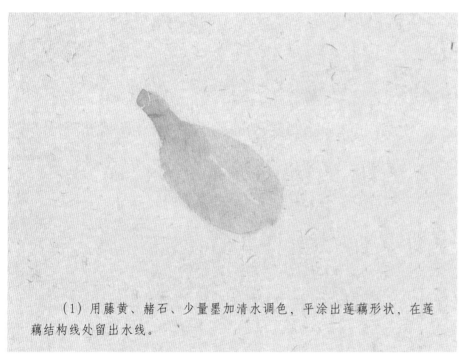

（1）用藤黄、赭石、少量墨加清水调色，平涂出莲藕形状，在莲藕结构线处留出水线。

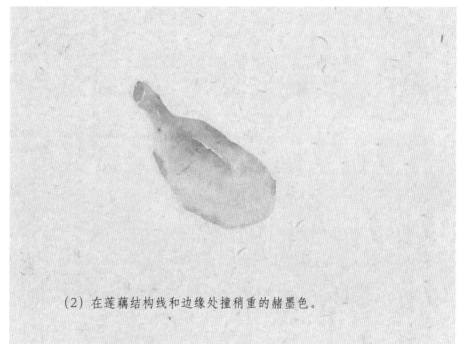

（2）在莲藕结构线和边缘处撞稍重的赭墨色。

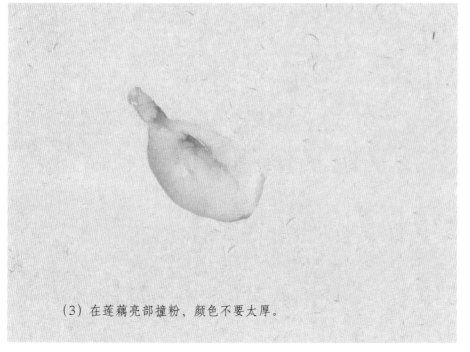

（3）在莲藕亮部撞粉，颜色不要太厚。

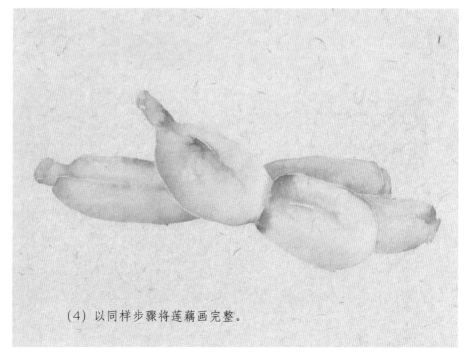

（4）以同样步骤将莲藕画完整。

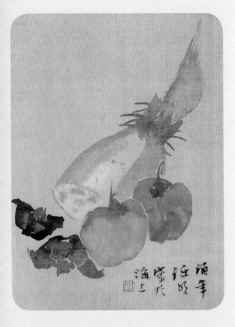

P120

P121

P185

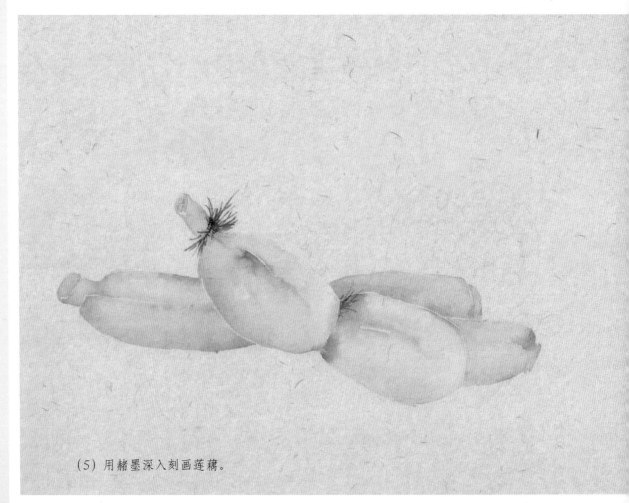

（5）用赭墨深入刻画莲藕。

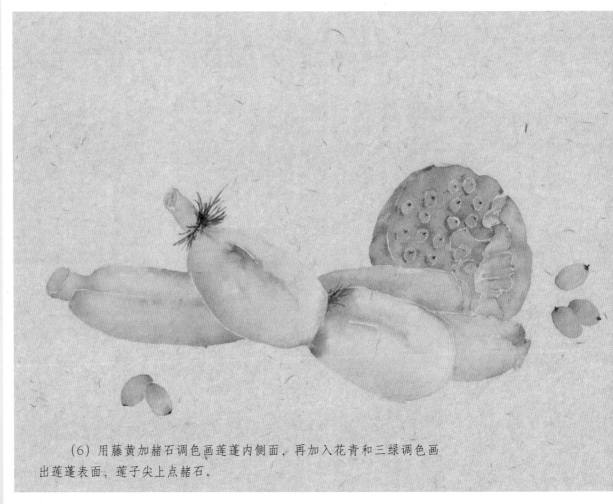

（6）用藤黄加赭石调色画莲蓬内侧面，再加入花青和三绿调色画
出莲蓬表面，莲子尖上点赭石。

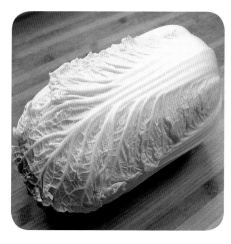

扫码看教学视频

〖白　菜〗

　　白菜是十字花科芸薹属两年生草本植物，基生叶多数，叶长圆形至宽倒卵形，顶端圆钝，边缘皱缩，波状，叶柄白色，扁平。国画大师齐白石将白菜称为"百菜之王"。白菜是聚拢财富的象征，也有着高风亮节、洁身自好的寓意。

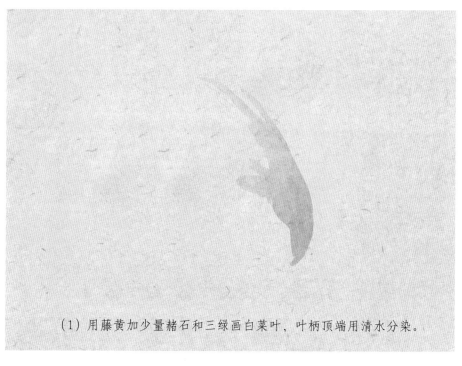

（1）用藤黄加少量赭石和三绿画白菜叶，叶柄顶端用清水分染。

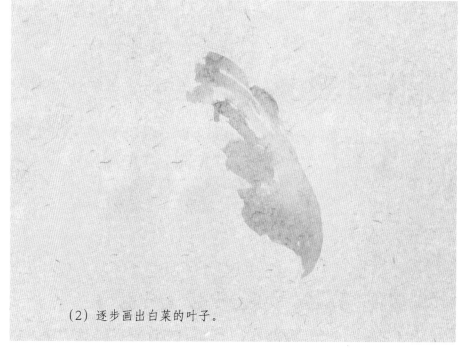

（2）逐步画出白菜的叶子。

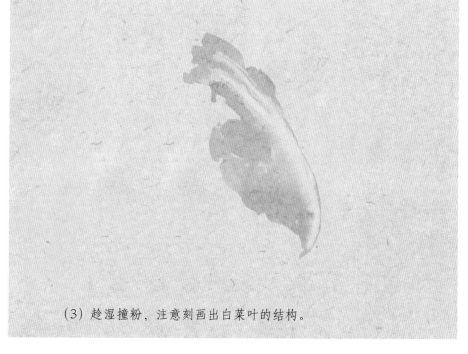

（3）趁湿撞粉，注意刻画出白菜叶的结构。

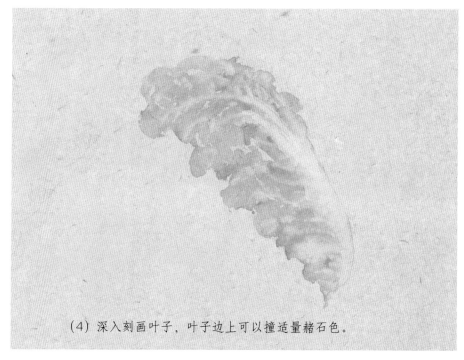

（4）深入刻画叶子，叶子边上可以撞适量赭石色。

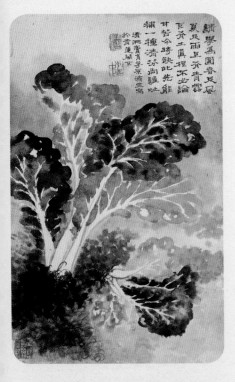

P122

P123

P187

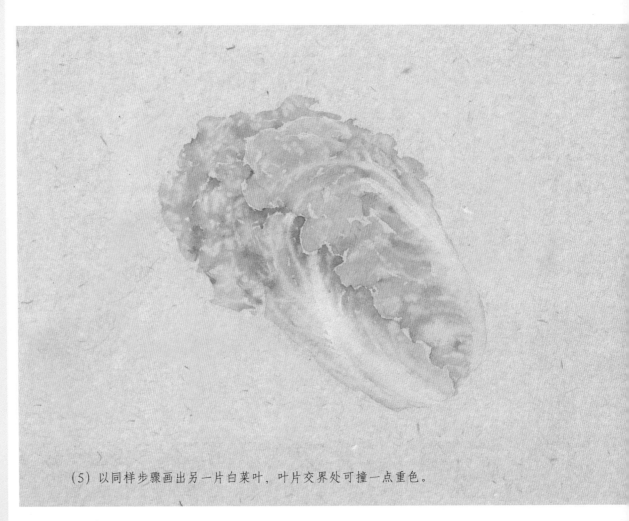

（5）以同样步骤画出另一片白菜叶，叶片交界处可撞一点重色。

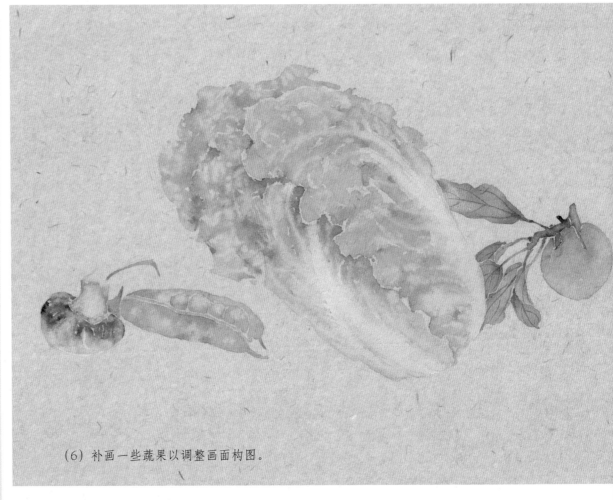

（6）补画一些蔬果以调整画面构图。

扫码看教学视频

【 玉 米 】

玉米是禾本科玉蜀黍属植物。秆直立，通常不分枝，株高1米至4米；叶片扁平宽大，中脉粗壮，边缘微糙；顶生雄性圆锥花序；颖果球形或扁球形，其大小随生长条件不同而产生差异。花果期在秋季。玉米有丰收的寓意。

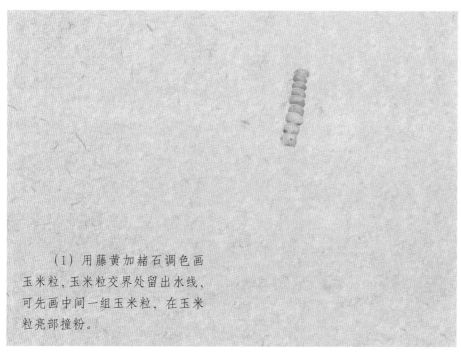

（1）用藤黄加赭石调色画玉米粒，玉米粒交界处留出水线，可先画中间一组玉米粒，在玉米粒亮部撞粉。

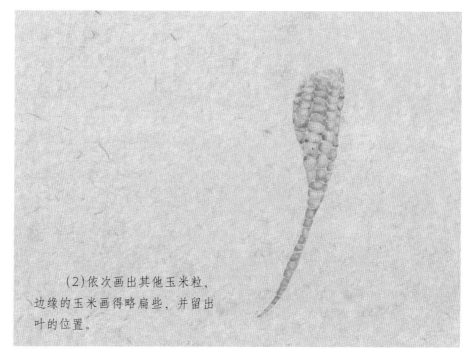

（2）依次画出其他玉米粒，边缘的玉米画得略扁些，并留出叶的位置。

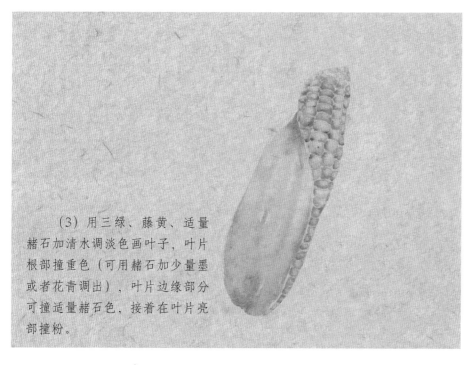

（3）用三绿、藤黄、适量赭石加清水调淡色画叶子，叶片根部撞重色（可用赭石加少量墨或者花青调出），叶片边缘部分可撞适量赭石色，接着在叶片亮部撞粉。

（4）注意刻画出叶片翻转的形态。

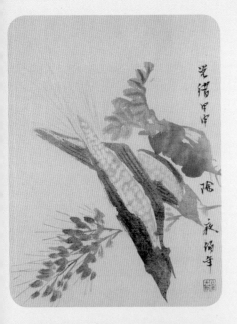

P124

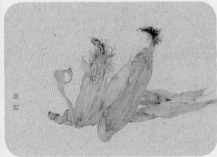

P125

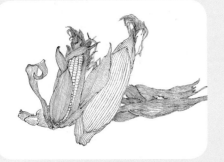

P189

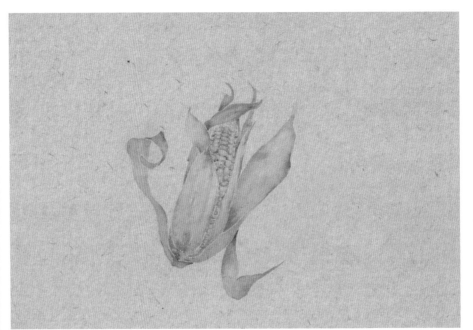

（5）依次画出其他
子，注意要趁湿撞粉，让
粉与底色自然地融合。

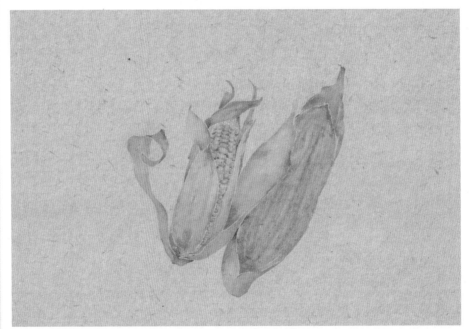

（6）前后玉米须稍
颜色上的区分。用玉米叶
色加少量墨勾勒叶脉，注
需中锋运笔。

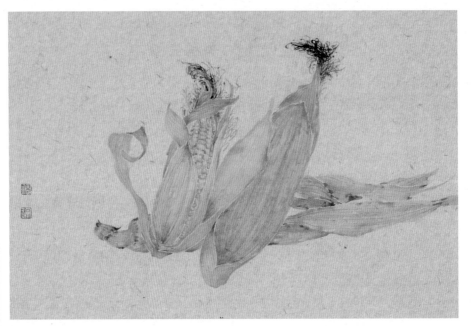

（7）用赭墨画出玉
须，注意玉米须的疏密、
直、长短等变化。可在玉
根部撞适量赭墨，与玉米
的颜色相呼应。

扫码看教学视频

【 青 菜 】

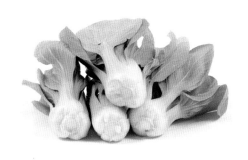

青菜是十字花科芸薹属草本植物。株高可达70厘米，根粗，基生倒卵形叶片，呈绿色；花序总状顶生。4月开花，5月至6月结果。

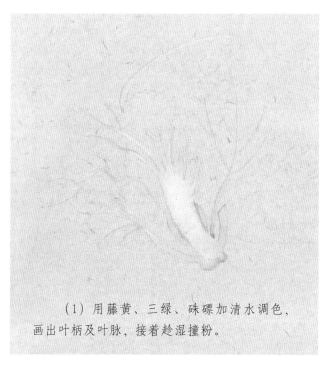

（1）用藤黄、三绿、硃磦加清水调色，画出叶柄及叶脉，接着趁湿撞粉。

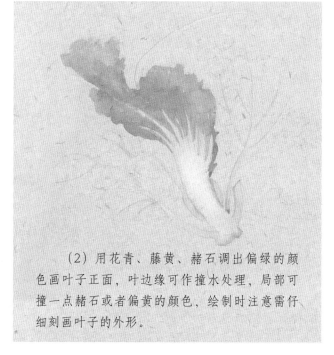

（2）用花青、藤黄、赭石调出偏绿的颜色画叶子正面，叶边缘可作撞水处理，局部可撞一点赭石或者偏黄的颜色，绘制时注意需仔细刻画叶子的外形。

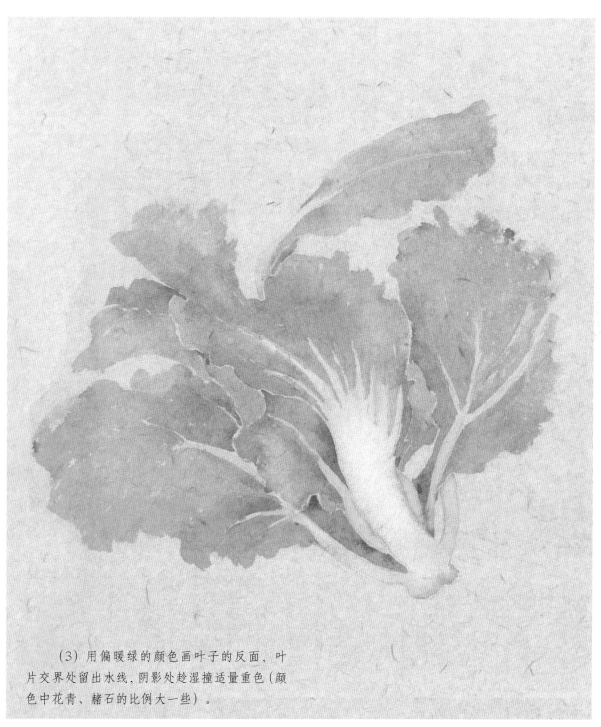

（3）用偏暖绿的颜色画叶子的反面，叶片交界处留出水线、阴影处趁湿撞适量重色（颜色中花青、赭石的比例大一些）。

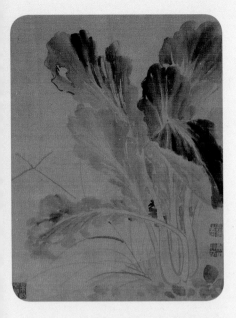

P126

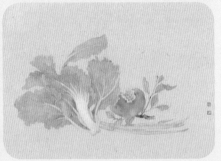

P127

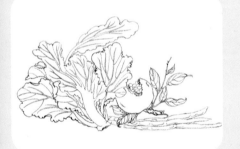

P191

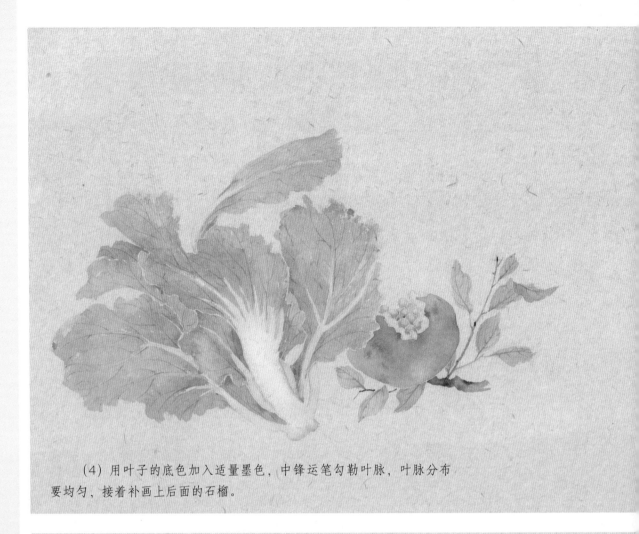

（4）用叶子的底色加入适量墨色，中锋运笔勾勒叶脉，叶脉分布要均匀，接着补画上后面的石榴。

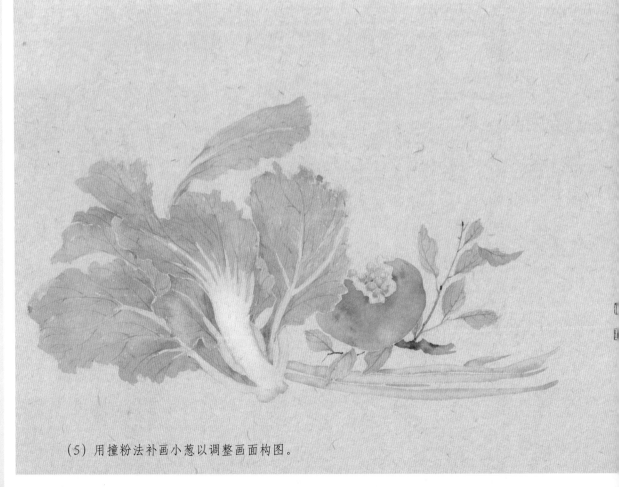

（5）用撞粉法补画小葱以调整画面构图。

扫码看教学视频

【 丝 瓜 】

　　丝瓜是葫芦科一年生攀援藤本植物。茎、枝粗糙，有棱沟，被微柔毛。卷须稍粗壮，被短柔毛。叶柄粗糙，近无毛，叶片通常为掌状，叶上面深绿色，下面浅绿色，果实圆柱状，直或稍弯，表面平滑，通常有深色纵条纹，未熟时肉质，成熟后干燥。花果期夏季至秋季。丝瓜有福禄的寓意。

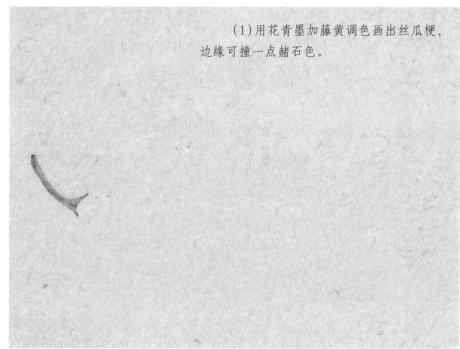

　　（1）用花青墨加藤黄调色画出丝瓜梗，边缘可撞一点赭石色。

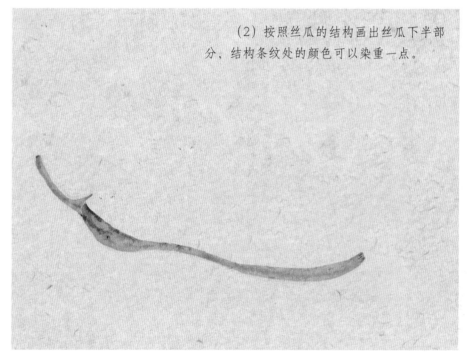

　　（2）按照丝瓜的结构画出丝瓜下半部分，结构条纹处的颜色可以染重一点。

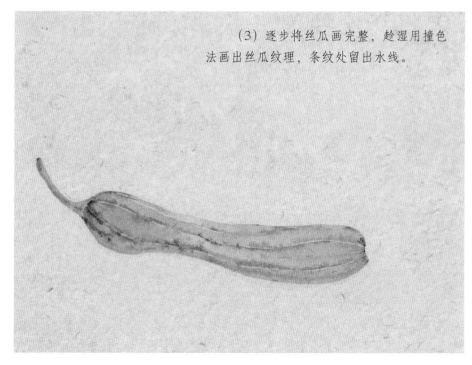

　　（3）逐步将丝瓜画完整，趁湿用撞色法画出丝瓜纹理，条纹处留出水线。

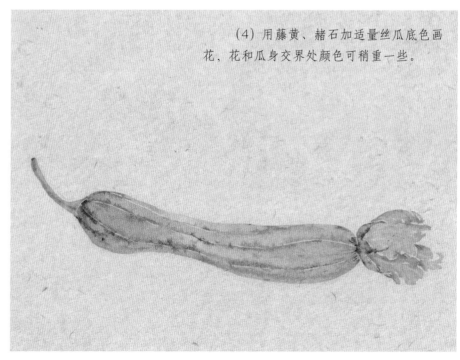

　　（4）用藤黄、赭石加适量丝瓜底色画花，花和瓜身交界处颜色可稍重一些。

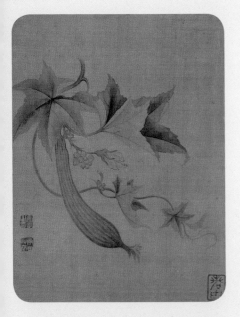

P128

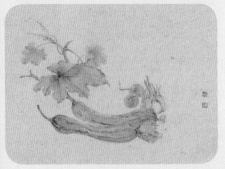

P129

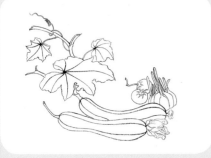

P193

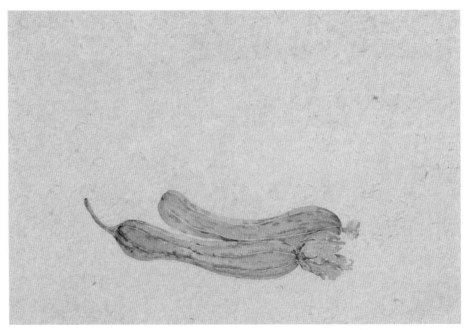

（5）以同样步骤画
后面的丝瓜，注意颜色上
和前面的丝瓜稍做区分。

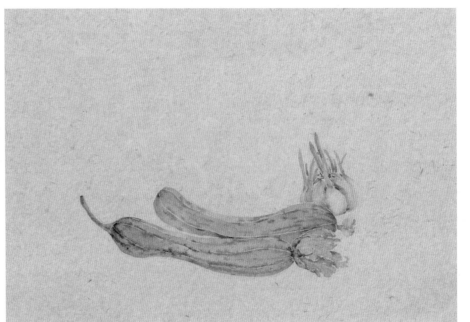

（6）用撞粉法画大
苗部分颜色可加入适量三

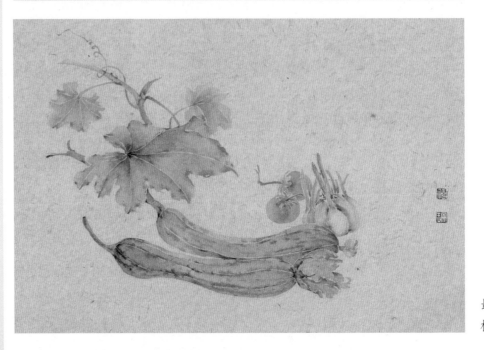

（7）画出丝瓜枝叶
最后用硃磦加藤黄、曙红
柿子。

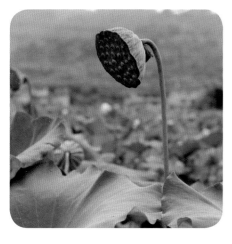

扫码看教学视频

　　莲蓬，又称莲房，是埋藏莲花雌蕊的海绵质花托，呈倒圆锥状。莲蓬表面有多数散生蜂窝状孔洞，受精后会逐渐膨大，每一个孔洞内生有1枚小坚果即为莲子，莲子中间长有1根莲芯，可做药用。莲蓬果熟期为8月至10月。

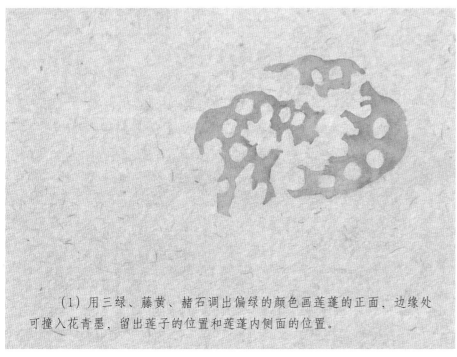

（1）用三绿、藤黄、赭石调出偏绿的颜色画莲蓬的正面，边缘处可撞入花青墨，留出莲子的位置和莲蓬内侧面的位置。

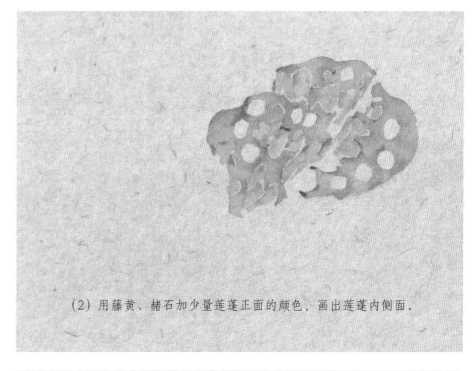

（2）用藤黄、赭石加少量莲蓬正面的颜色，画出莲蓬内侧面。

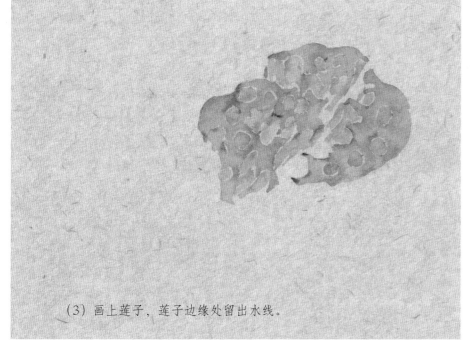

（3）画上莲子，莲子边缘处留出水线。

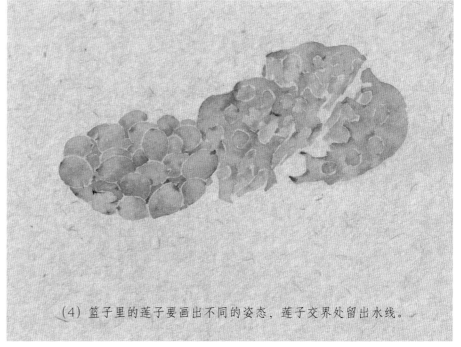

（4）篮子里的莲子要画出不同的姿态，莲子交界处留出水线。

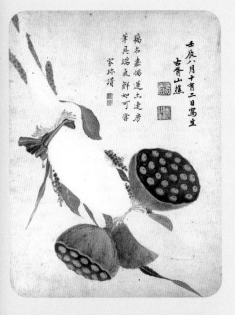

P130

P131

P195

（5）用赭石加墨加水调色画篮子，篮子结处留出水线。

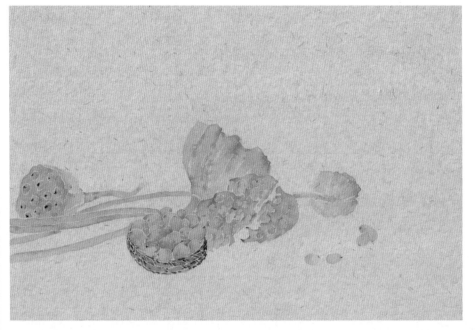

（6）绘制莲蓬茎时注意其疏密关系及形态，最后再画几个散落的小子以调整画面构图。

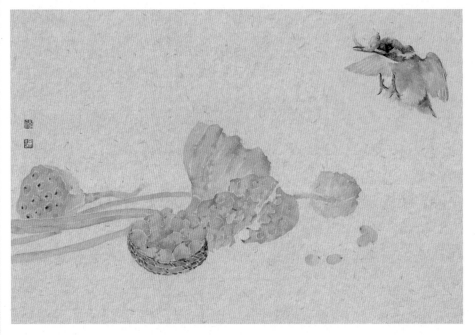

（7）用花青墨画出鸟深蓝色部分，用三青白画出翠鸟的浅蓝色部用硃磦画鸟腹。

扫码看教学视频

【 竹　笋 】

　　竹笋是竹的幼芽，秋冬时，竹芽还没有长出地面，这时挖出来的笋就叫冬笋；春天，长出地面的笋就叫春笋。冬笋和春笋都是中国菜品里常见的食物。

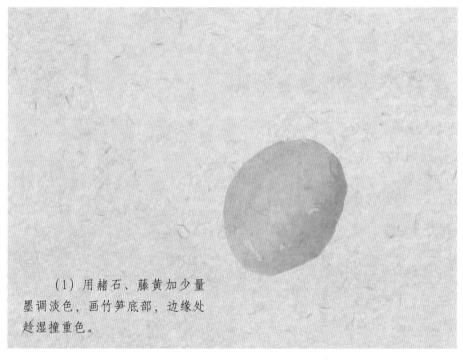

（1）用赭石、藤黄加少量墨调淡色，画竹笋底部，边缘处趁湿撞重色。

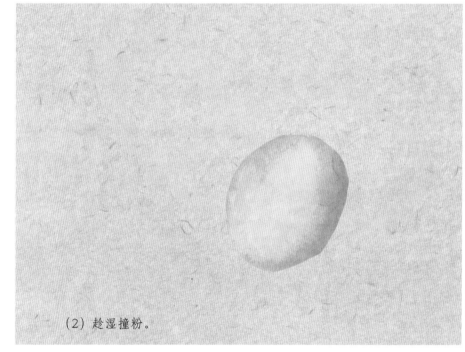

（2）趁湿撞粉。

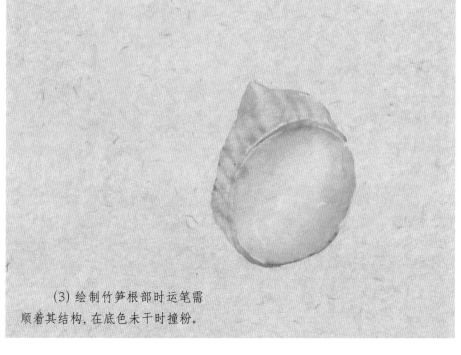

（3）绘制竹笋根部时运笔需顺着其结构，在底色未干时撞粉。

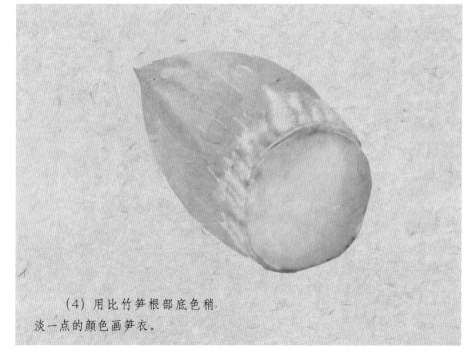

（4）用比竹笋根部底色稍淡一点的颜色画笋衣。

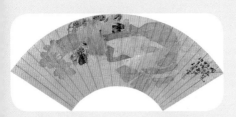

P132

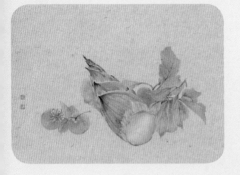

P133

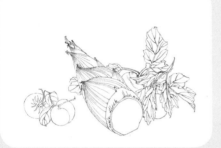

P197

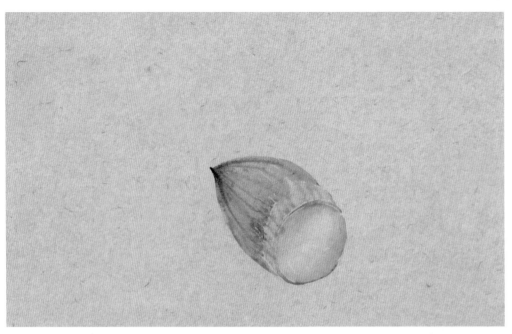

（5）用赭墨
出笋衣结构线。

（6）依次画
其他笋衣。

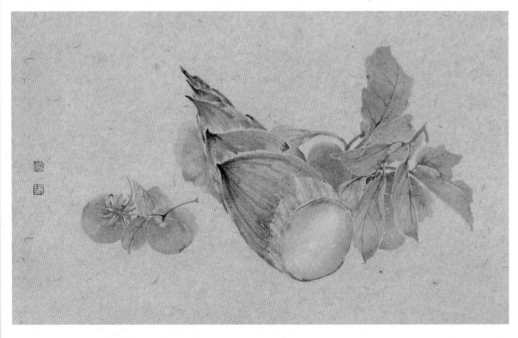

（7）补画几
小果子以丰富画面

扫码看教学视频

　　蘑菇是蘑菇科蘑菇属真菌，种类繁多。蘑菇是由菌丝体和子实体两部分组成，菌丝体是营养器官，子实体是繁殖器官。菌丝借顶端生长而伸长，呈白色细长绵毛状或丝状，菌丝互相缀合形成密集的群体，称为菌丝体。蘑菇的子实体由菌盖、菌柄、菌褶、菌环、假菌根等部分组成，在成熟时像撑开的小伞。

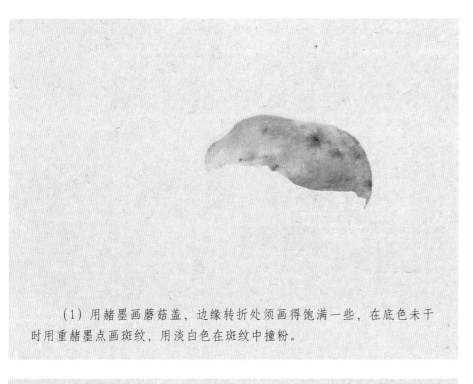

（1）用赭墨画蘑菇盖，边缘转折处须画得饱满一些，在底色未干时用重赭墨点画斑纹，用淡白色在斑纹中撞粉。

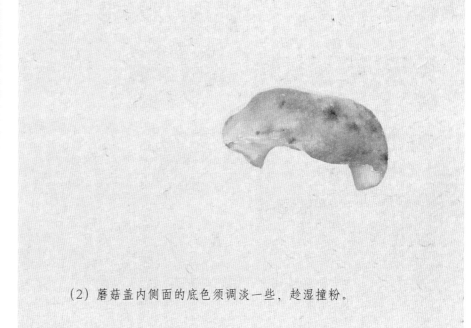

（2）蘑菇盖内侧面的底色须调淡一些，趁湿撞粉。

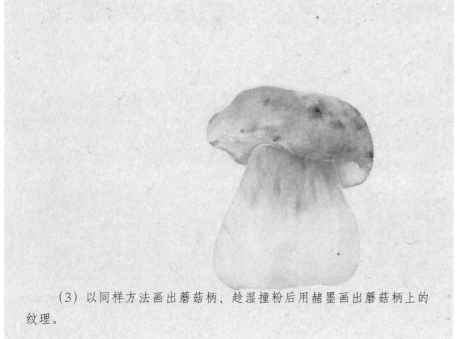

（3）以同样方法画出蘑菇柄，趁湿撞粉后用赭墨画出蘑菇柄上的纹理。

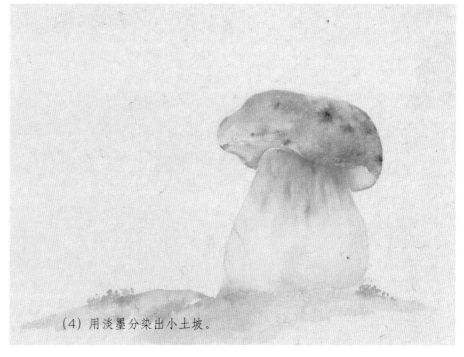

（4）用淡墨分染出小土坡。

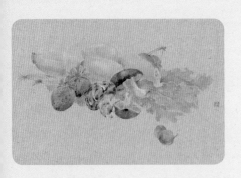

P134

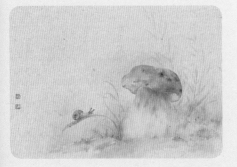

P135

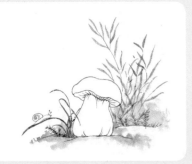

P199

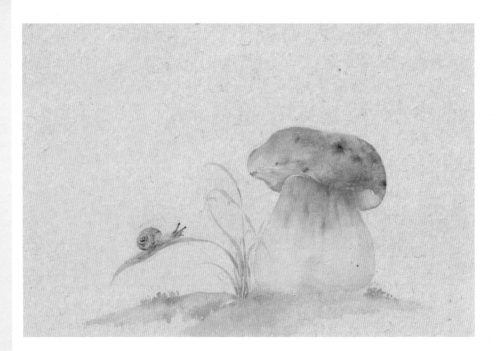

（5）补画蜗牛和小

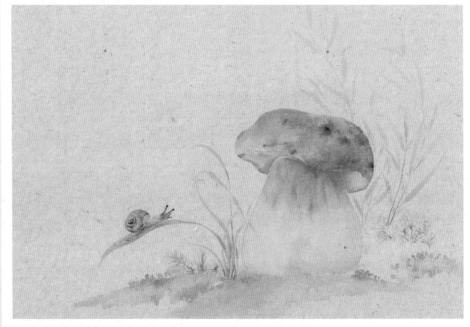

（6）接着画一些配
以丰富画面。

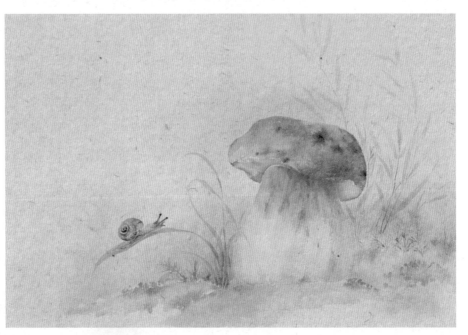

（7）用淡色烘染背

扫码看教学视频

〖 茄 子 〗

　　茄子是茄科茄属植物。小枝，叶柄及花梗均有分枝；叶呈卵形，叶边缘呈波状；花冠呈辐状，花色有白色、紫色。茄子果实的形状、大小变异极大，形状有长有圆，果实颜色有白色、红色、紫色等。茄子有长寿的寓意。

（1）用白色平涂出茄子的形状。

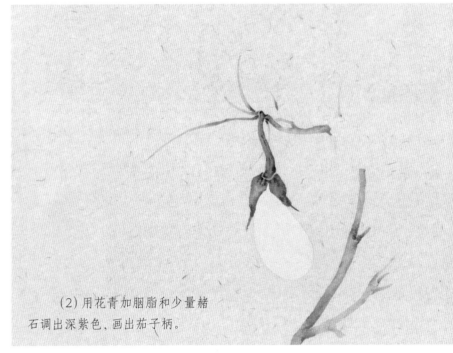

（2）用花青加胭脂和少量赭石调出深紫色，画出茄子柄。

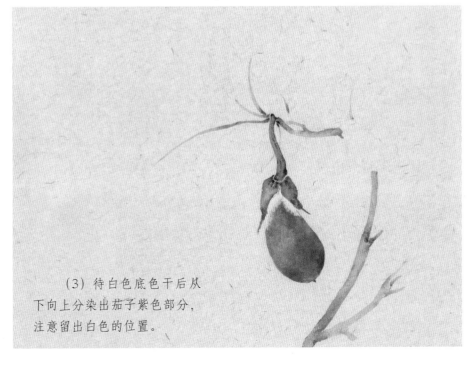

（3）待白色底色干后从下向上分染出茄子紫色部分，注意留出白色的位置。

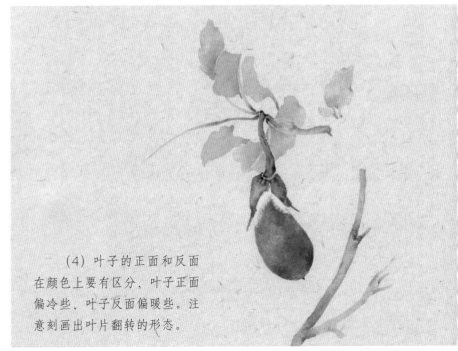

（4）叶子的正面和反面在颜色上要有区分，叶子正面偏冷些，叶子反面偏暖些。注意刻画出叶片翻转的形态。

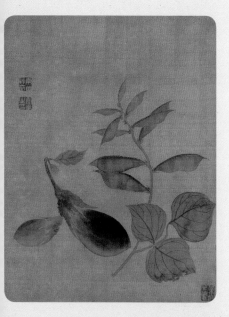

P136

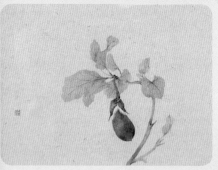

P137

P201

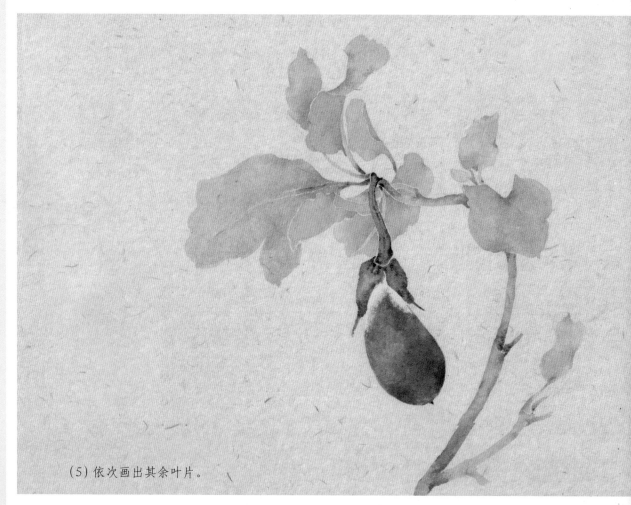

（5）依次画出其余叶片。

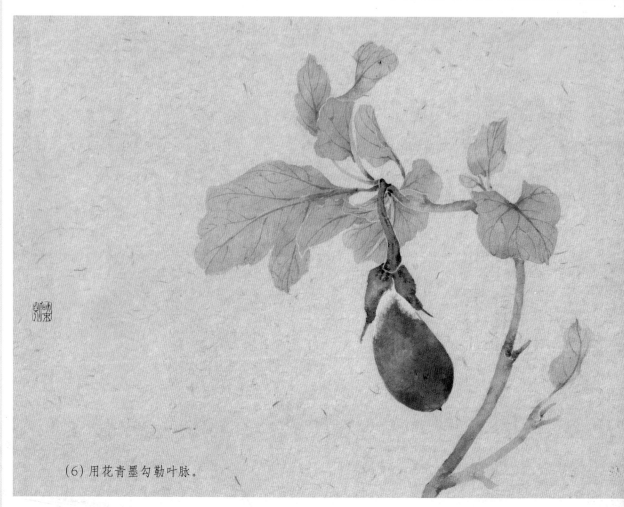

（6）用花青墨勾勒叶脉。

教学课稿

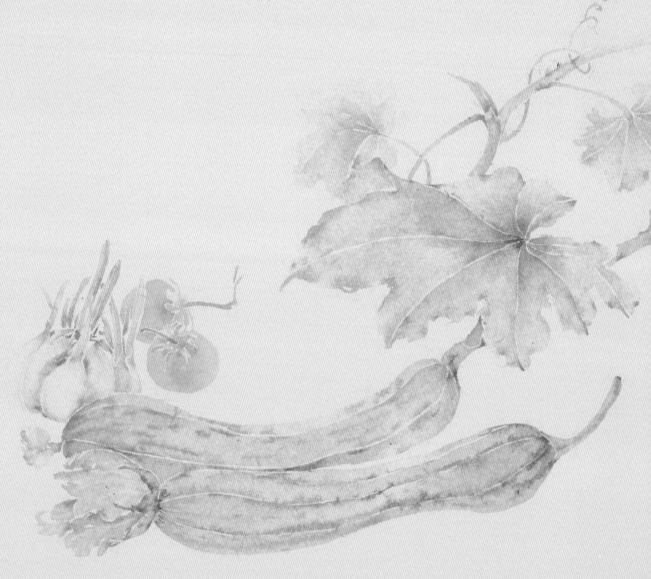

以形写神而空其实对，荃生之用乖，传神之趋失
矣。空其实对则大失，对而不正则小失，不可不察也。

——顾恺之《论画》

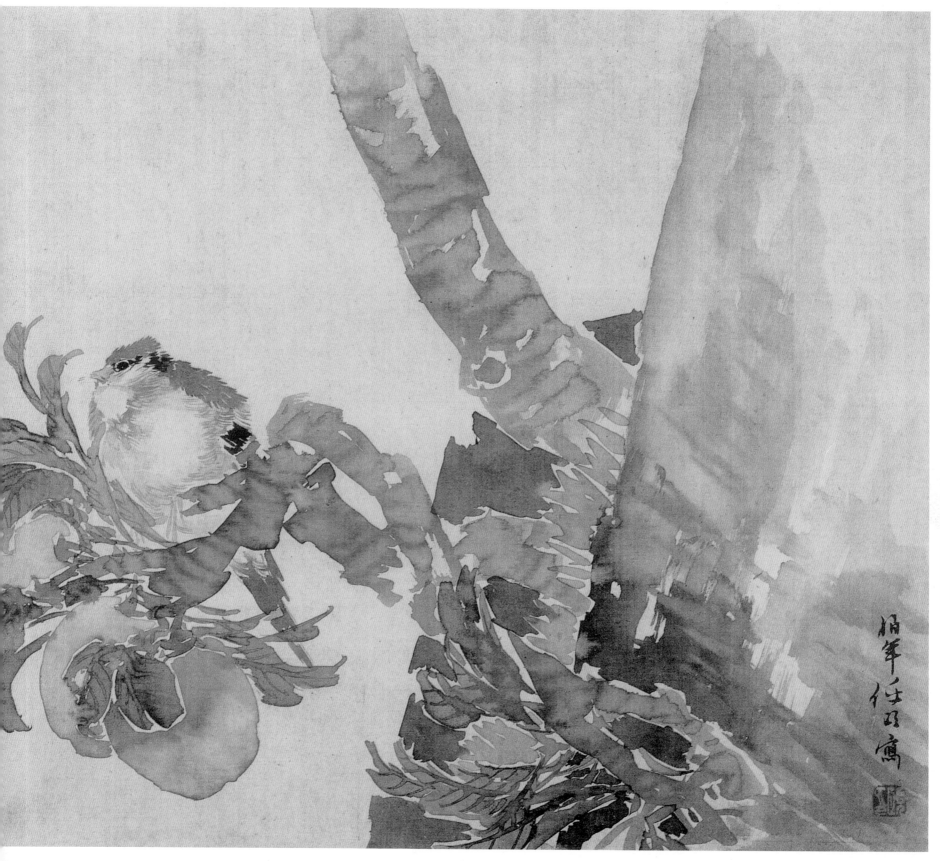

蔬果小品　任伯年

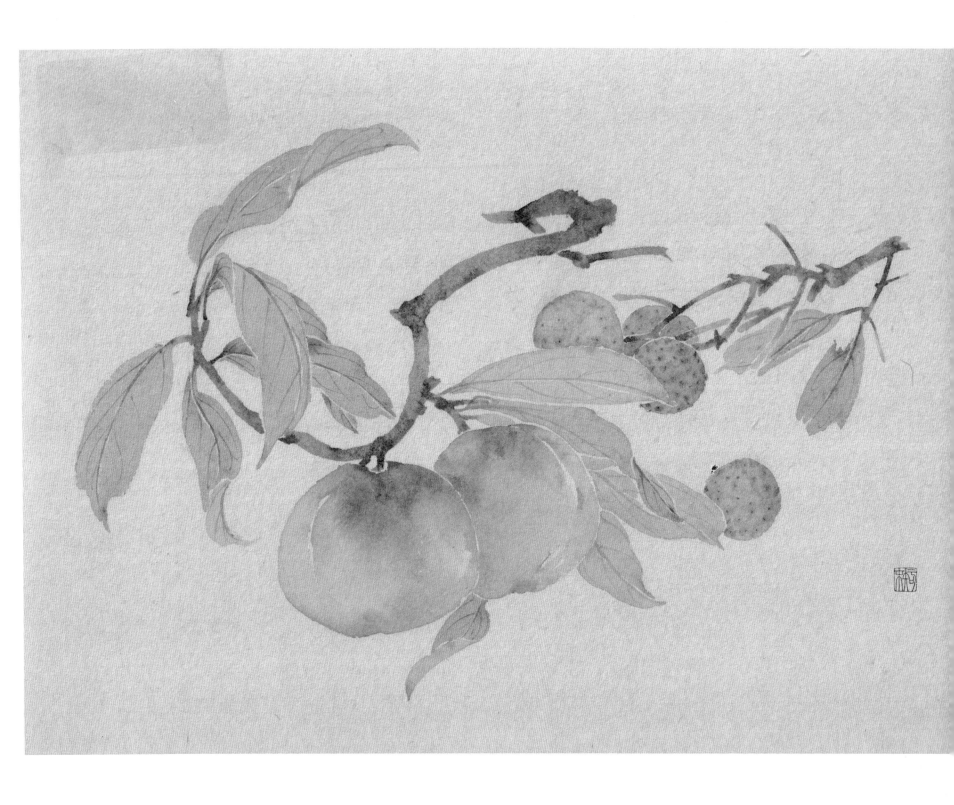

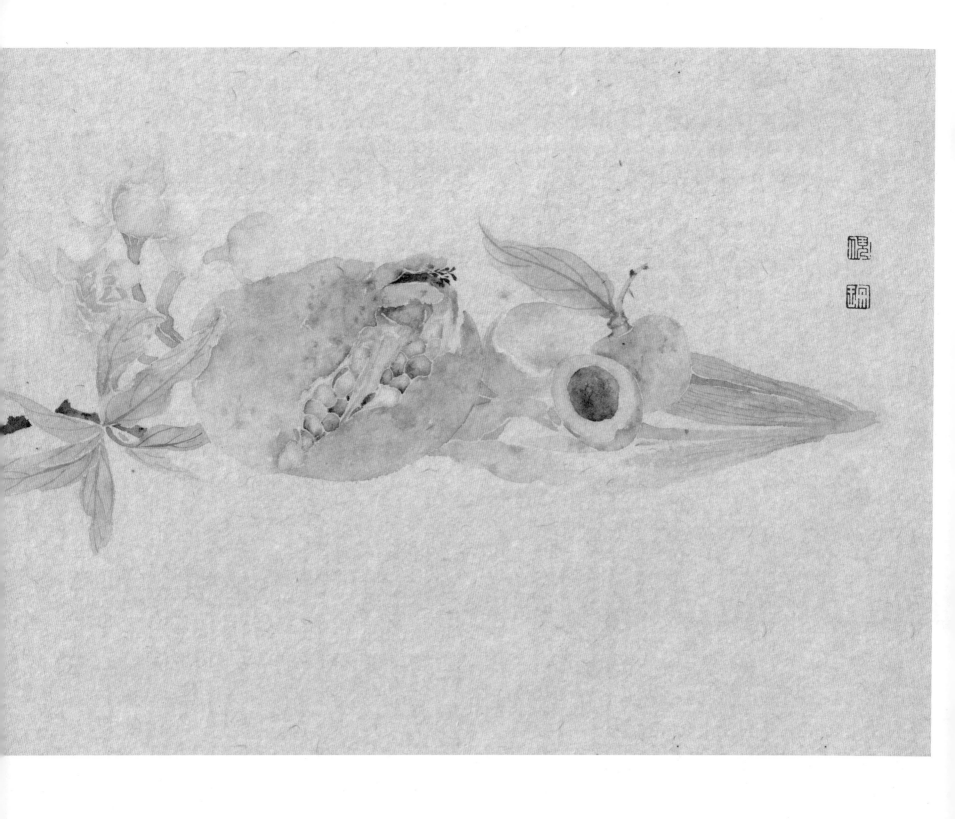

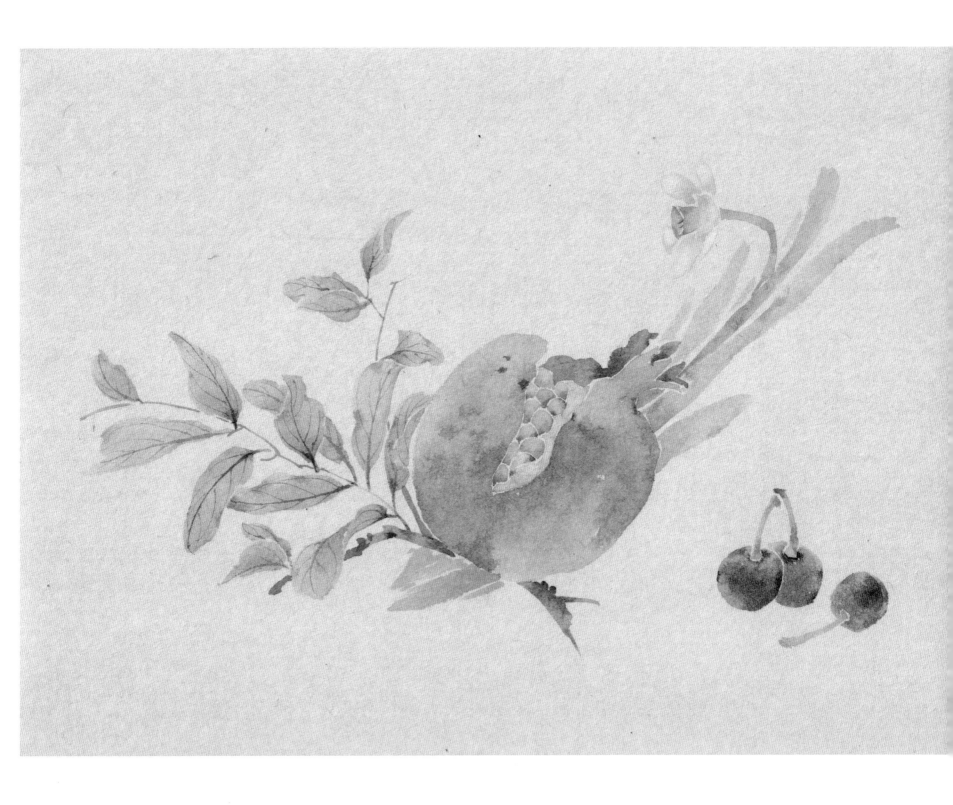

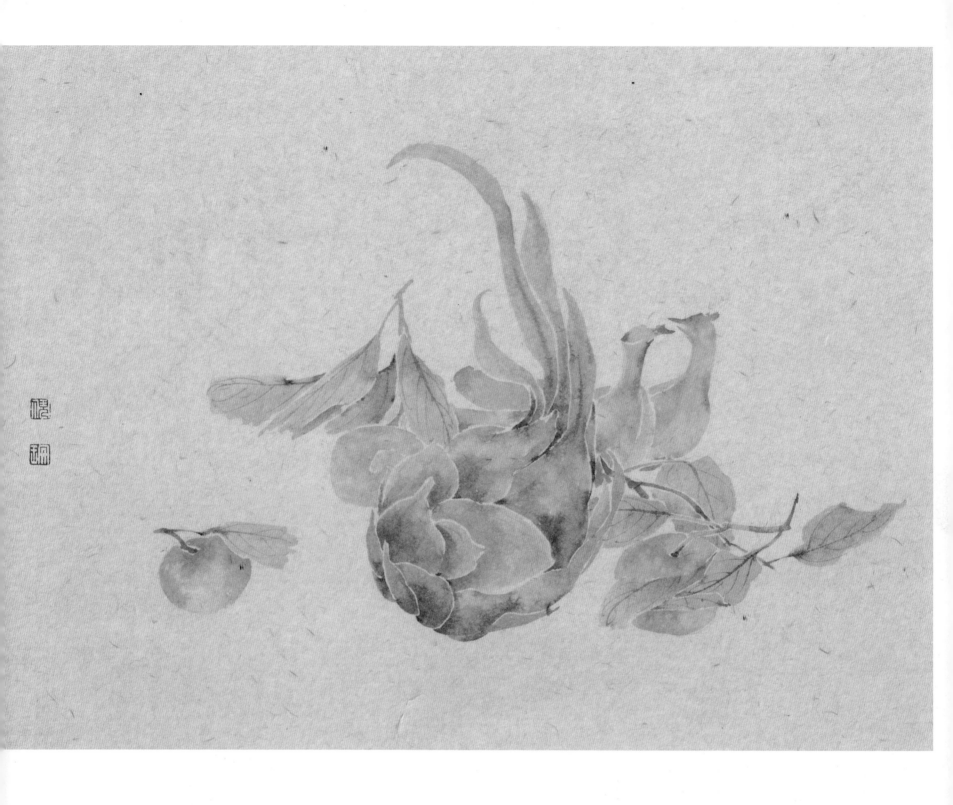

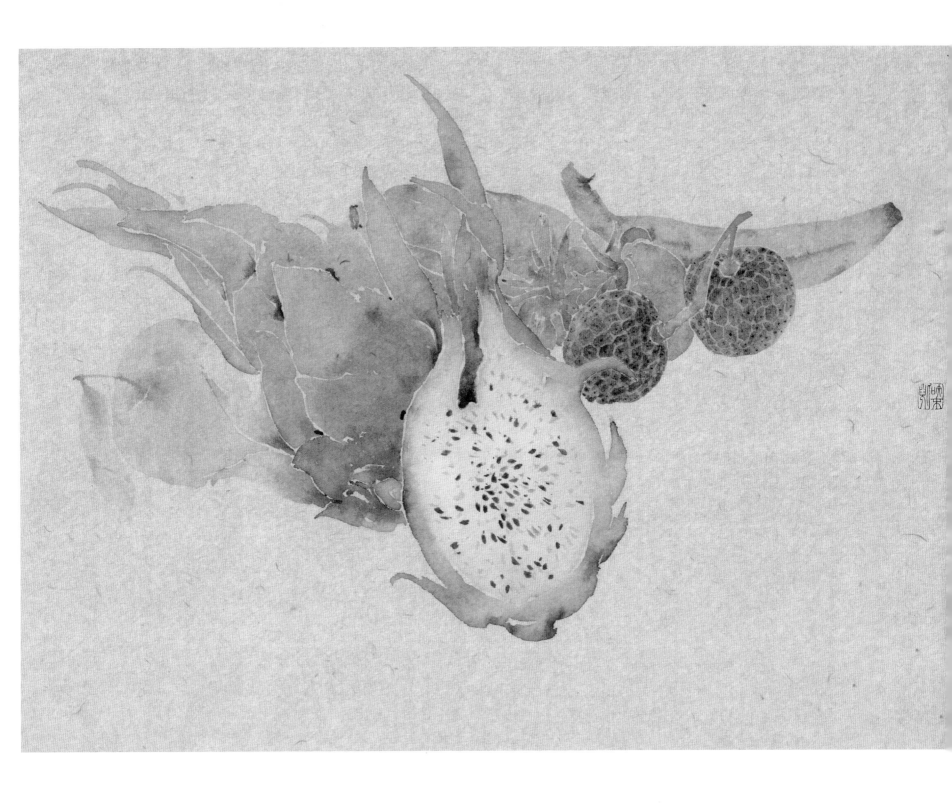

081

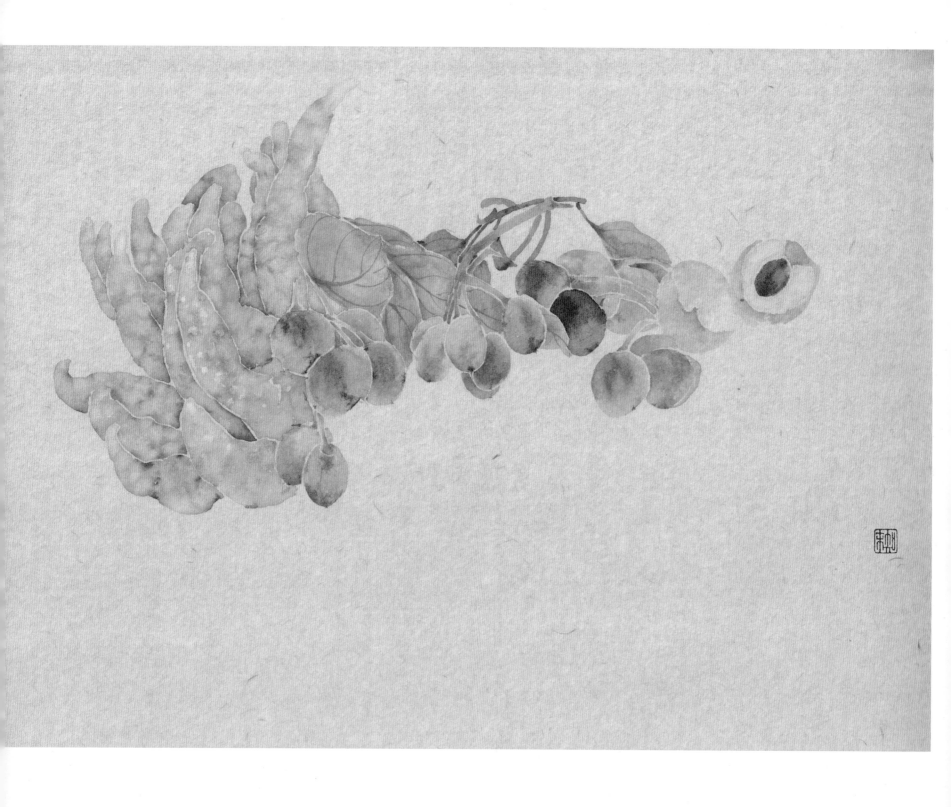

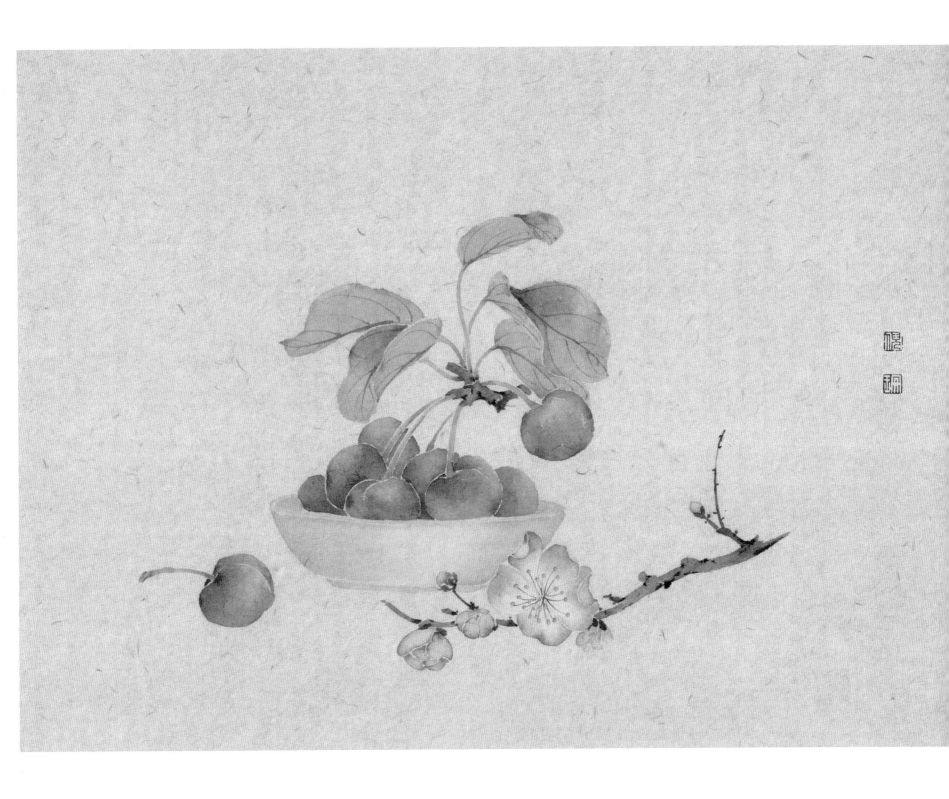

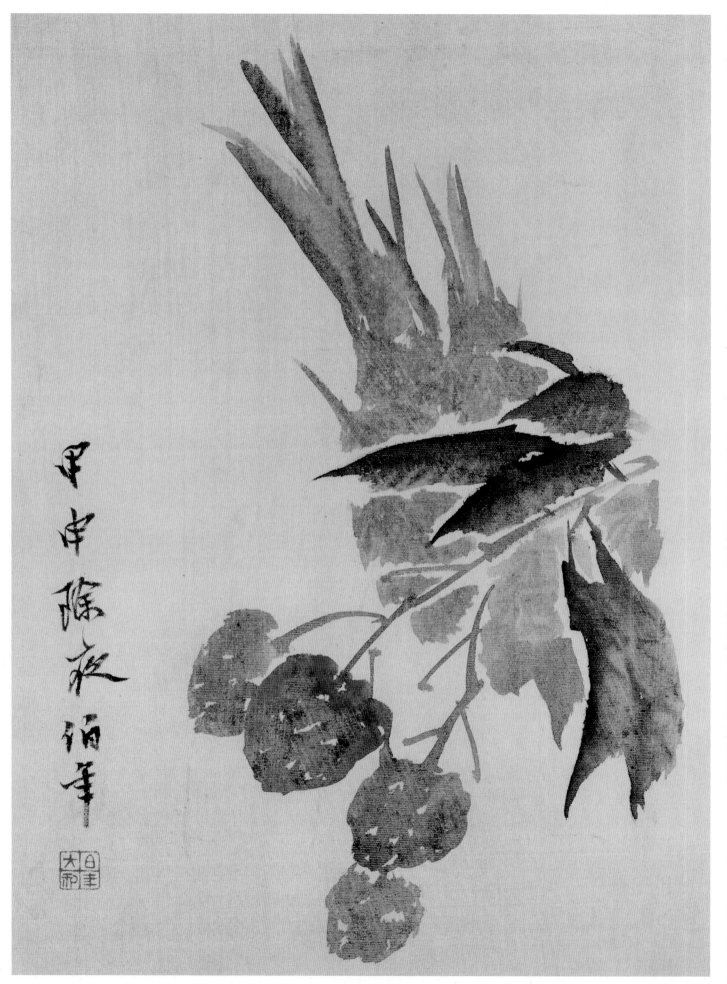

蔬果小品　任伯年

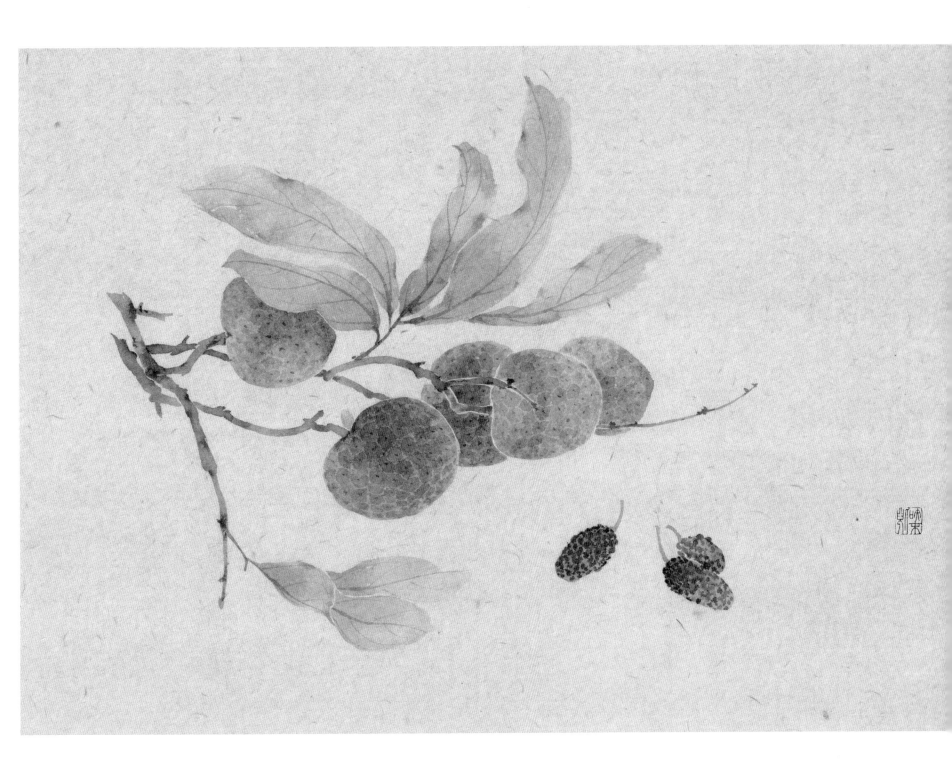

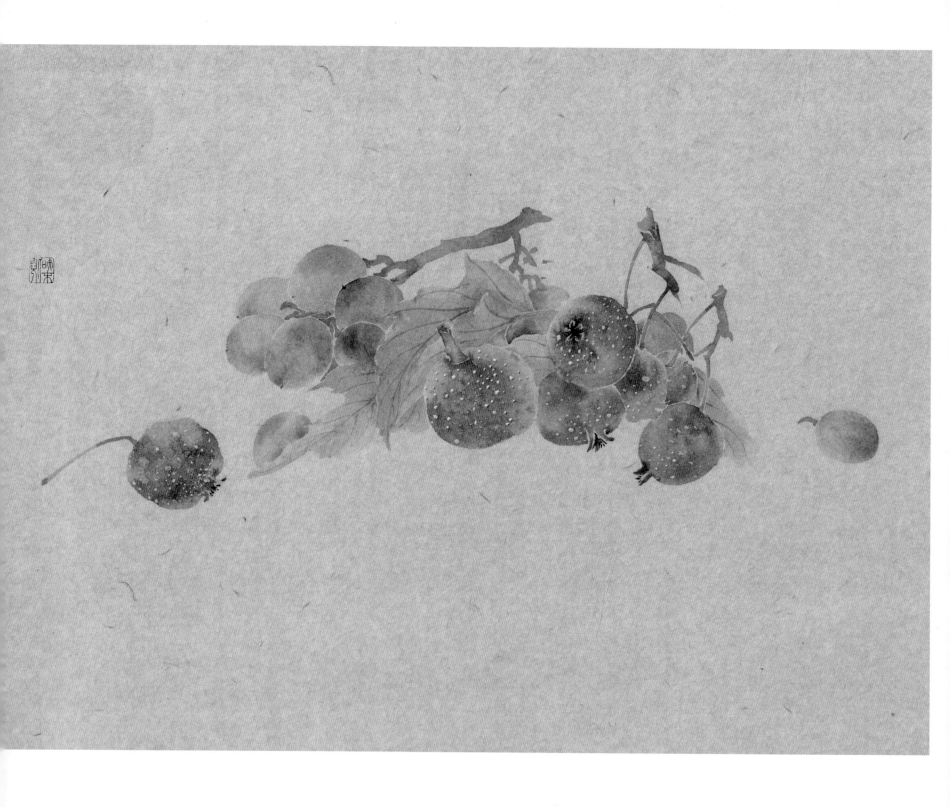

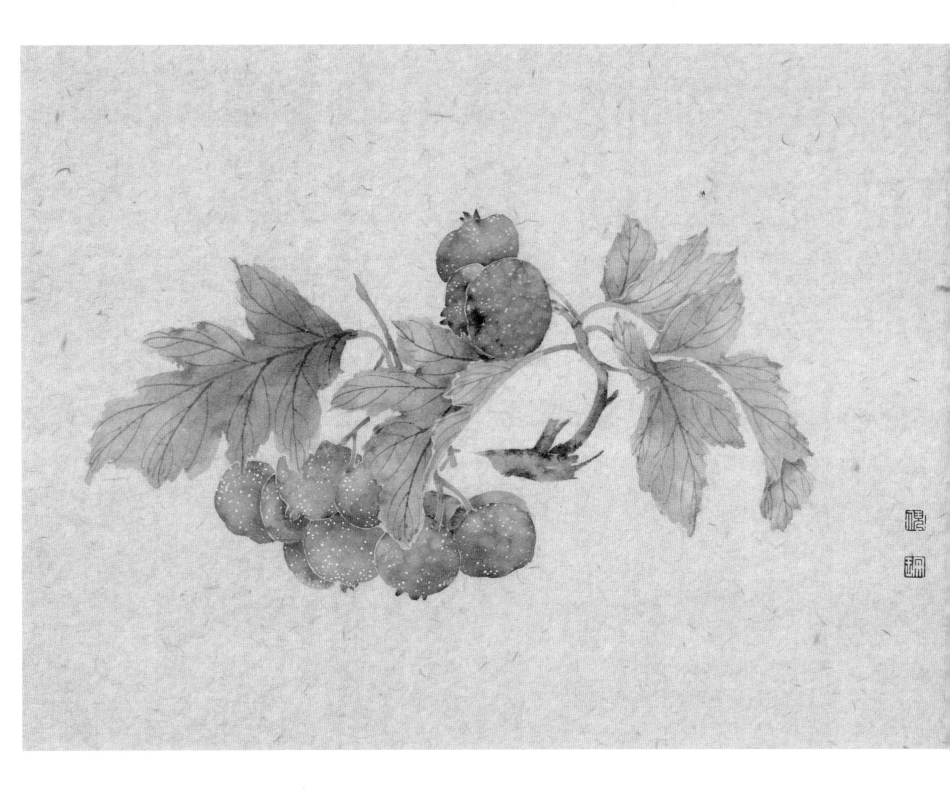

087

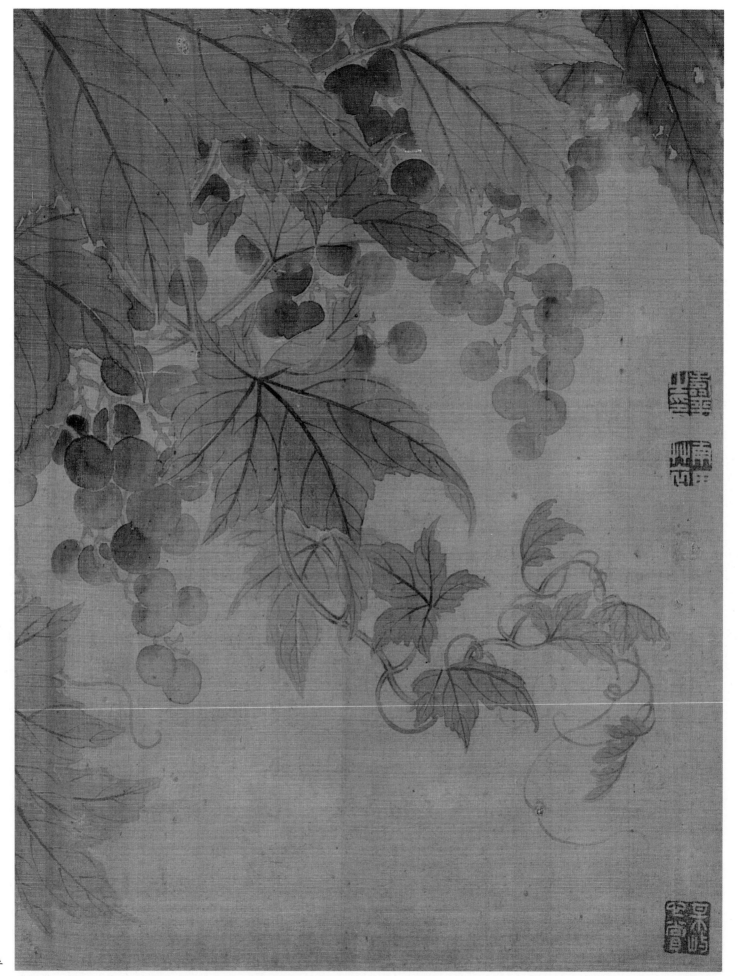

葡萄图　恽寿平

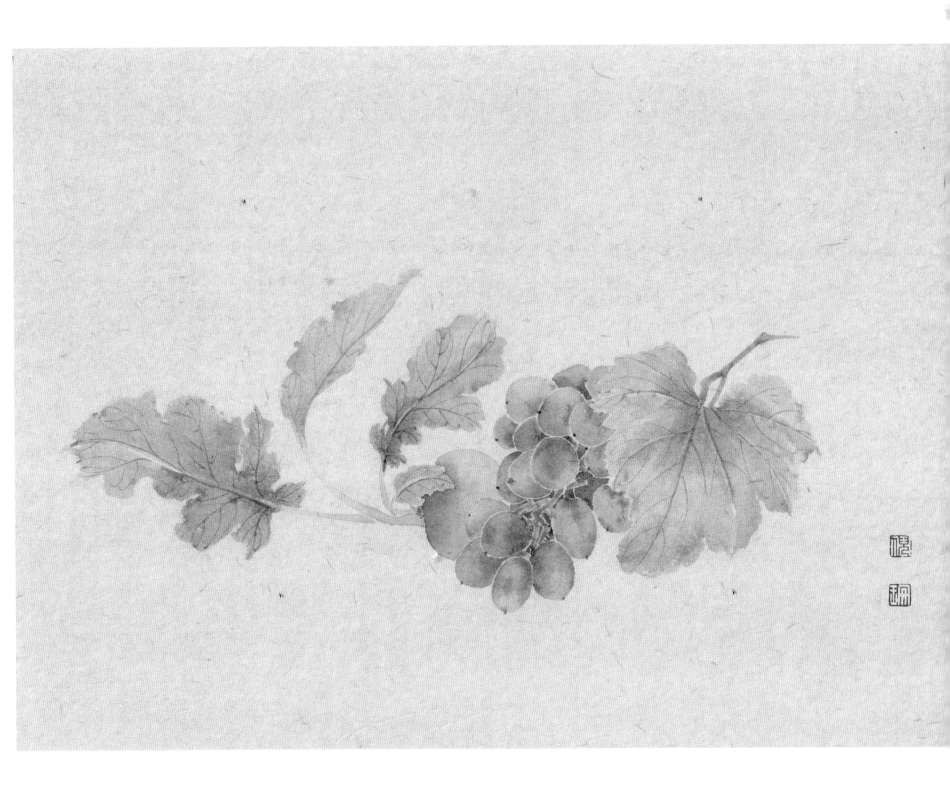

089

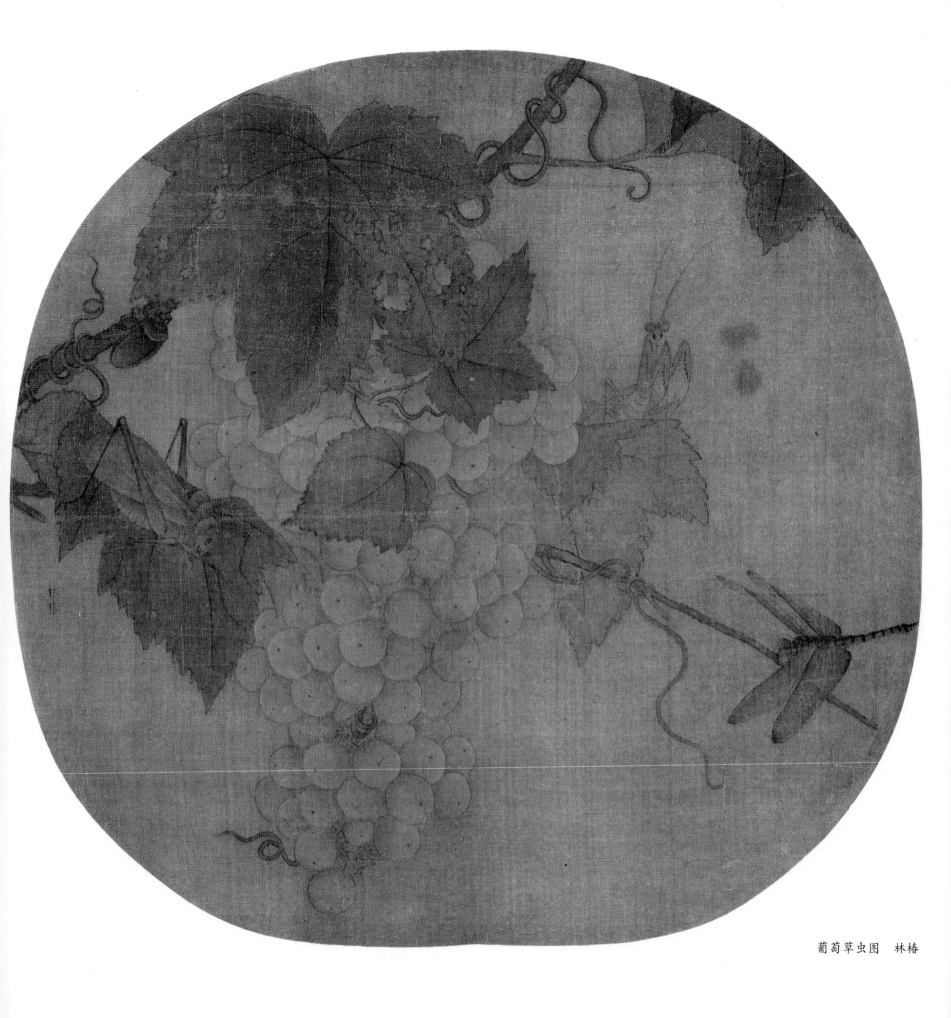

葡萄草虫图　林椿

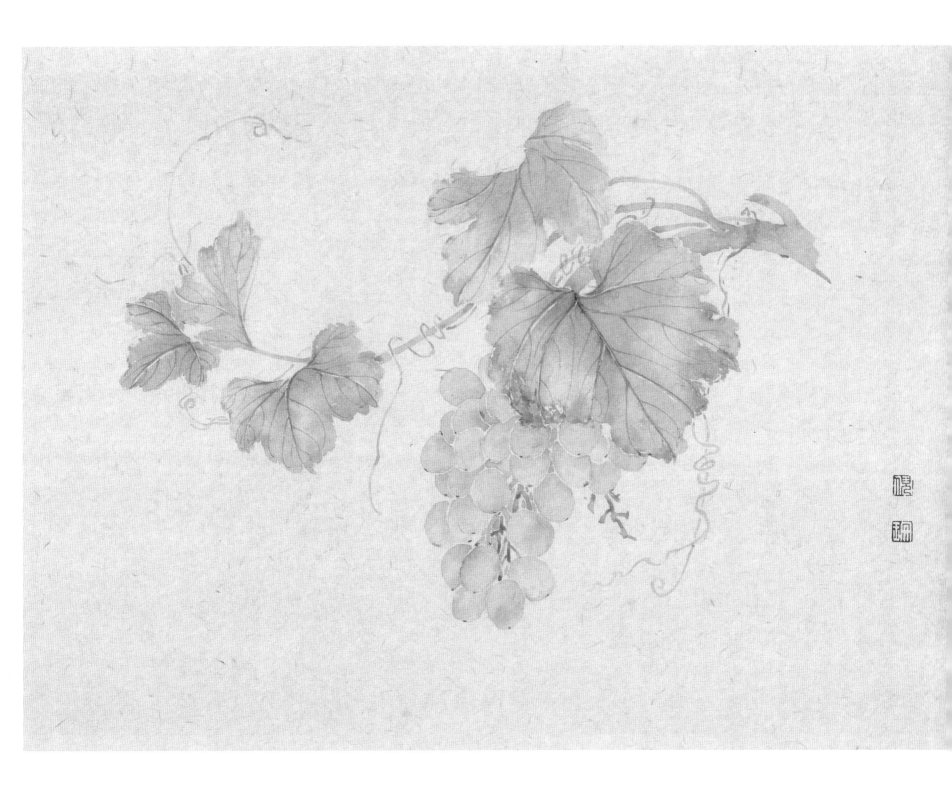

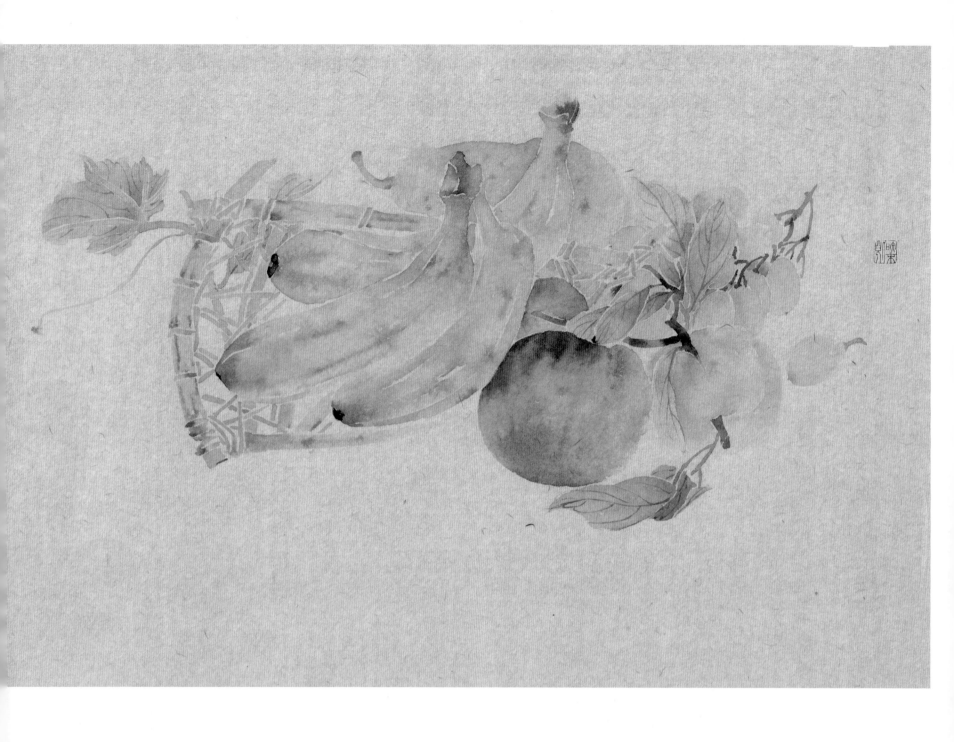

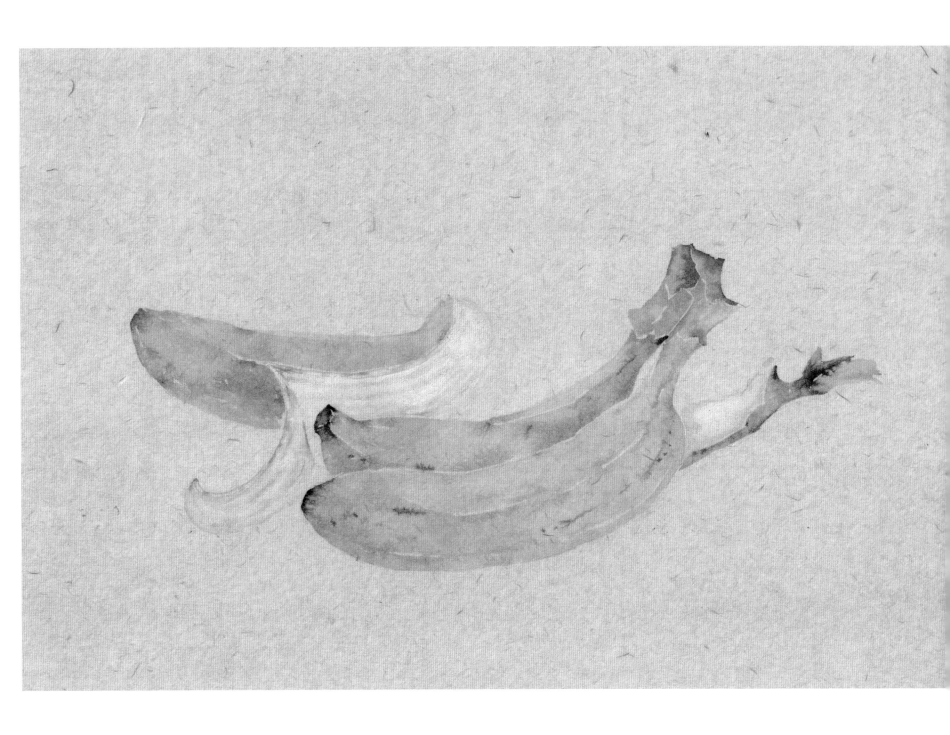

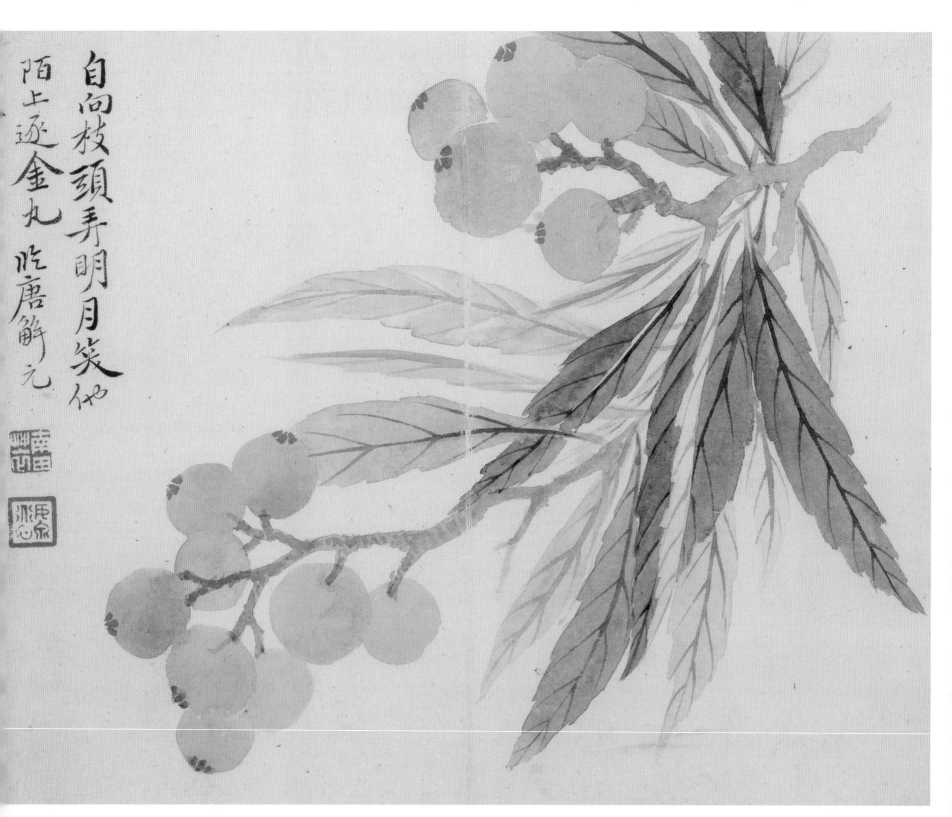

自向枝頭弄明月笑仲
陌上逐金丸　昨唐解元

枇杷圖　惲壽平

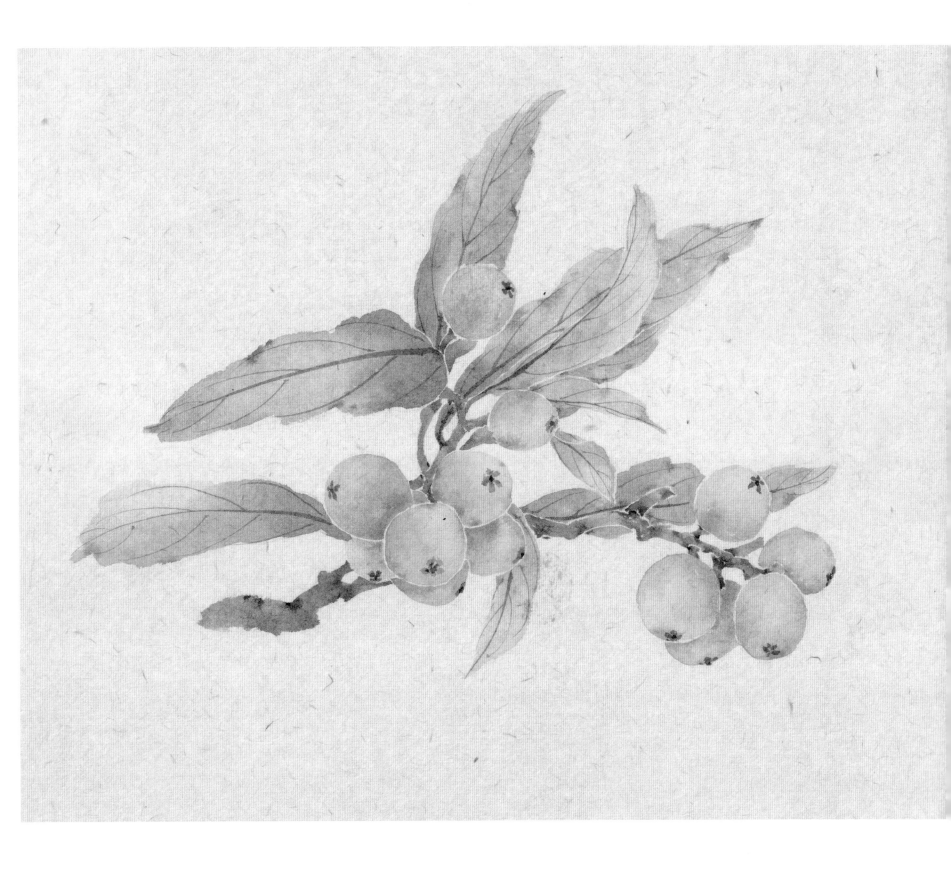

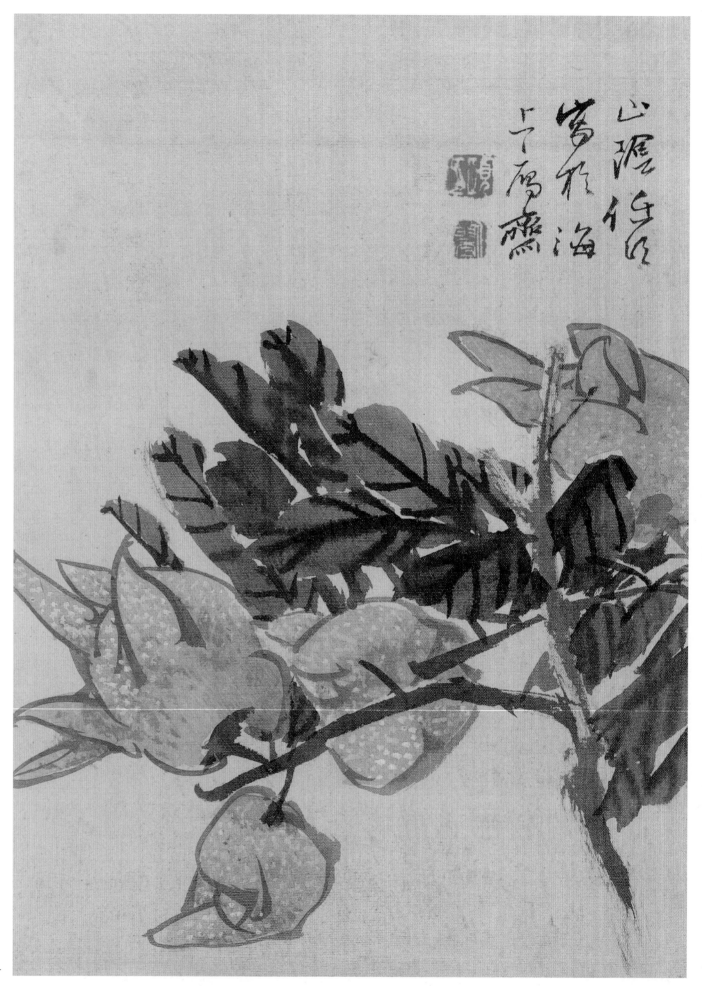

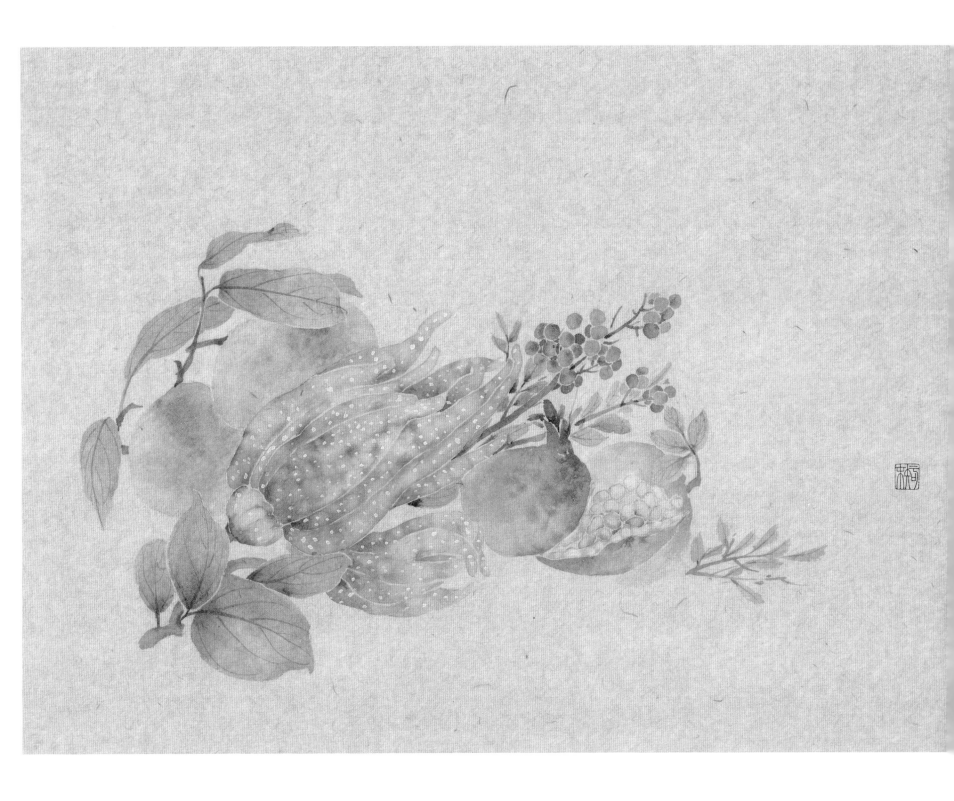

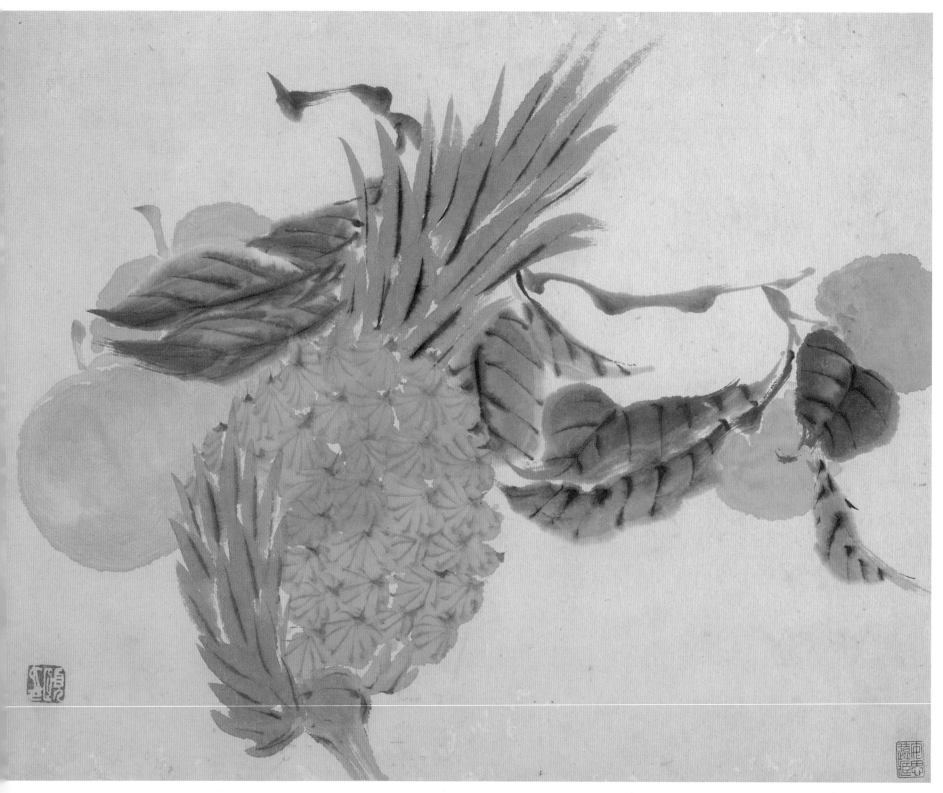

蔬果册页　任伯年

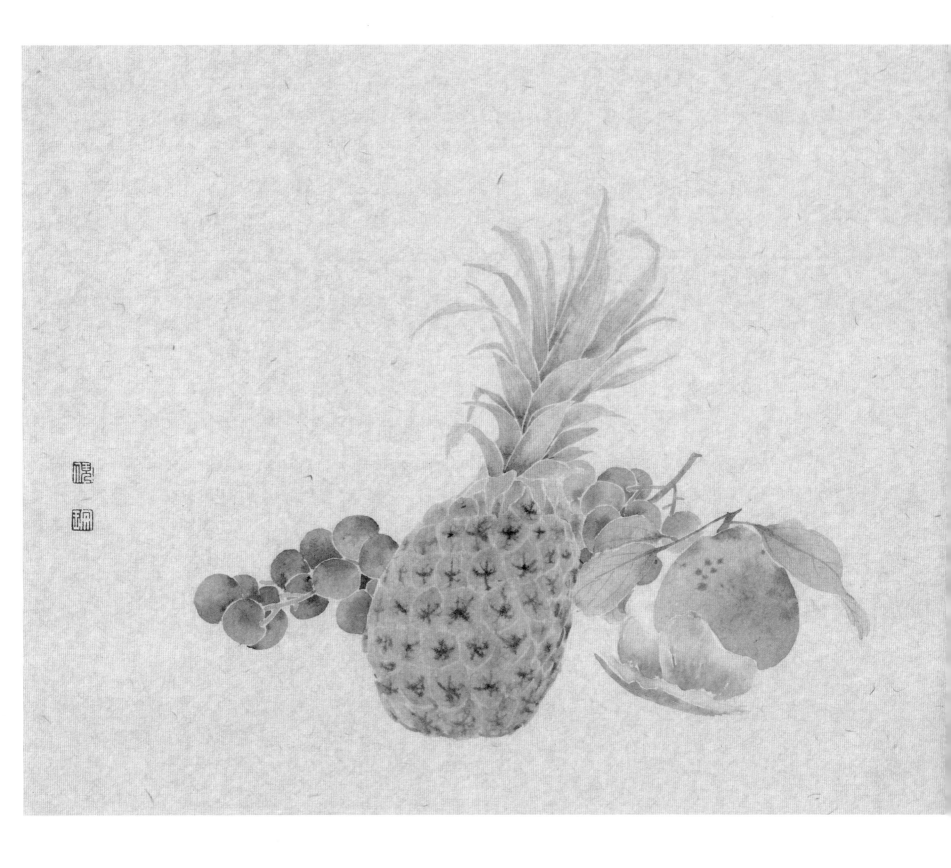

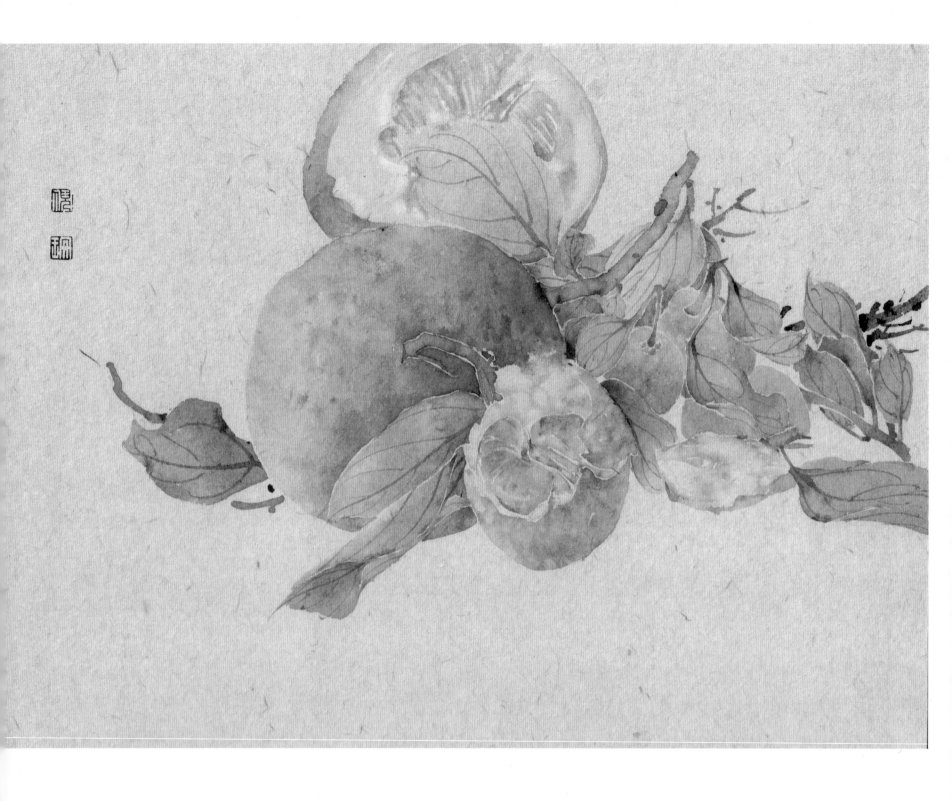

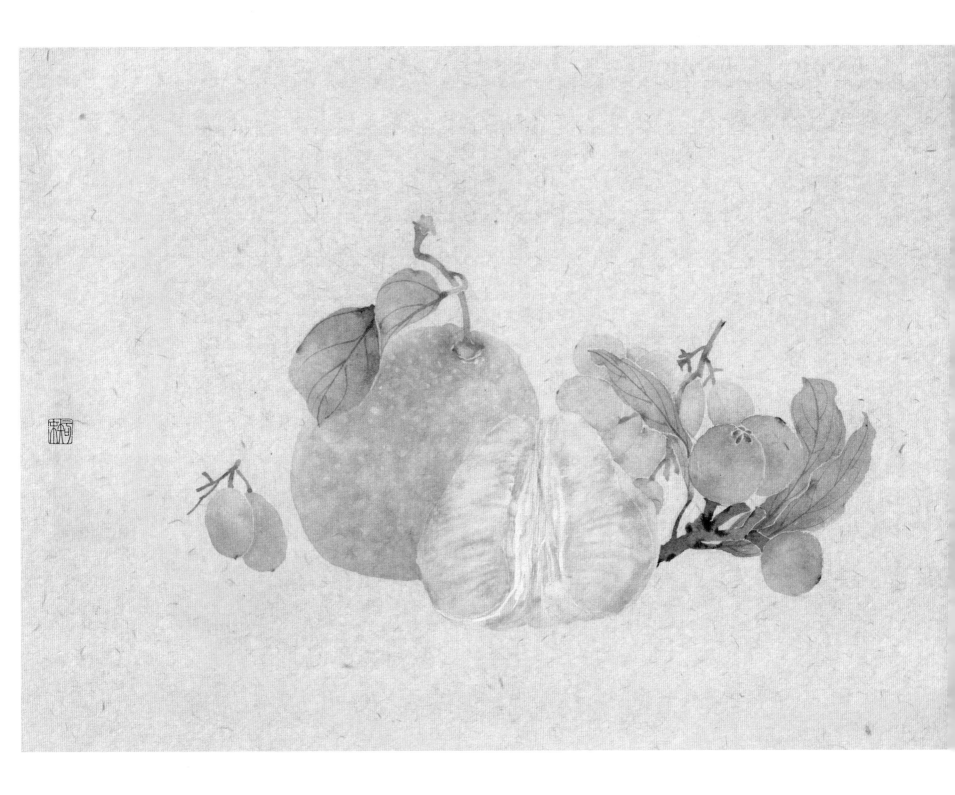

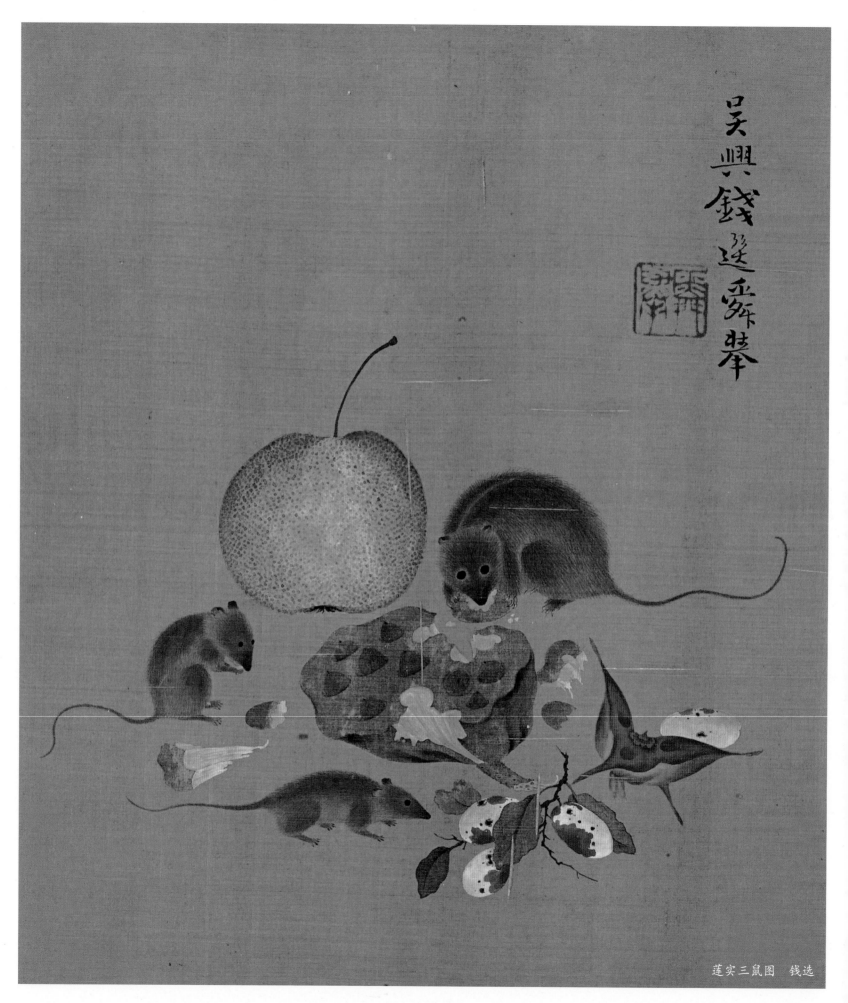

吴興錢選舜舉

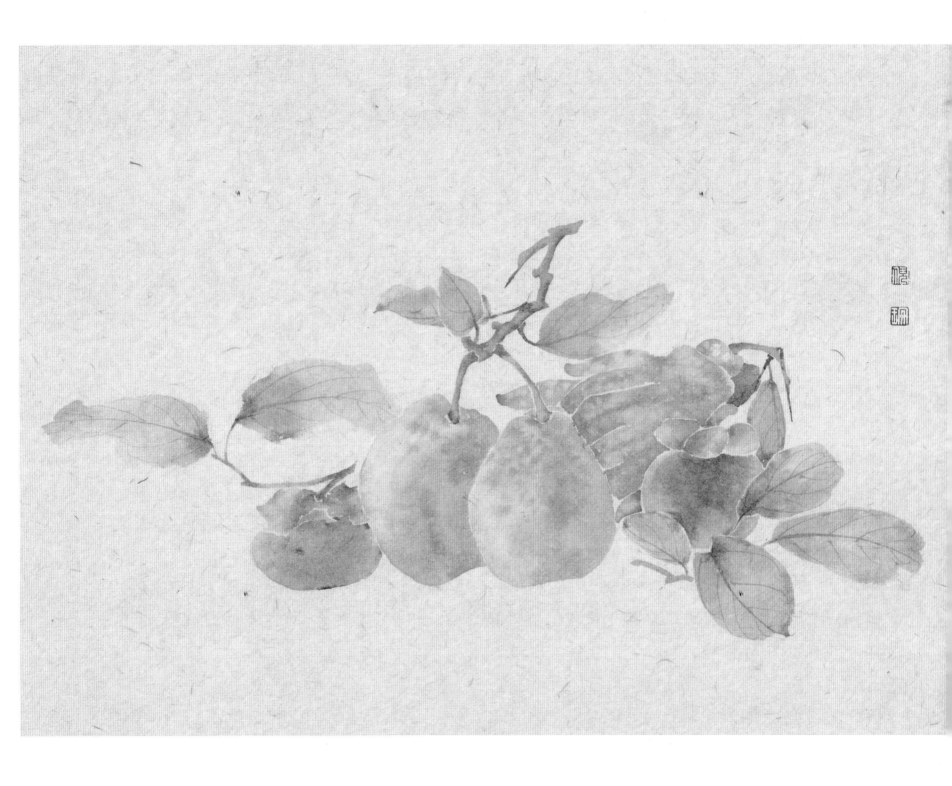

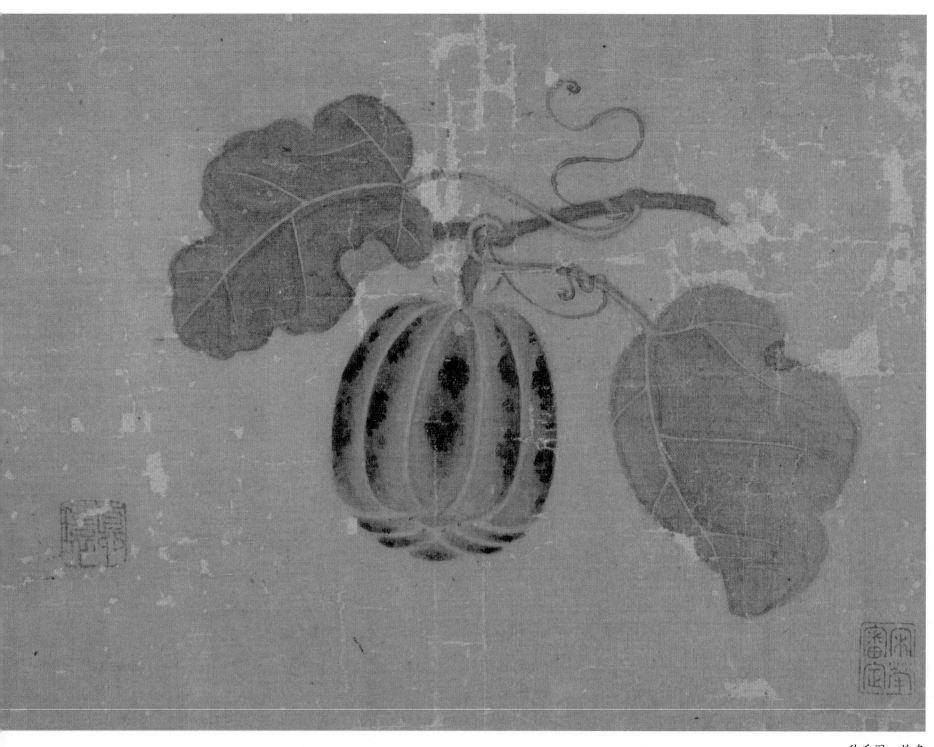

秋瓜图　佚名

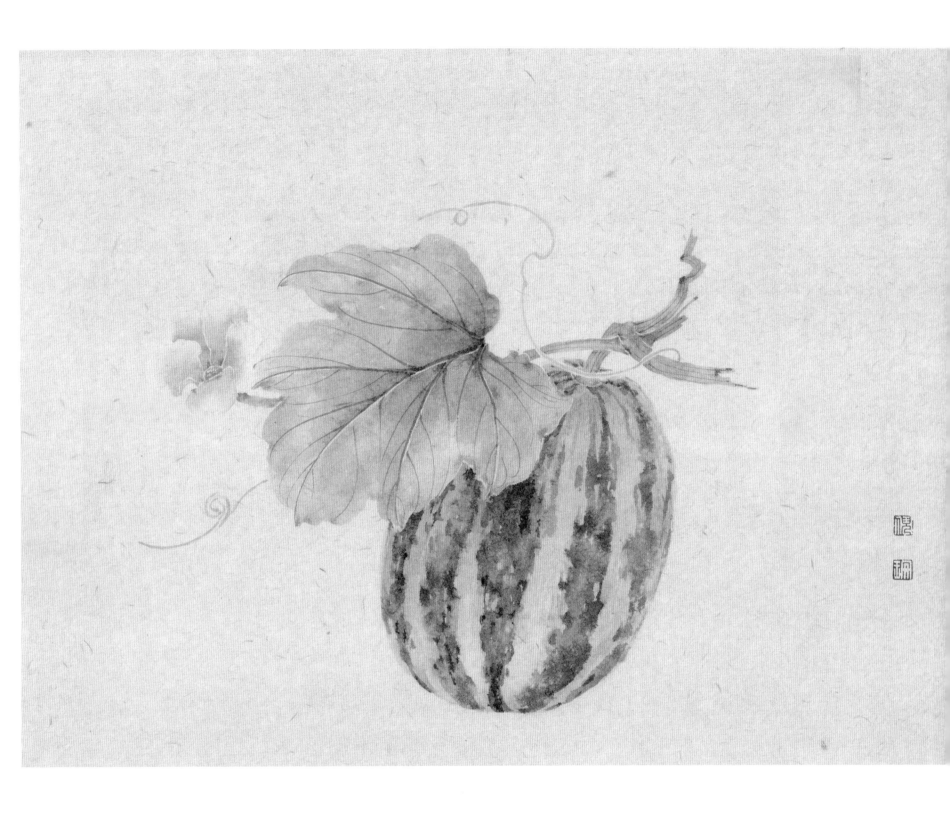

105

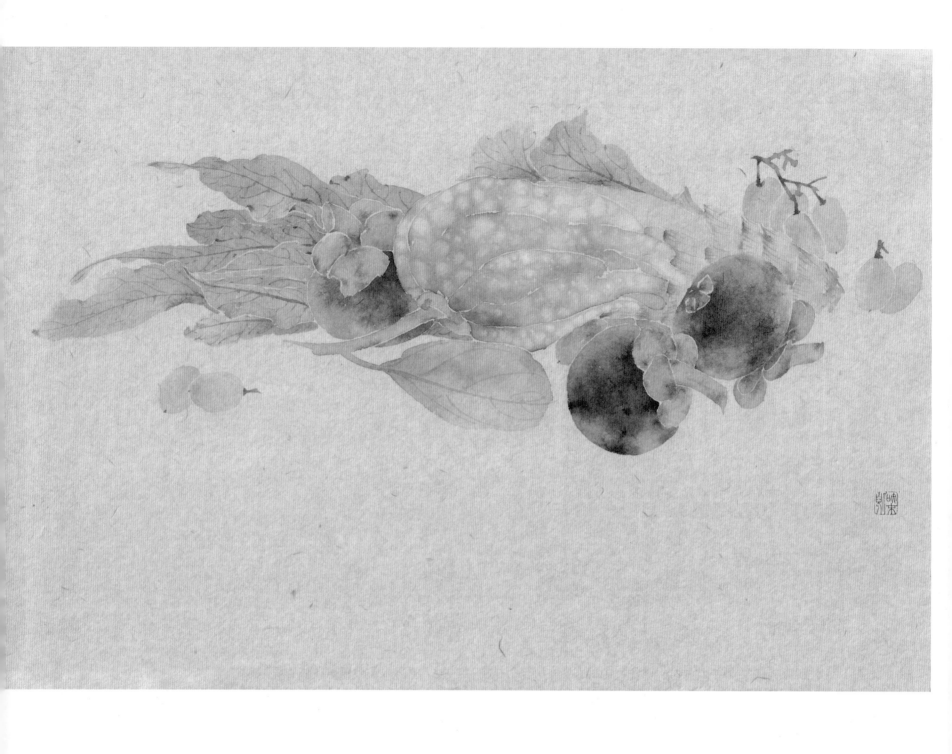

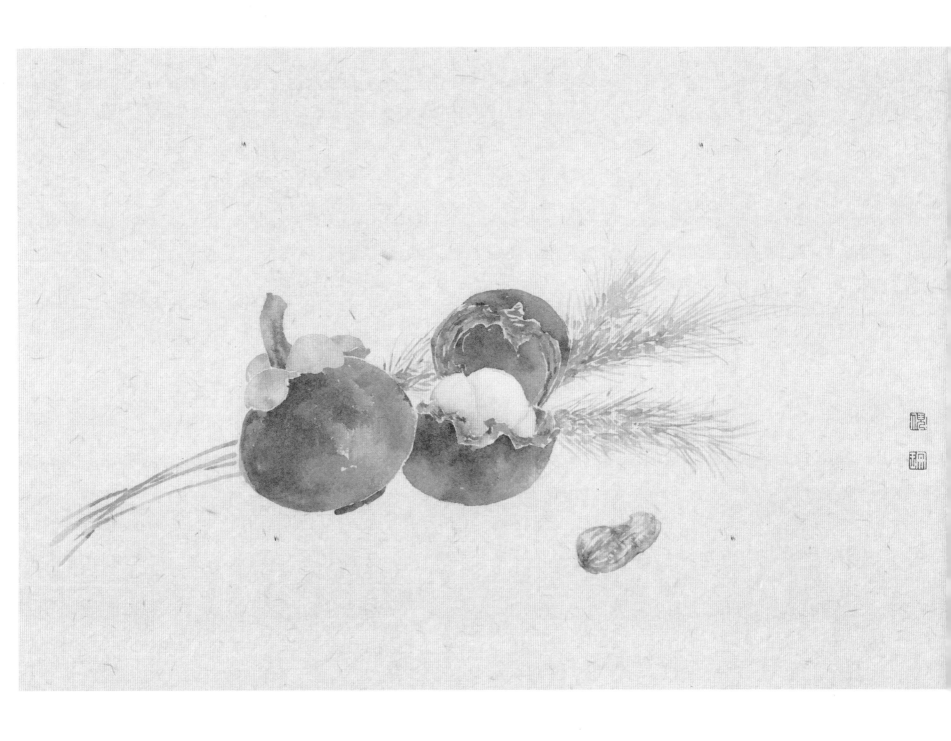

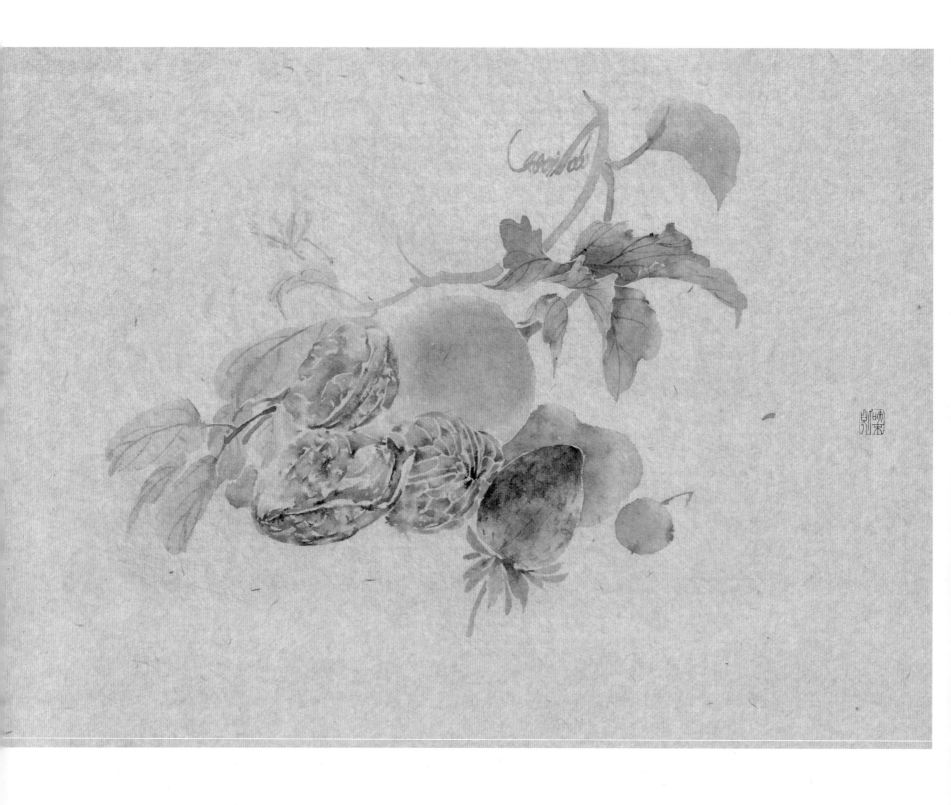

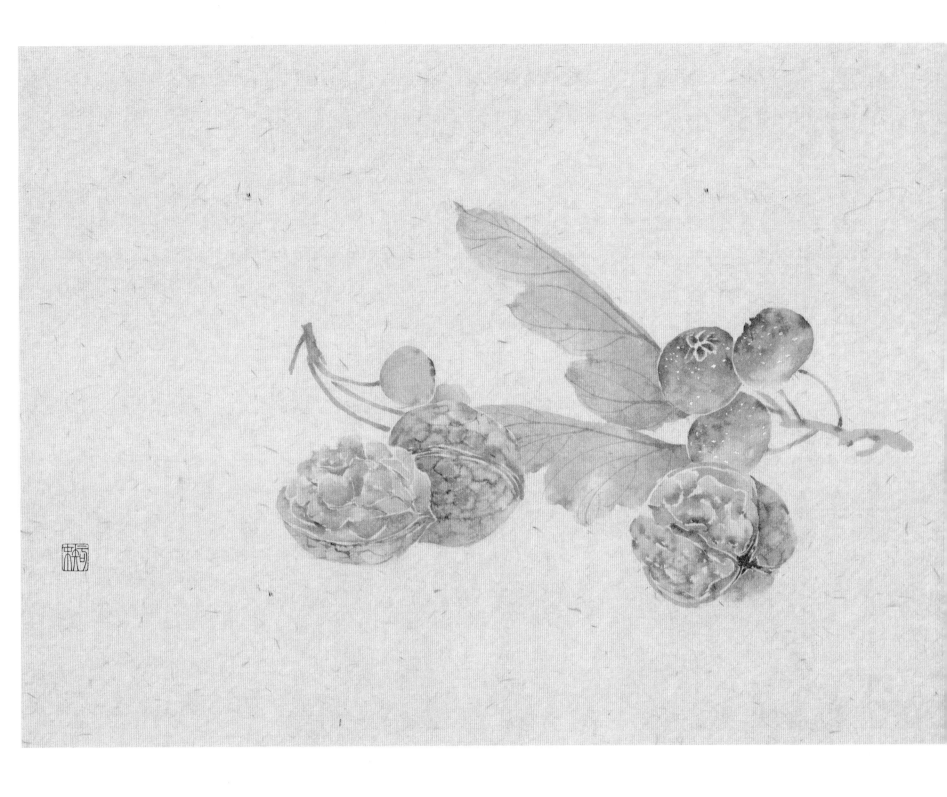

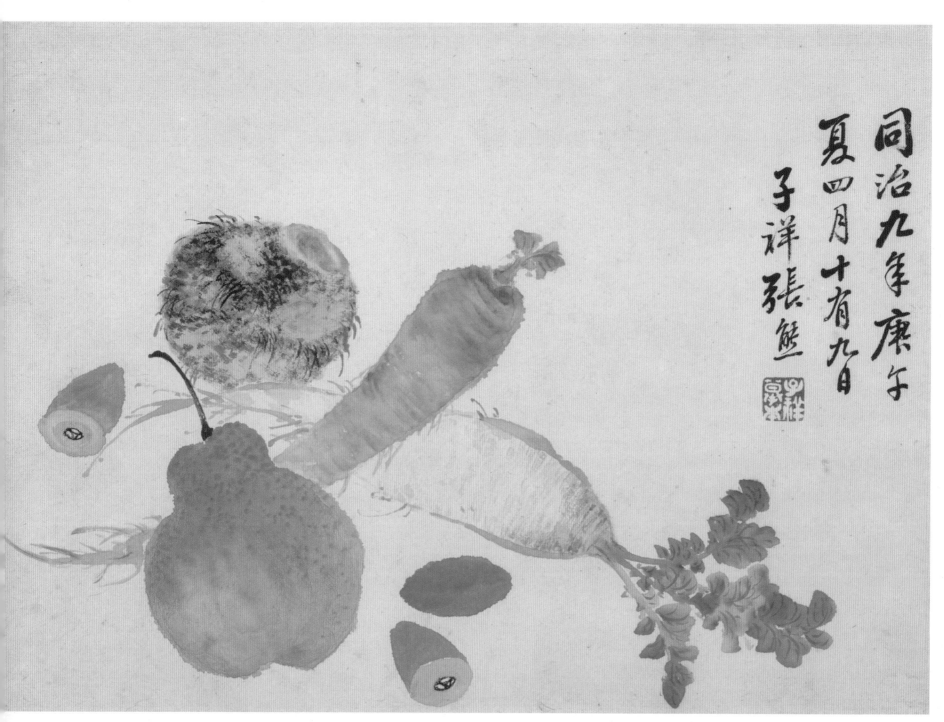

同治九年庚午
夏四月十有九日
子祥張熊

蔬果图　张熊

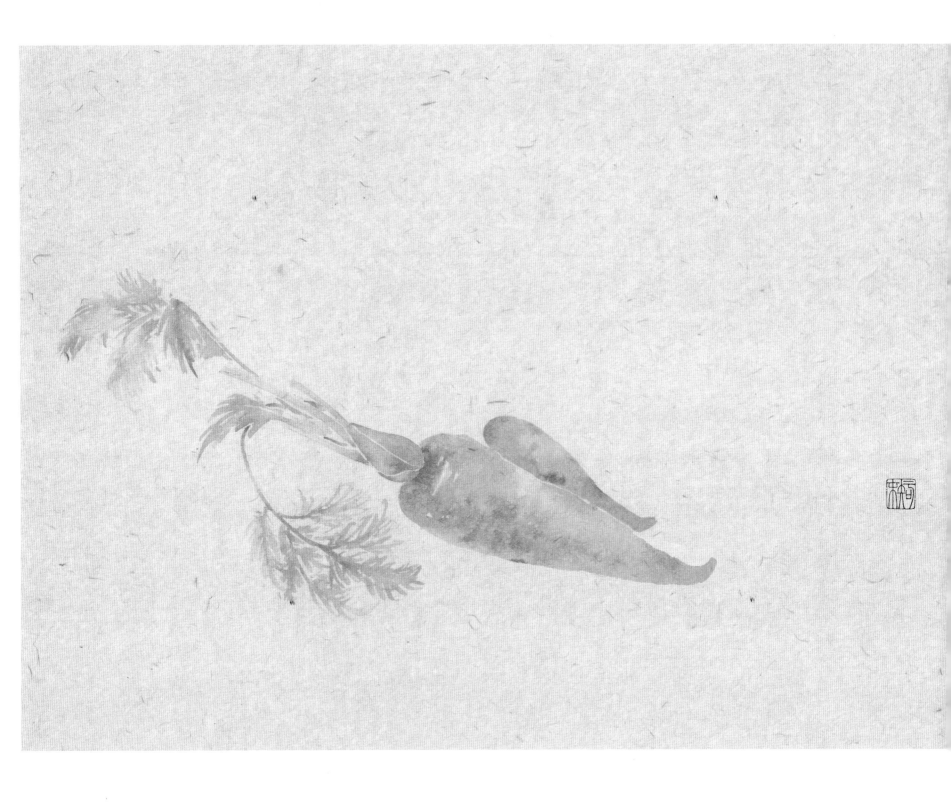

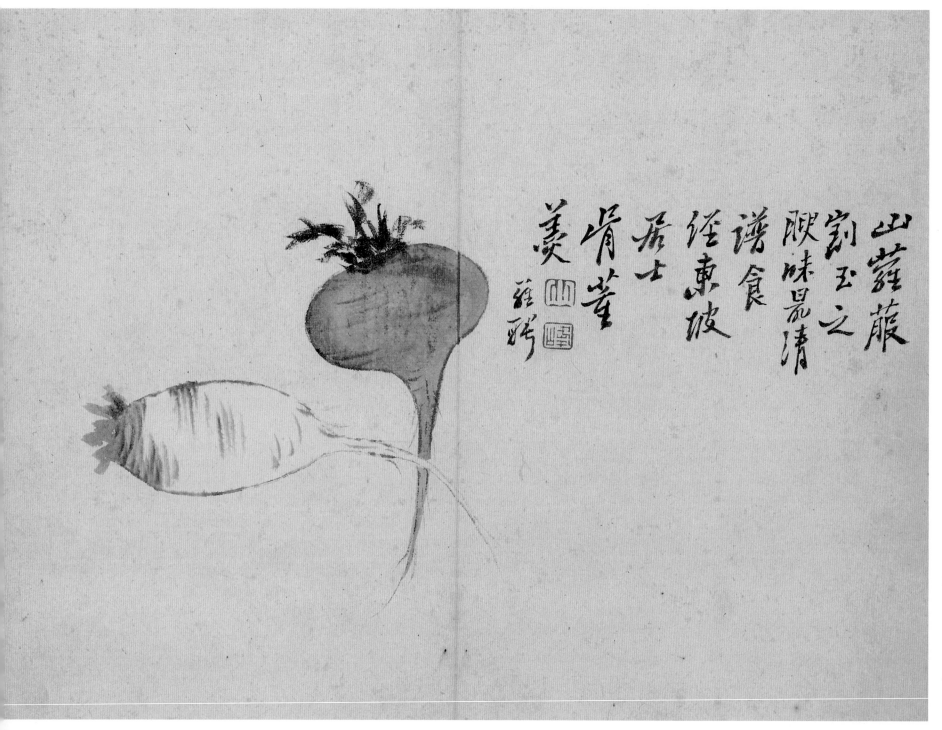

山蔬巖
割玉之
脆味最清
譜食
經東坡
居士
肯董
羹

兩峰

蔬果册頁　罗聘

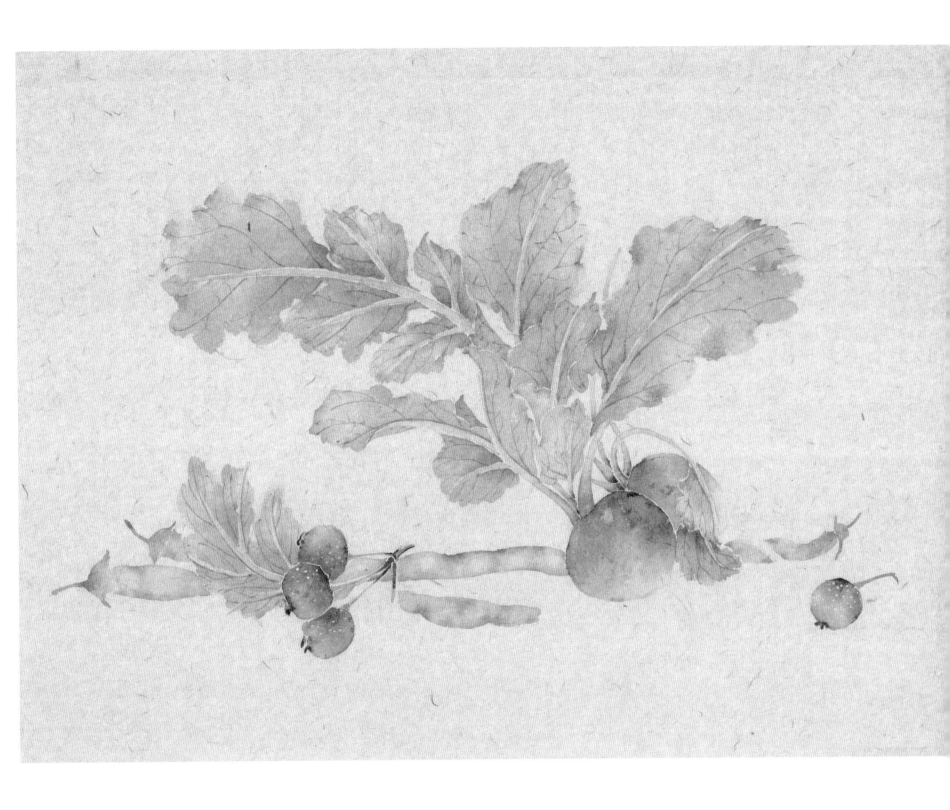

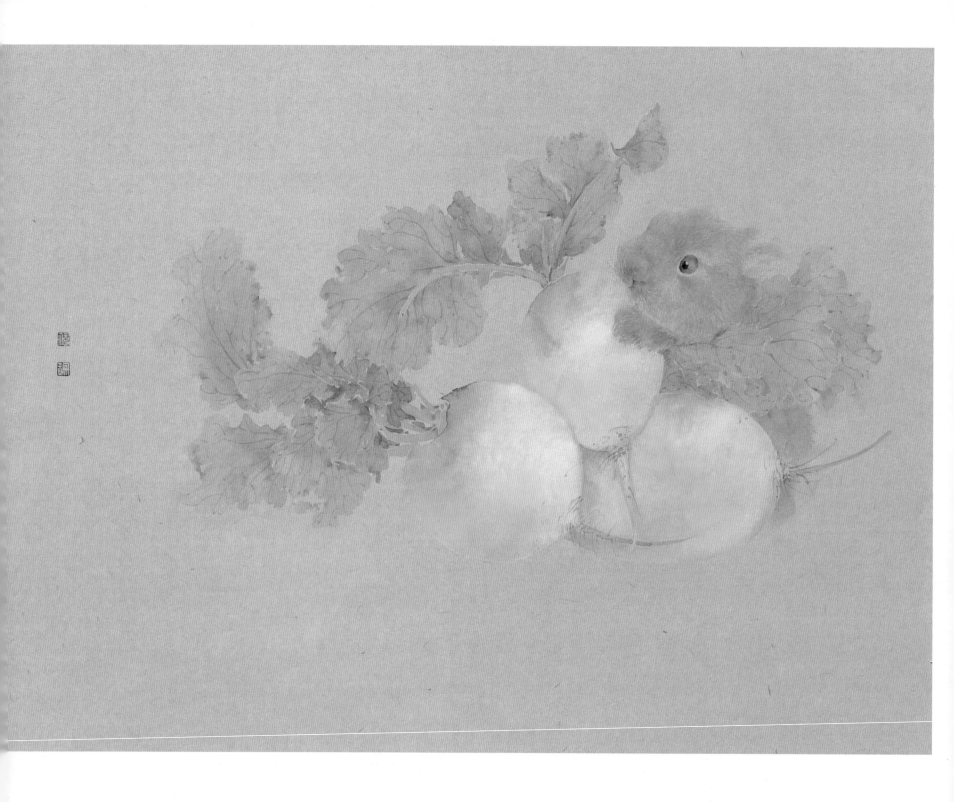

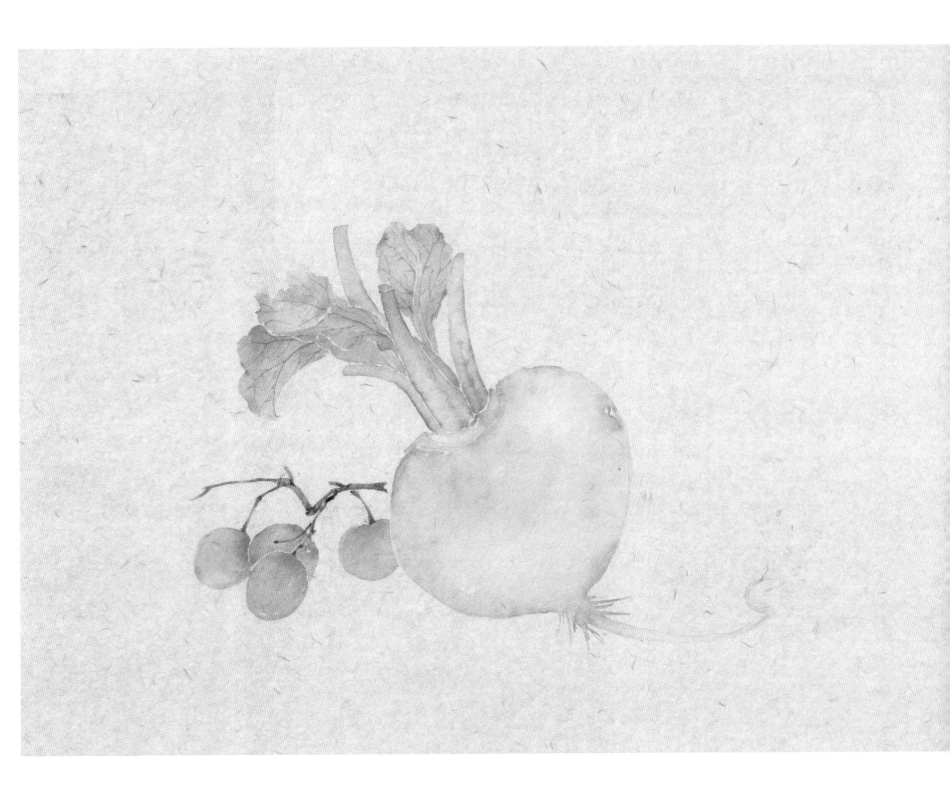

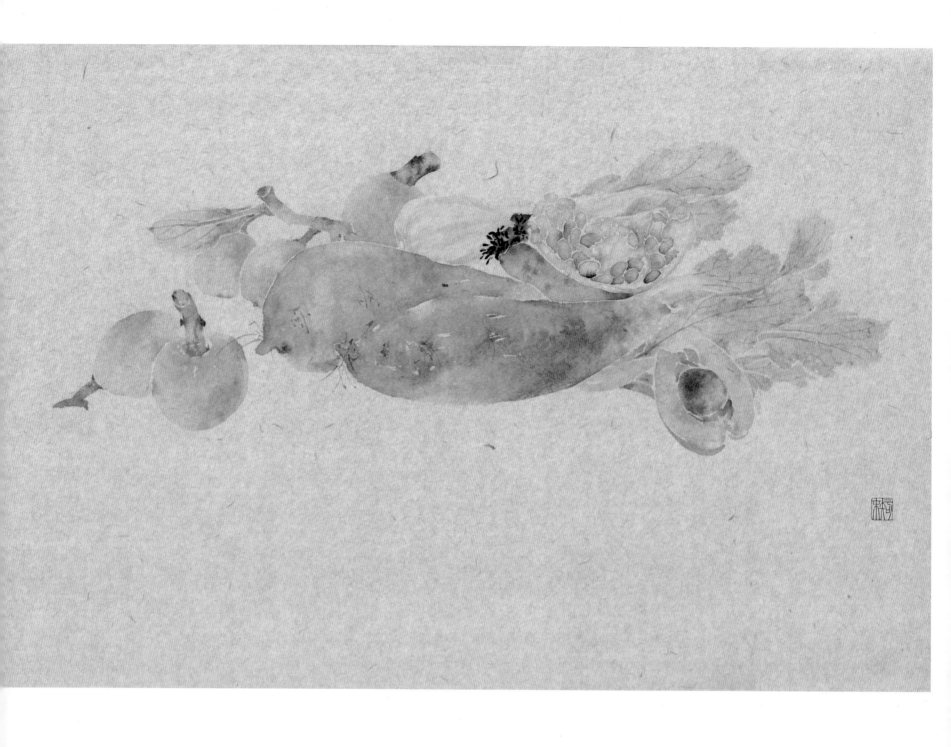

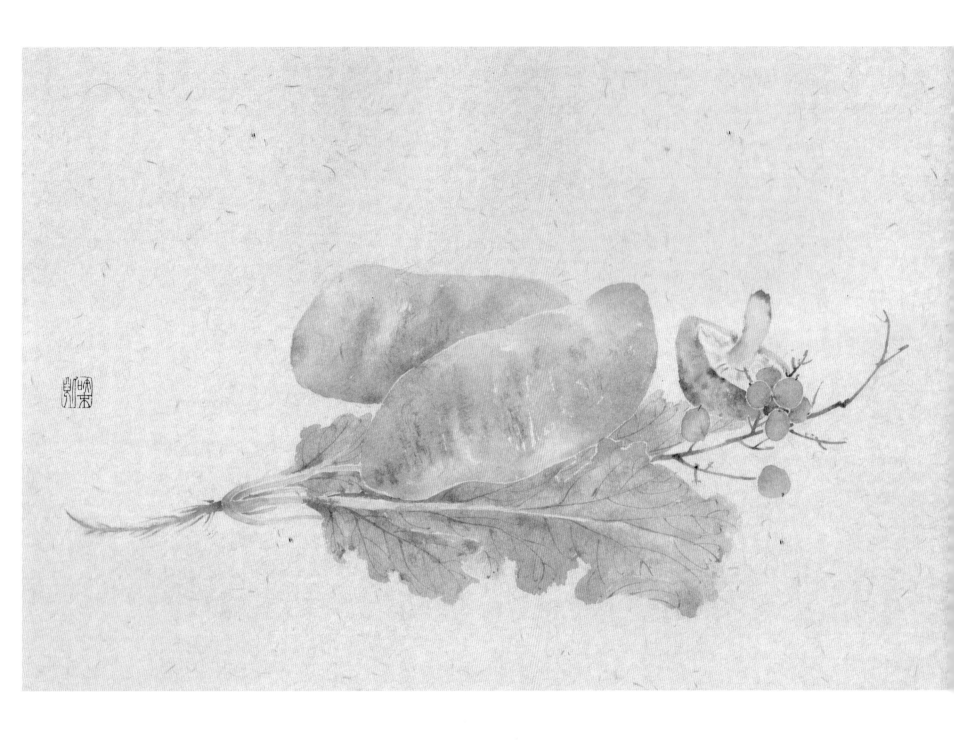

117

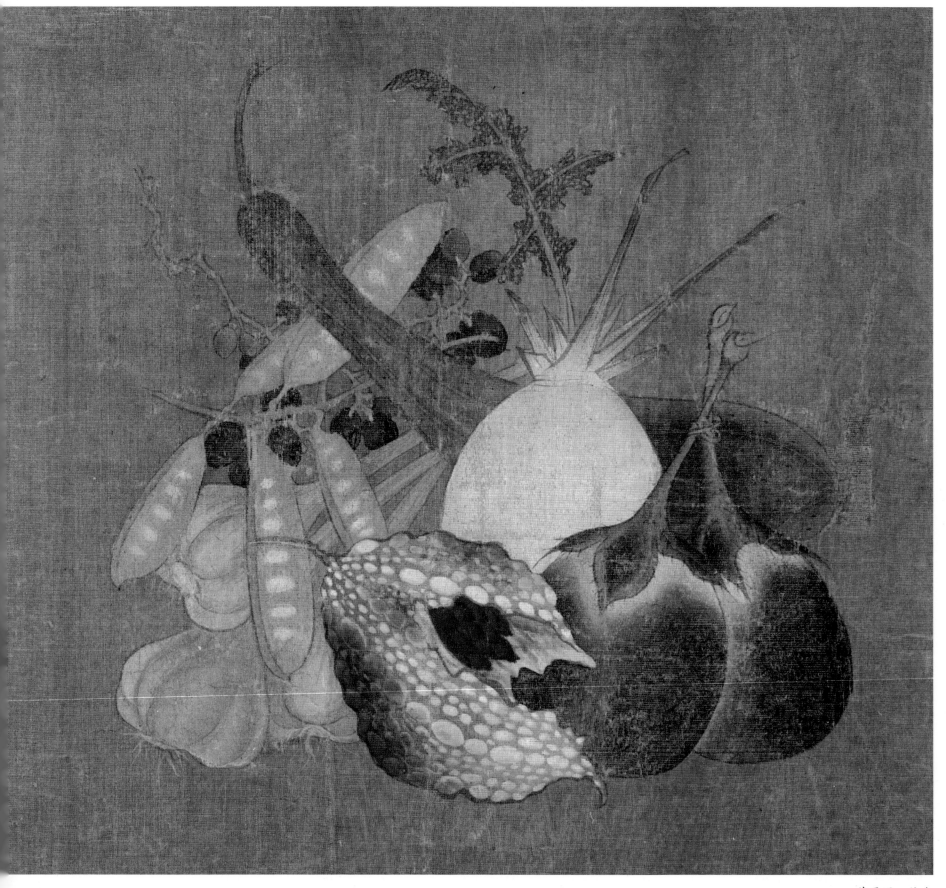

蔬果图　佚名

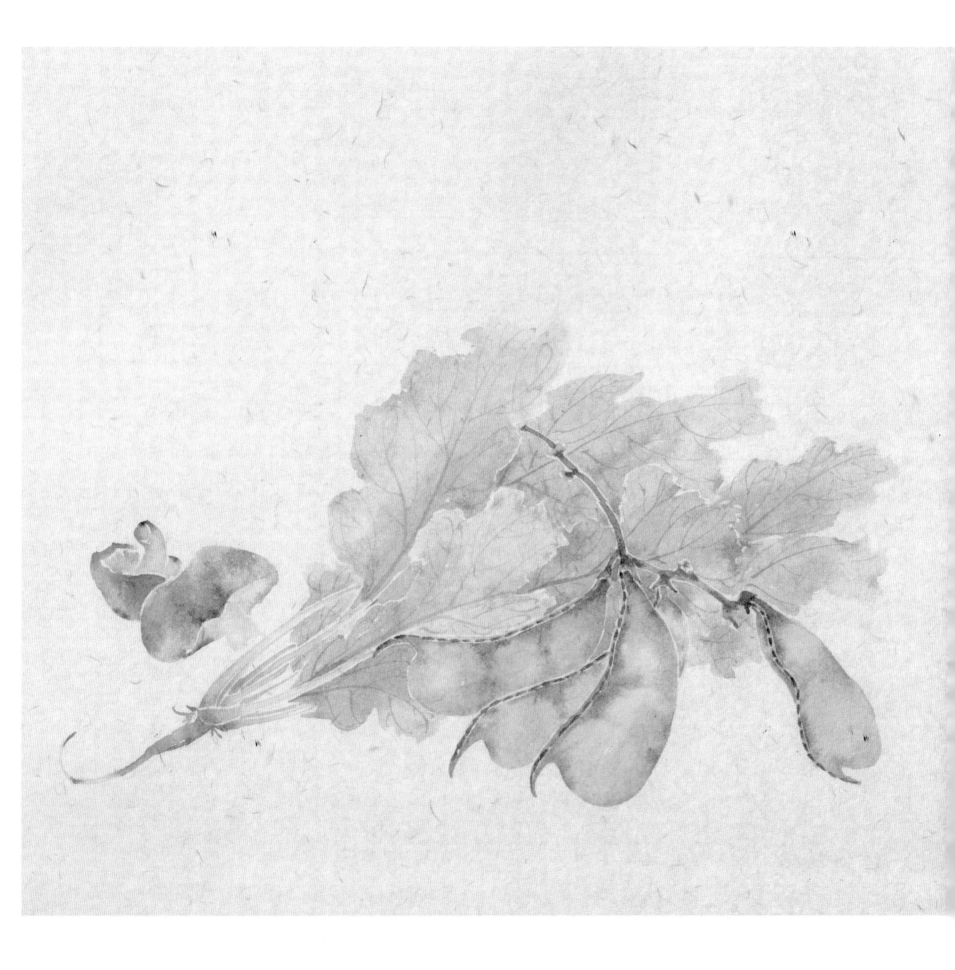

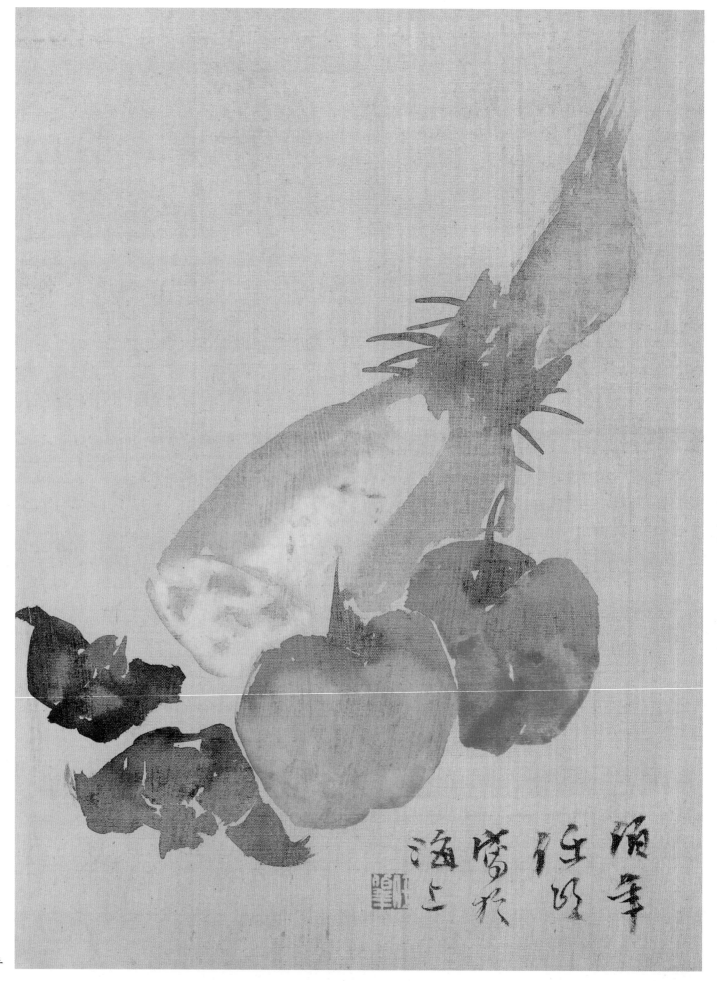

蔬果册页　任伯年

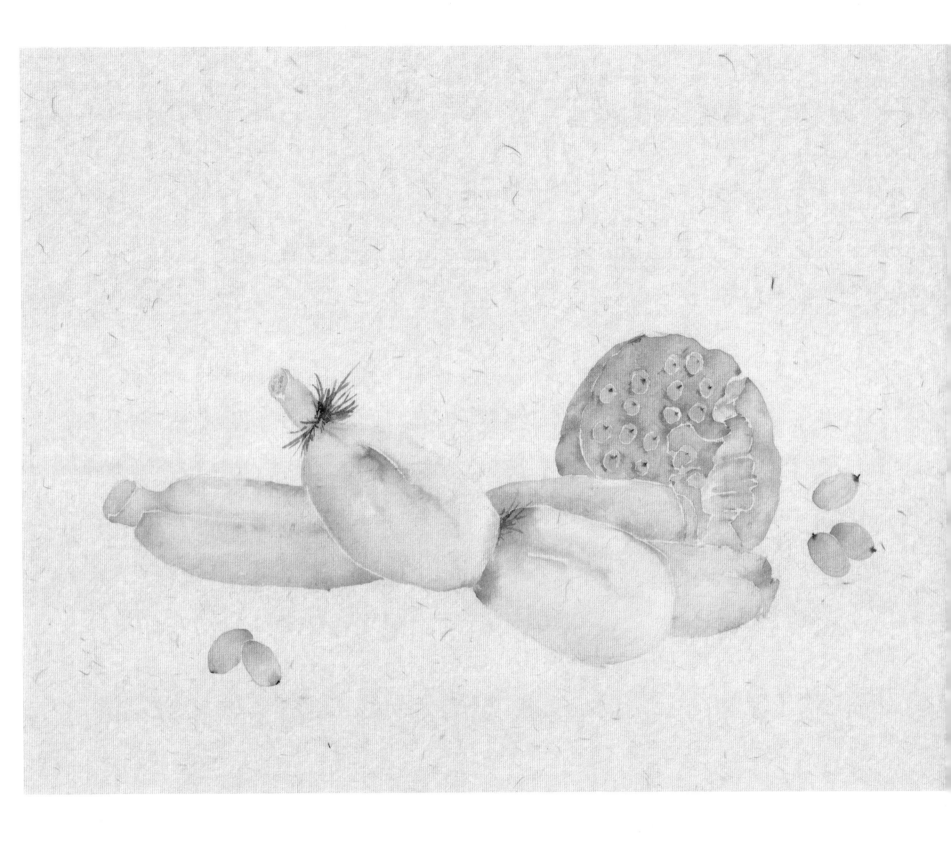

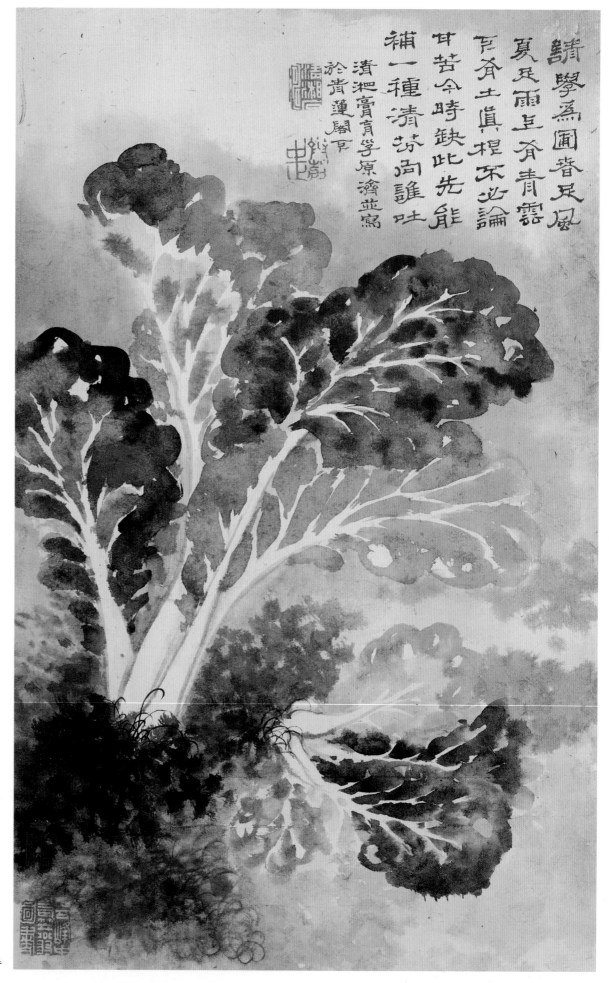

請學為圃眷足風
夏足雨足資青露
瓦盆土真根不必論
甘苦今時缺此先能
補一種清芬尚誰吐
滸泚膏肓學原繪並寫
於青蓮閣下

蔬菜图　石涛

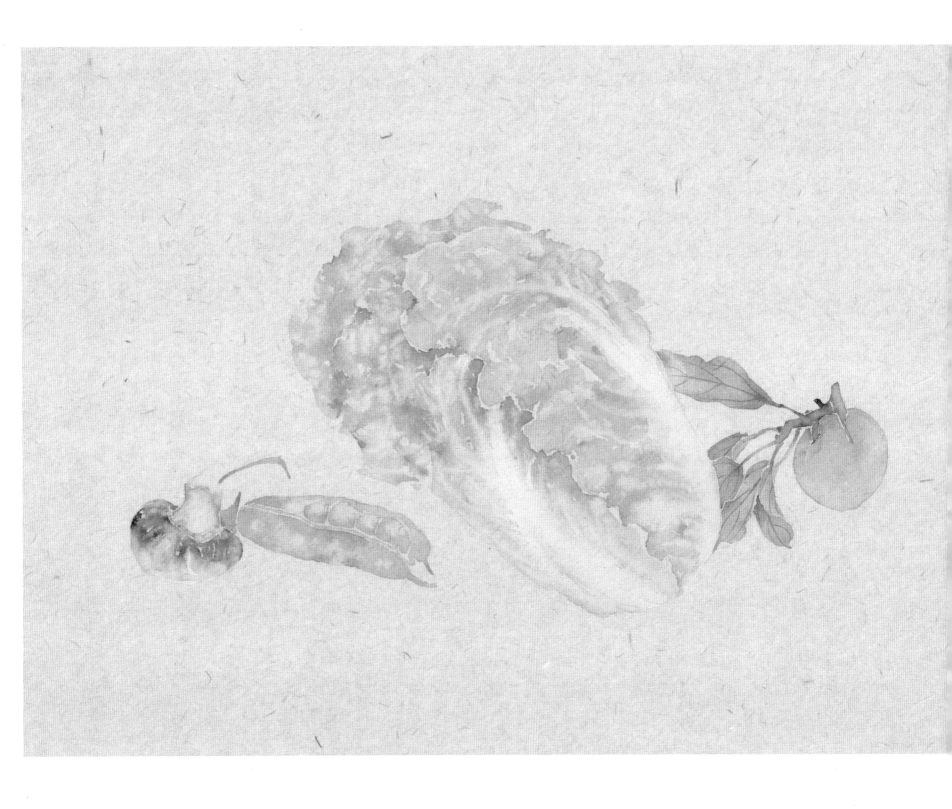

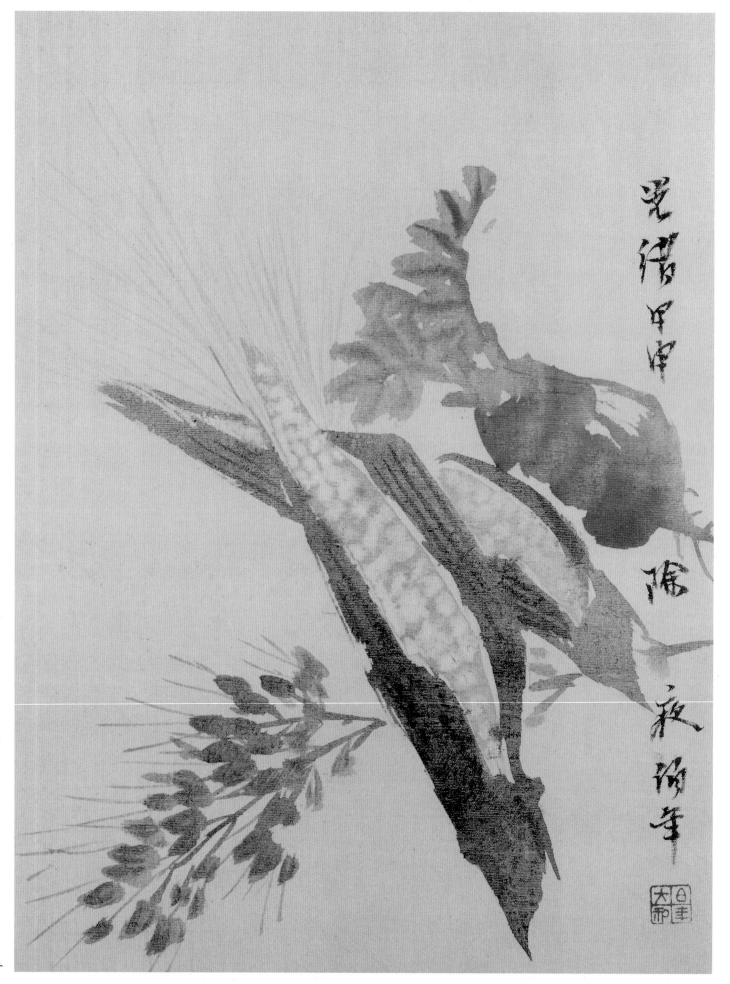

蔬果册页　任伯年

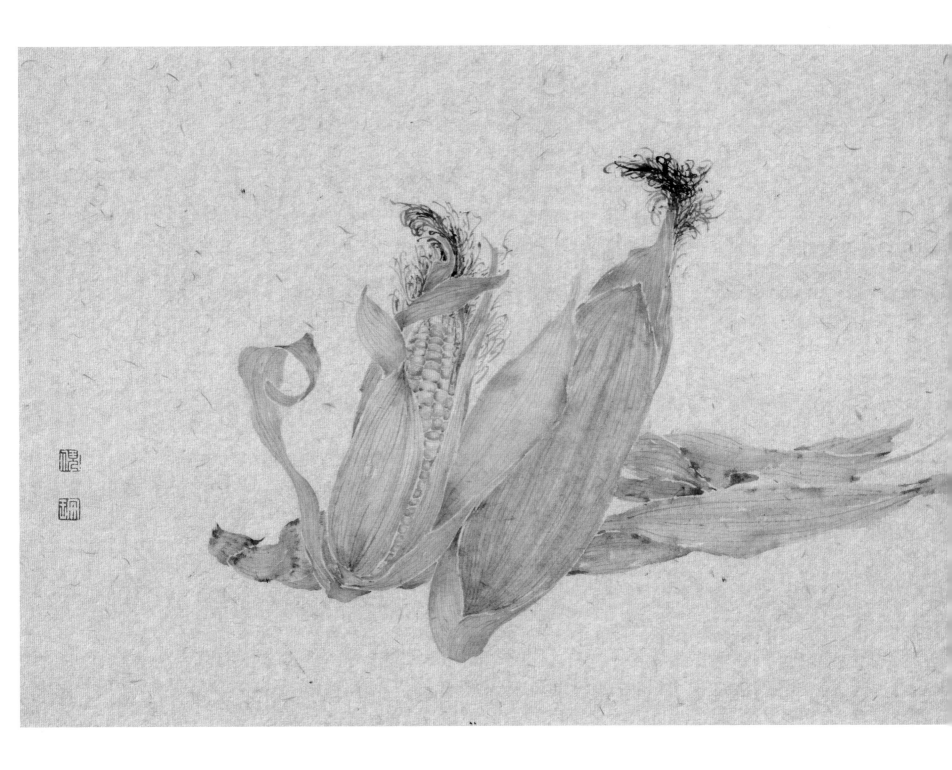

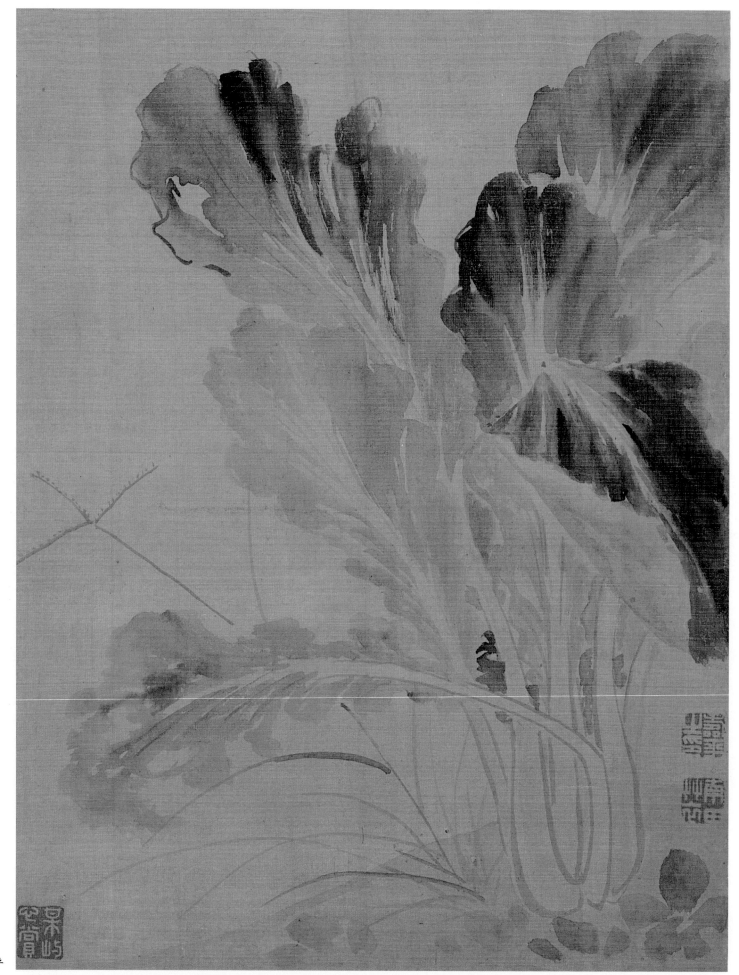

蔬果册页　恽寿平

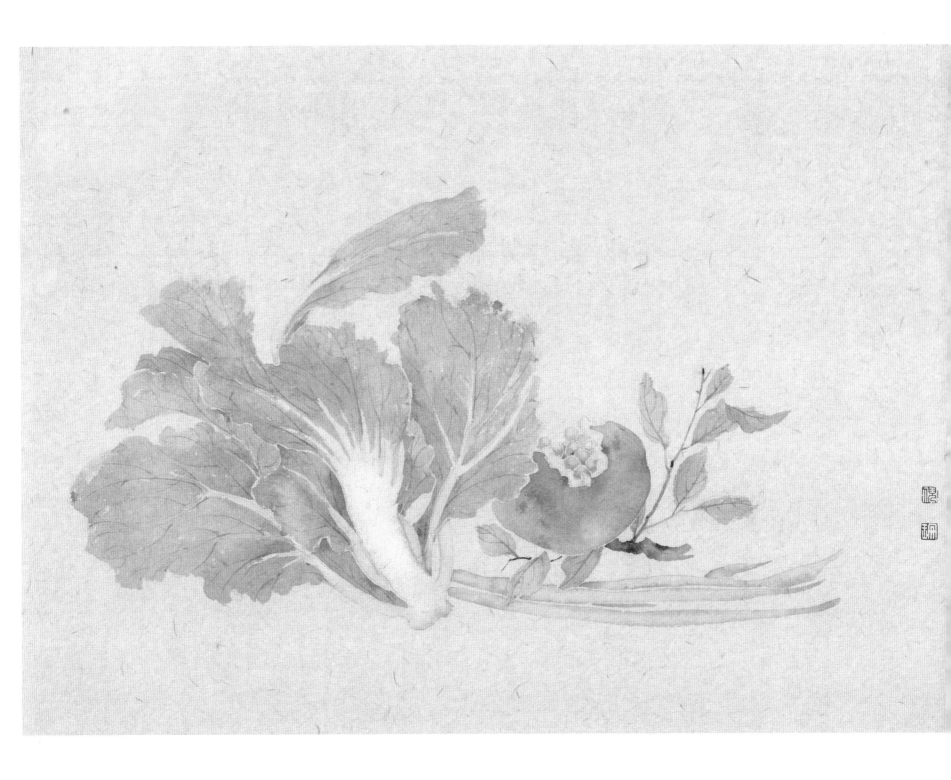

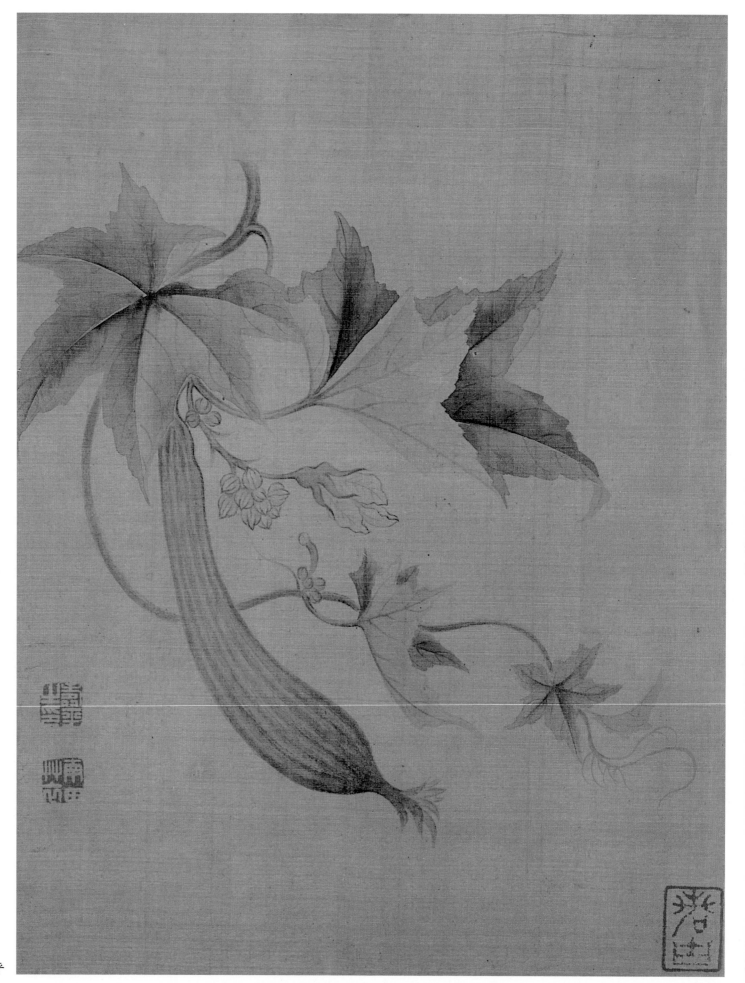

蔬果册页　恽寿平

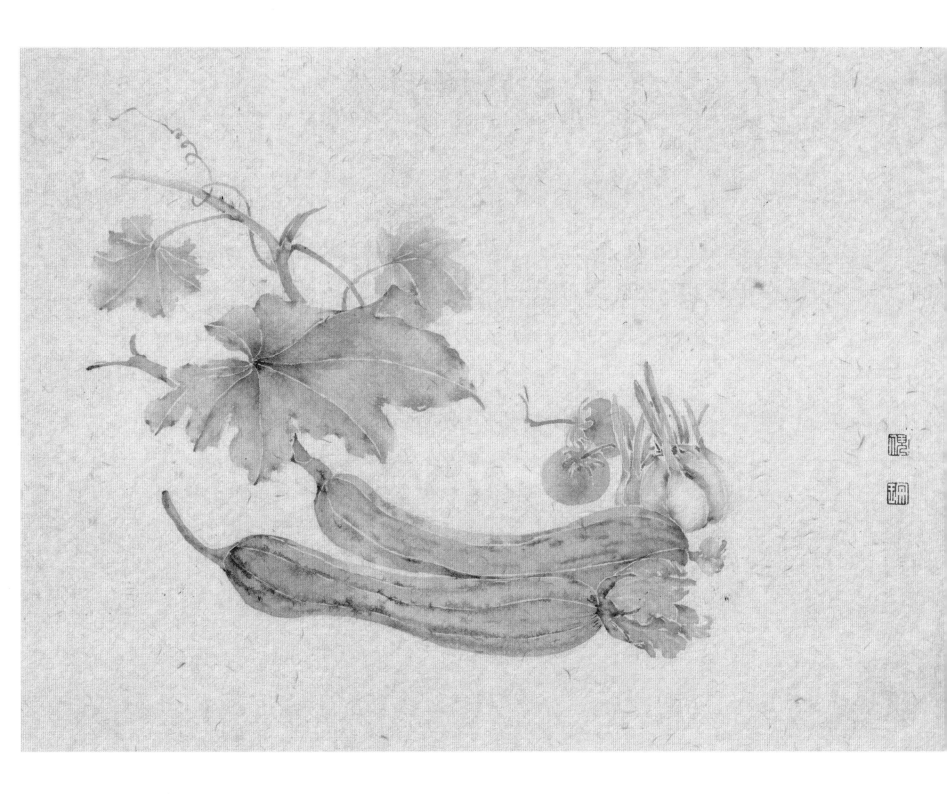

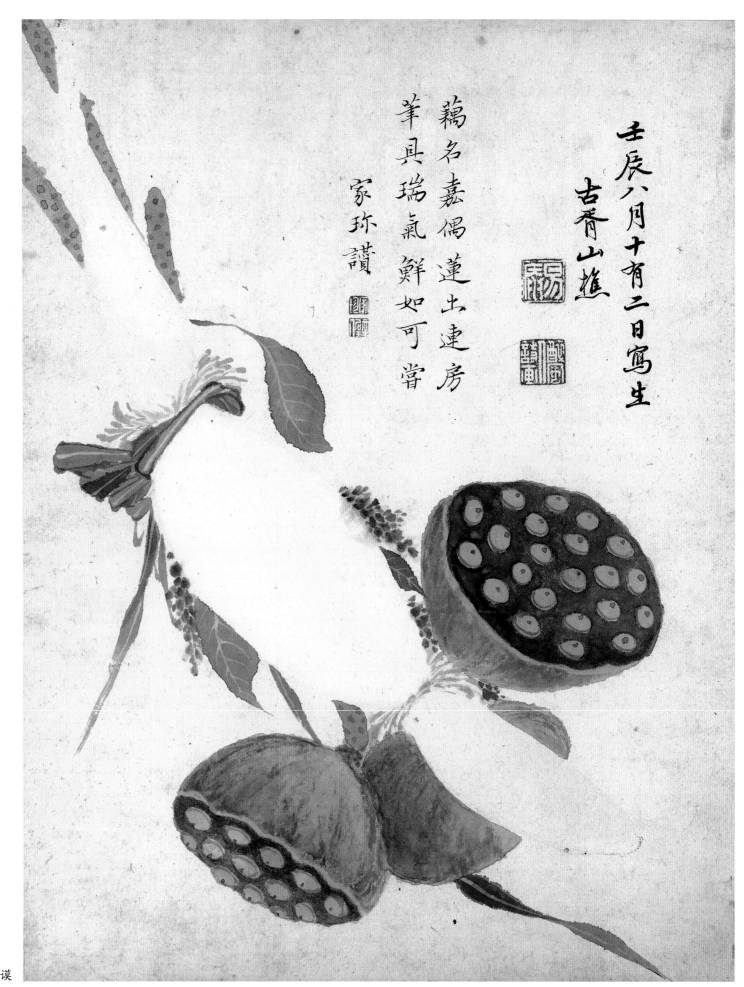

壬辰八月十有二日寫生

古香山樵

藕名嘉偶蓮出連房
筆具瑞氣鮮如可嘗

家珍讚

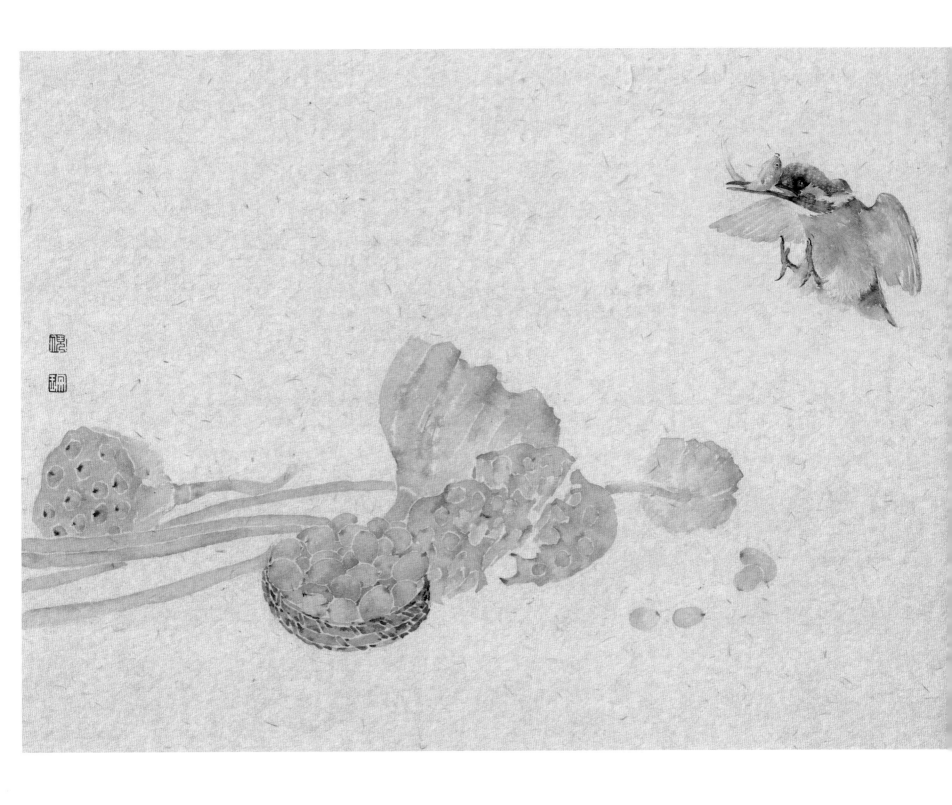

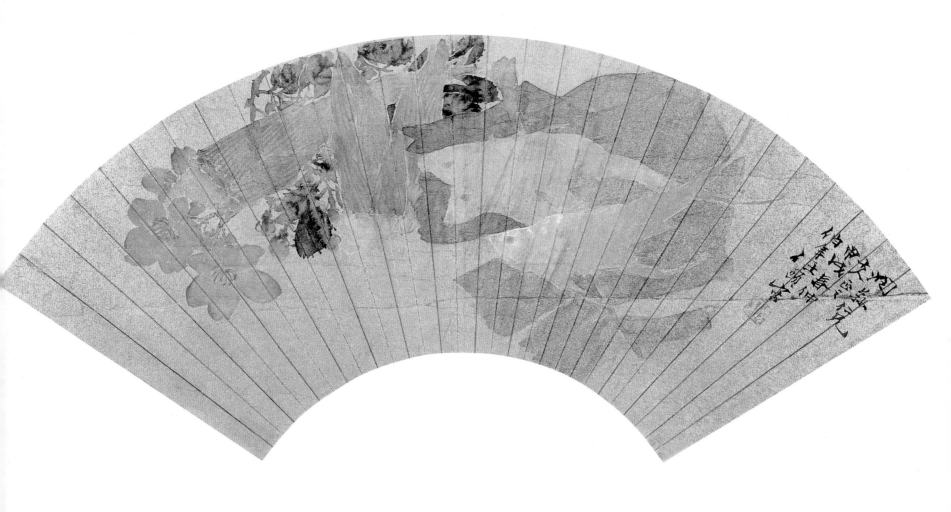

蔬果扇面　任伯年

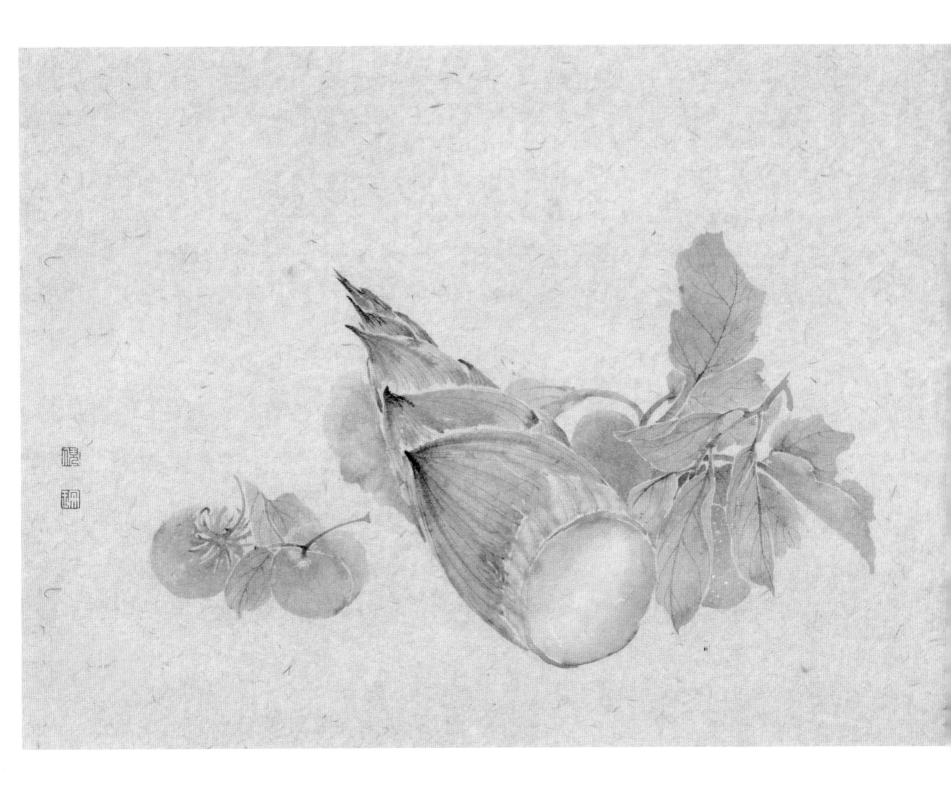

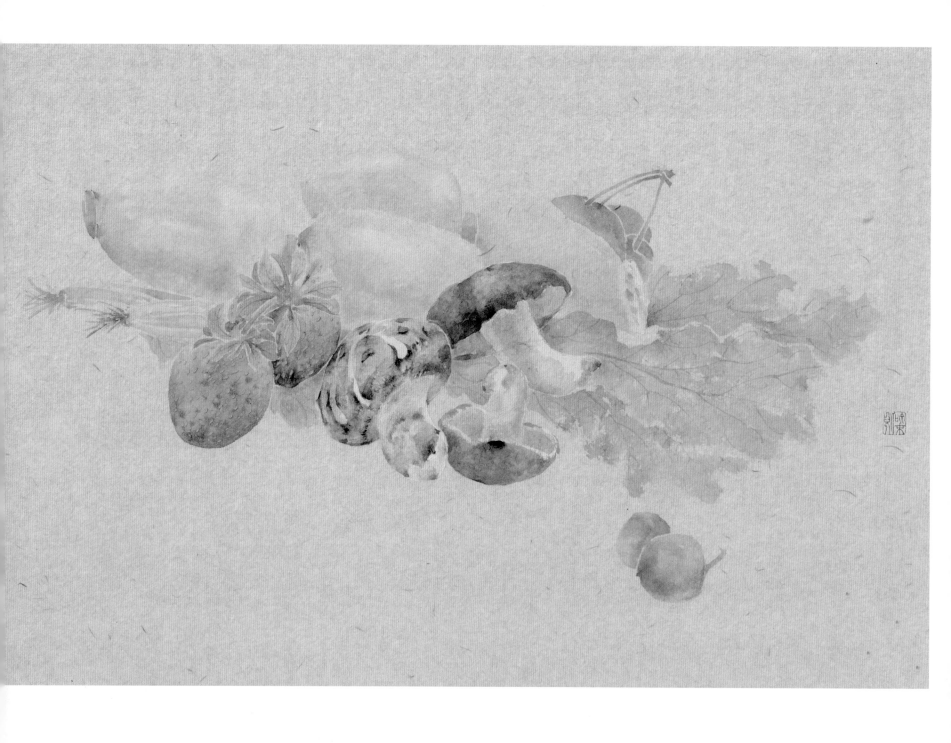

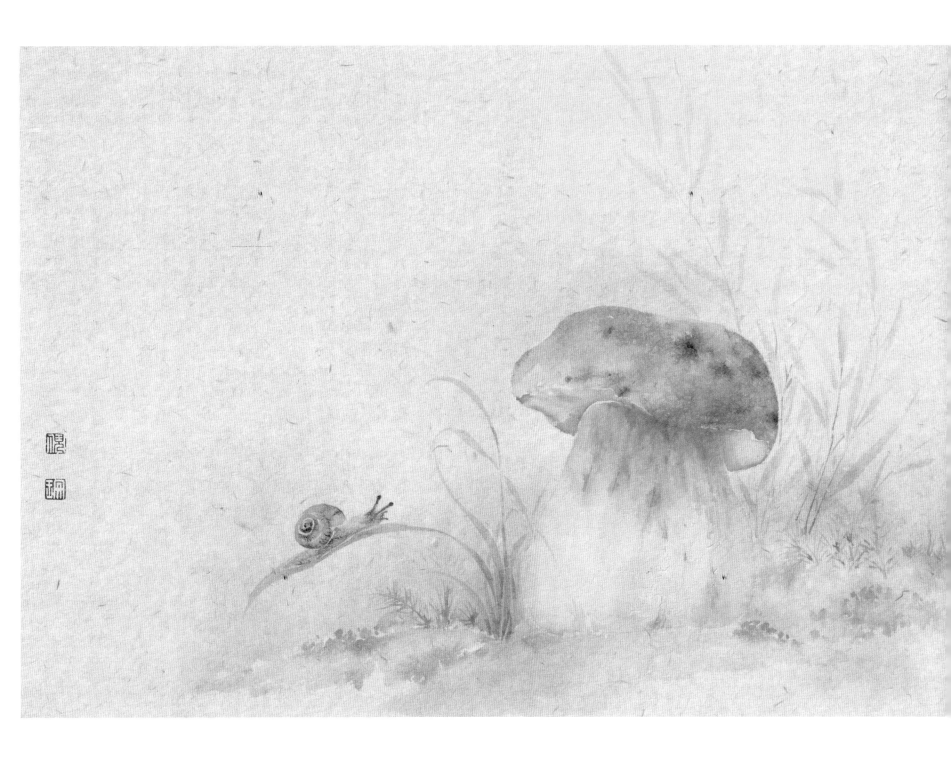

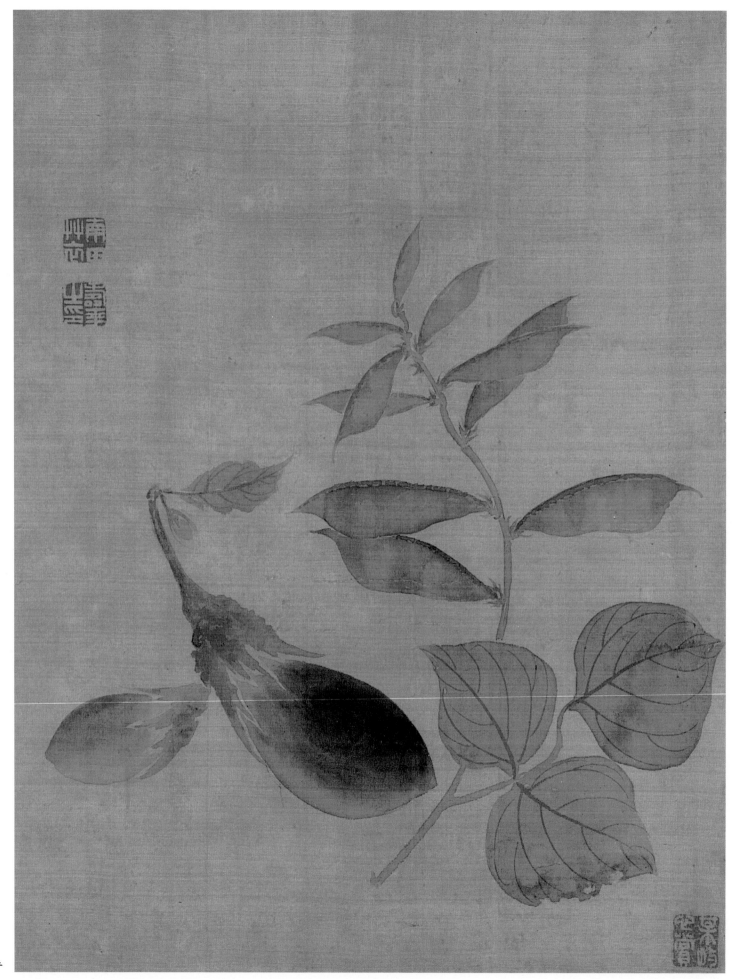

蔬果册页　恽寿平

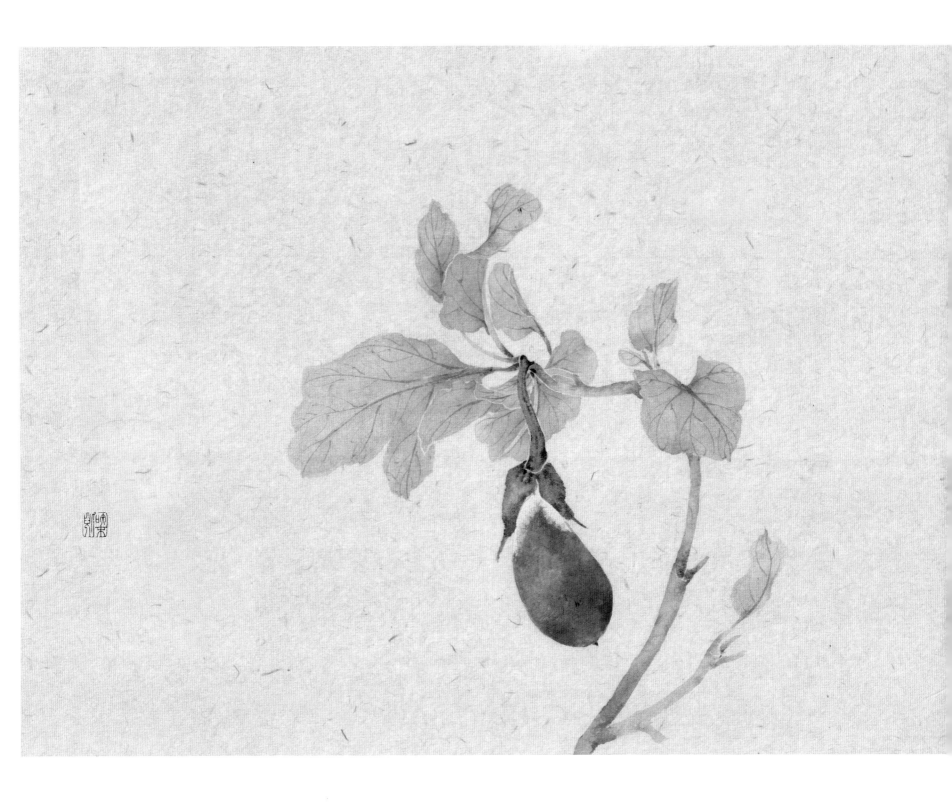

白描线稿

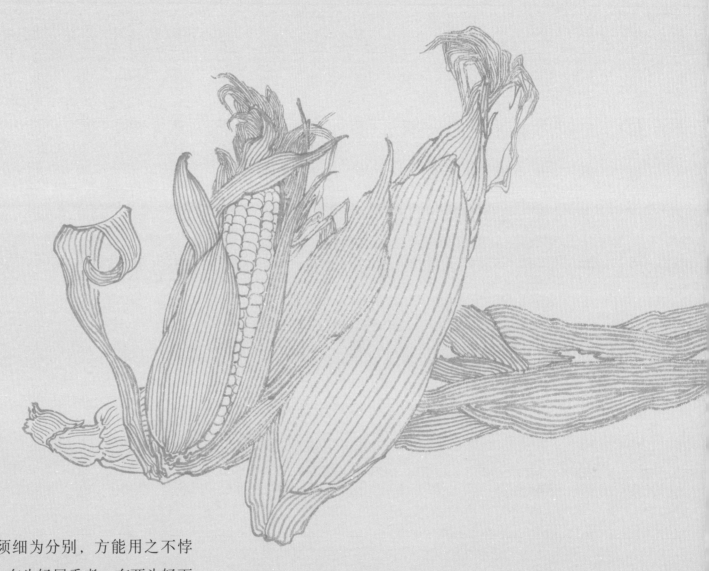

用笔之道各有家法，须细为分别，方能用之不悖
也。一笔中有头重尾轻者，有头轻尾重者，有两头轻而
中间重者，有两头重而中间轻者。其轻处则为行，重处
则为驻，应驻应行，体而用之，自能纯一不杂。

　　　　　　　　　　　——郑绩《梦幻居学画简明》

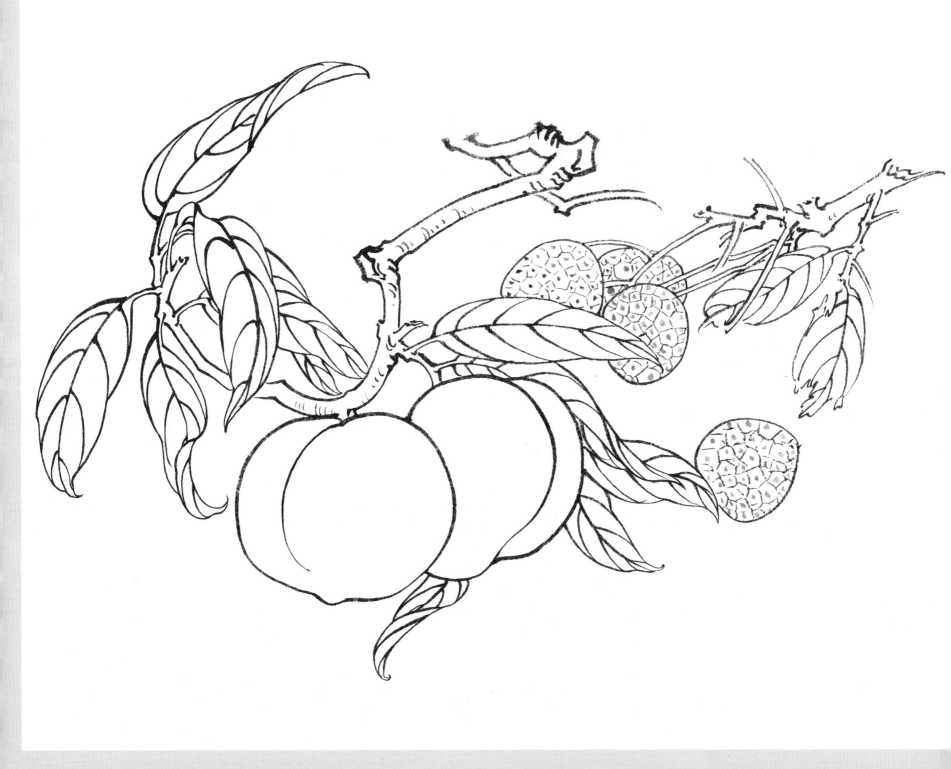

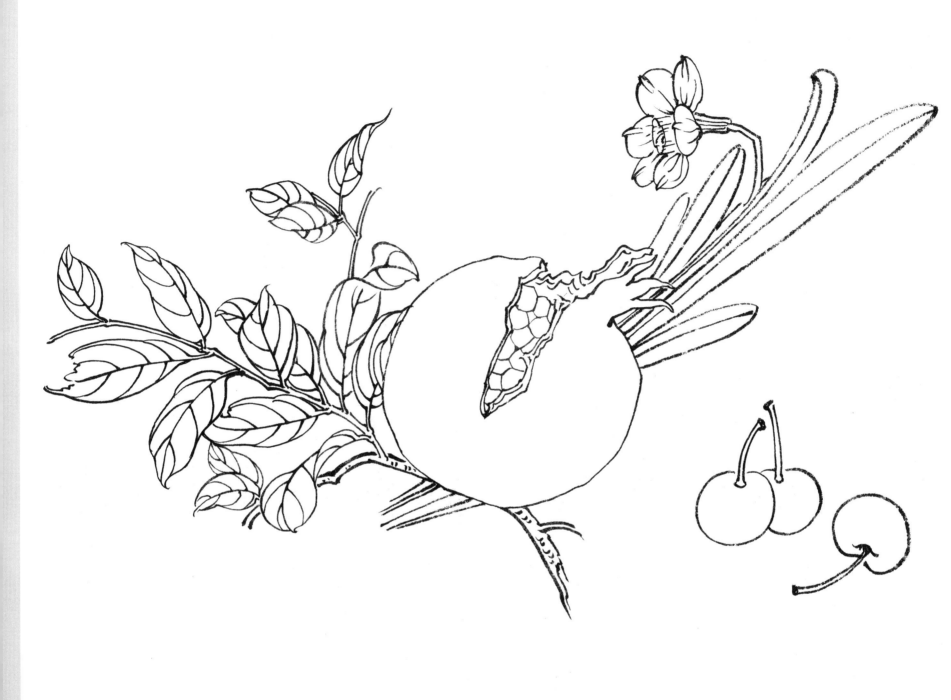

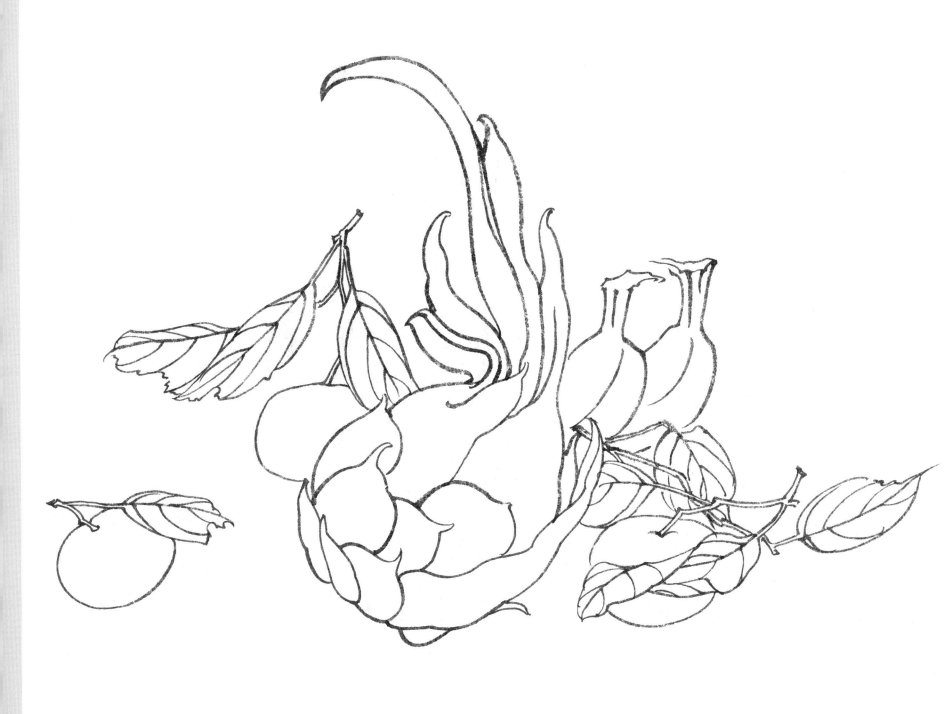

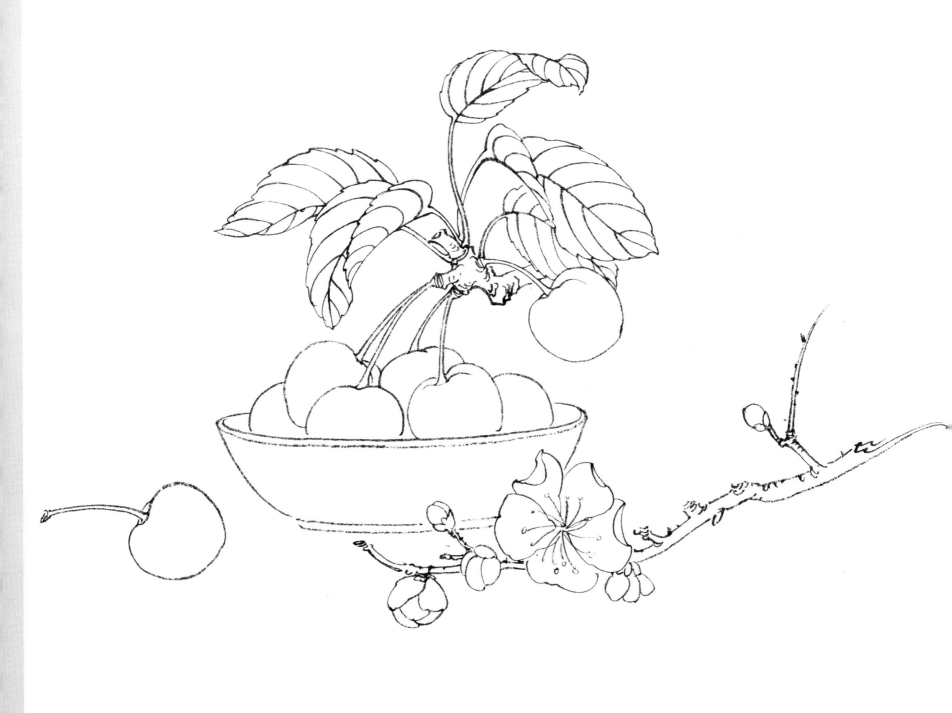

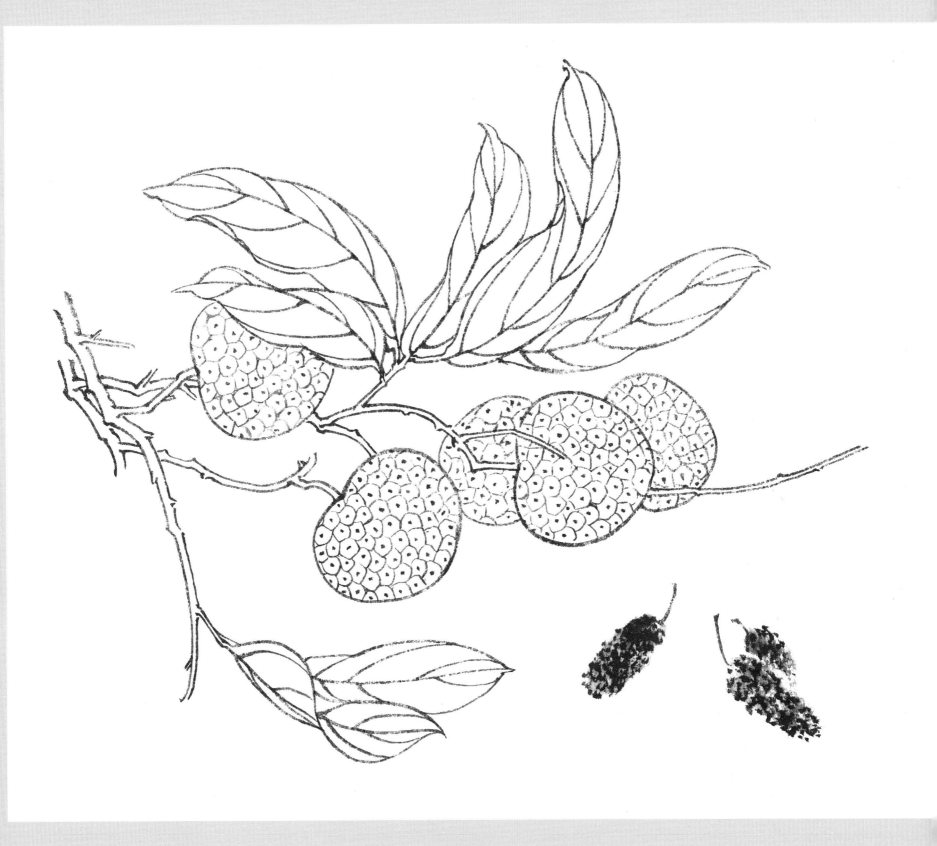

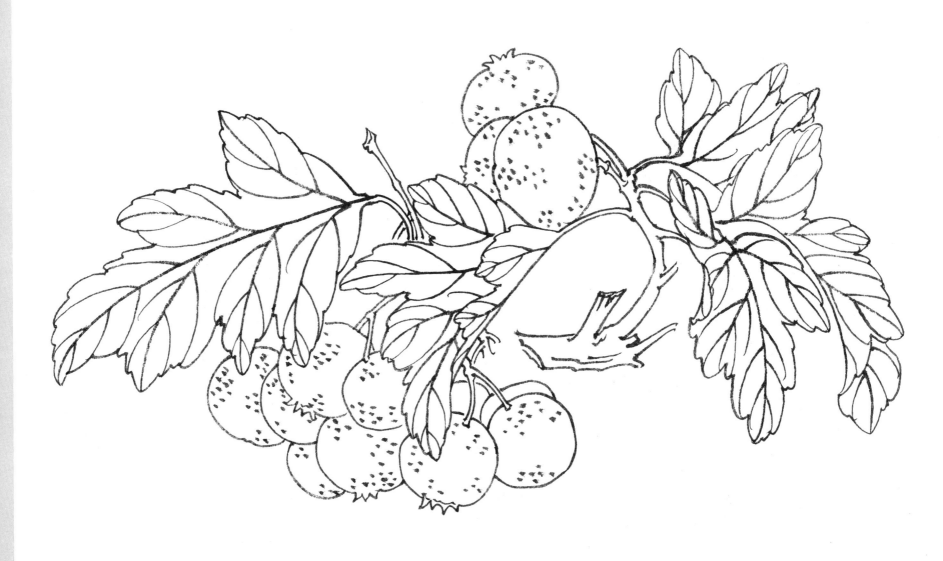

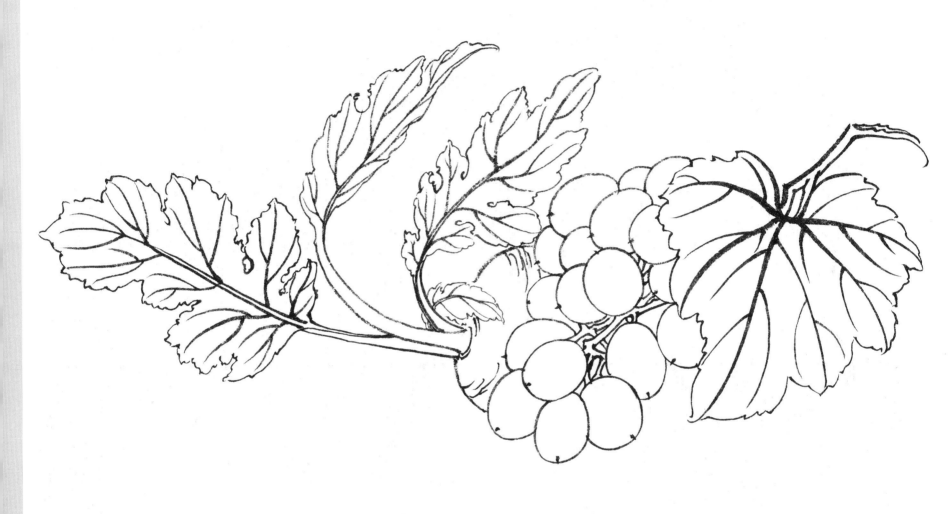

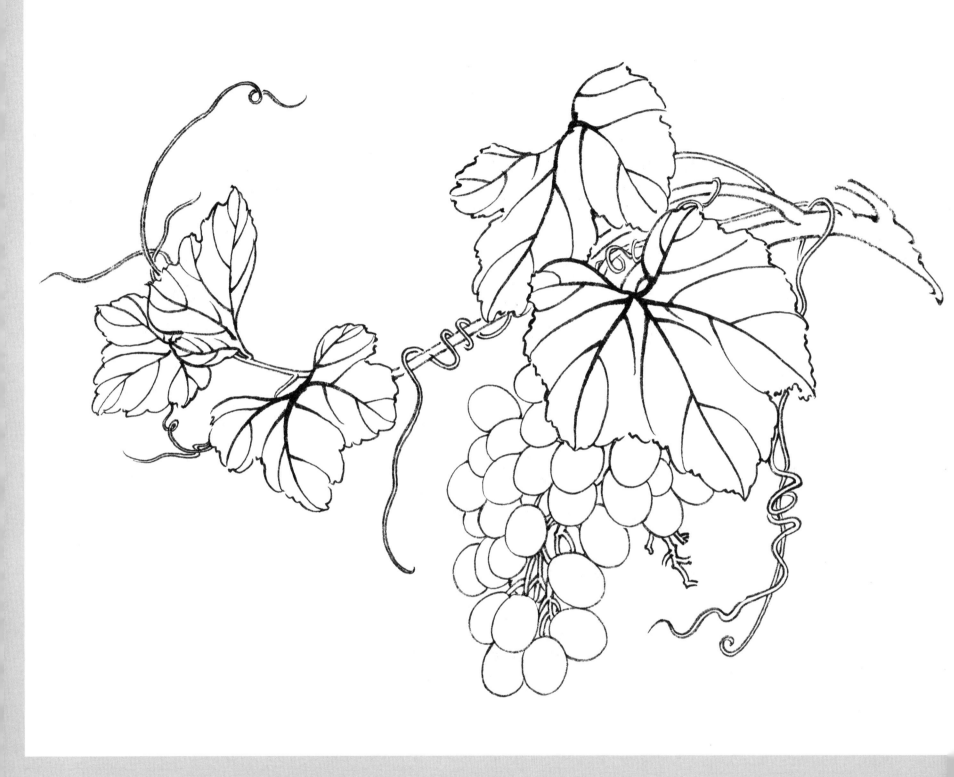

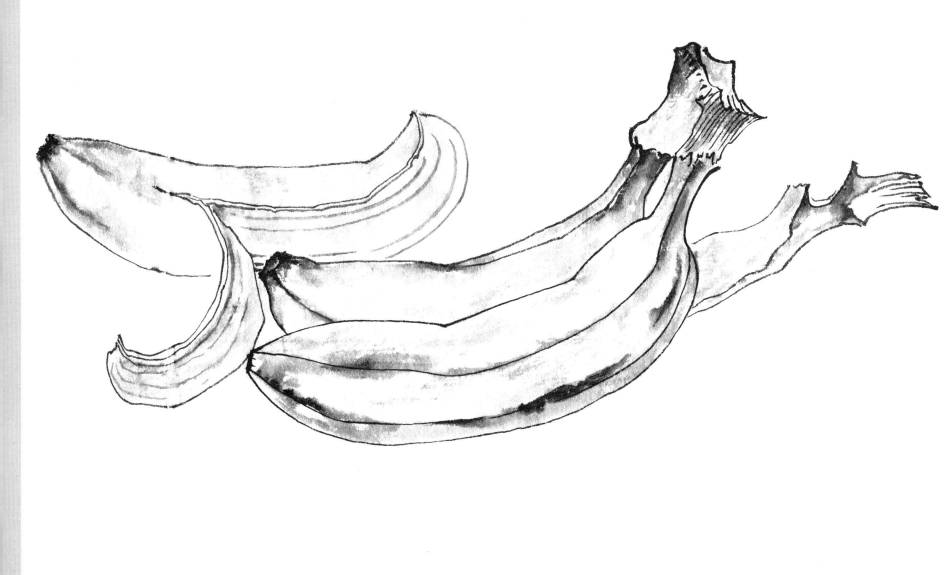

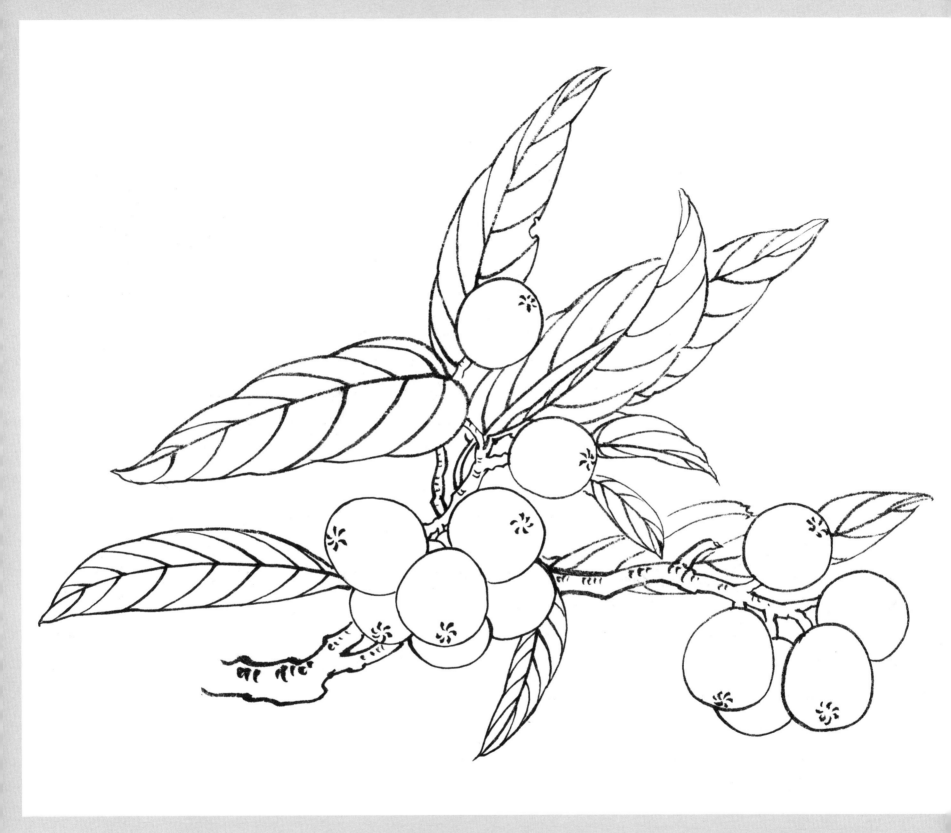

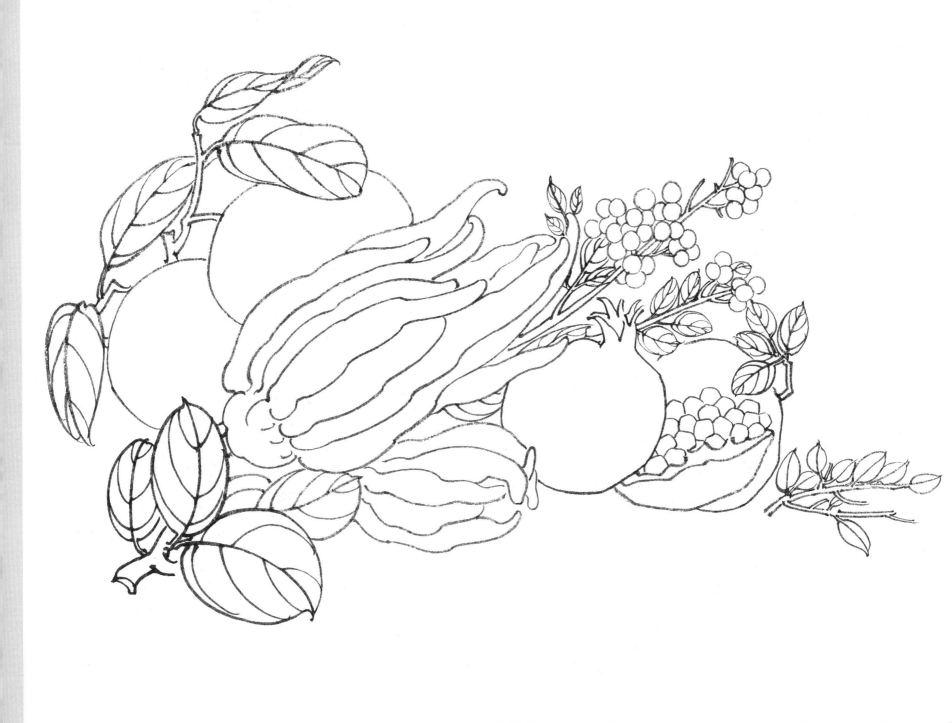

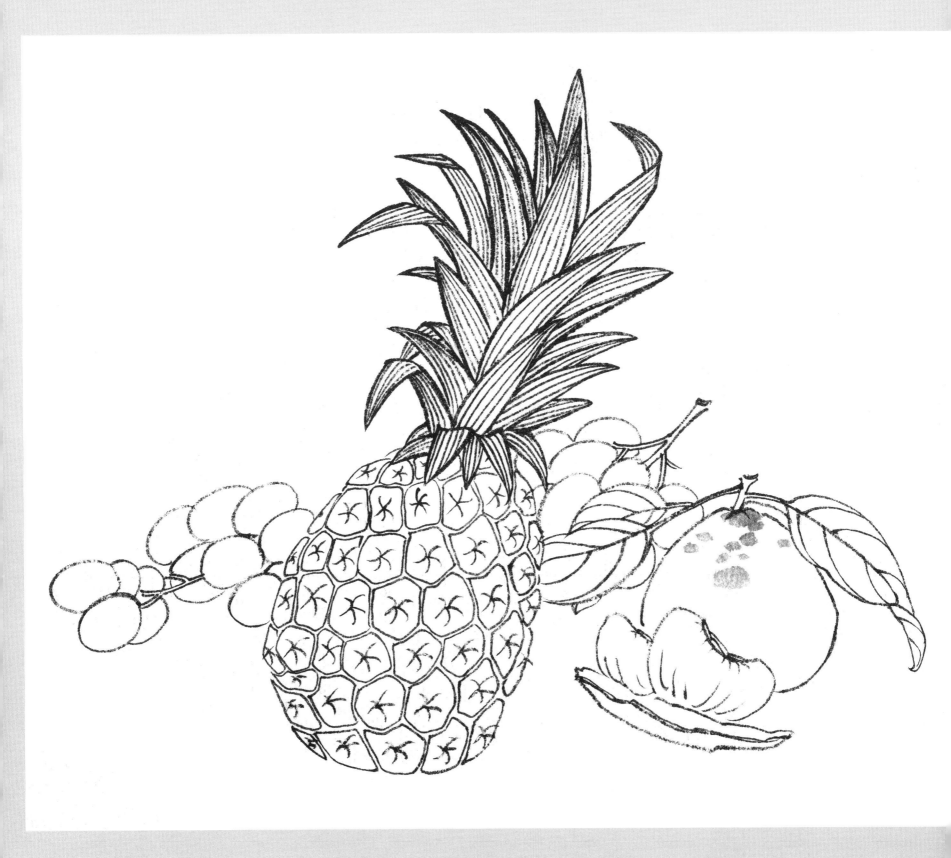

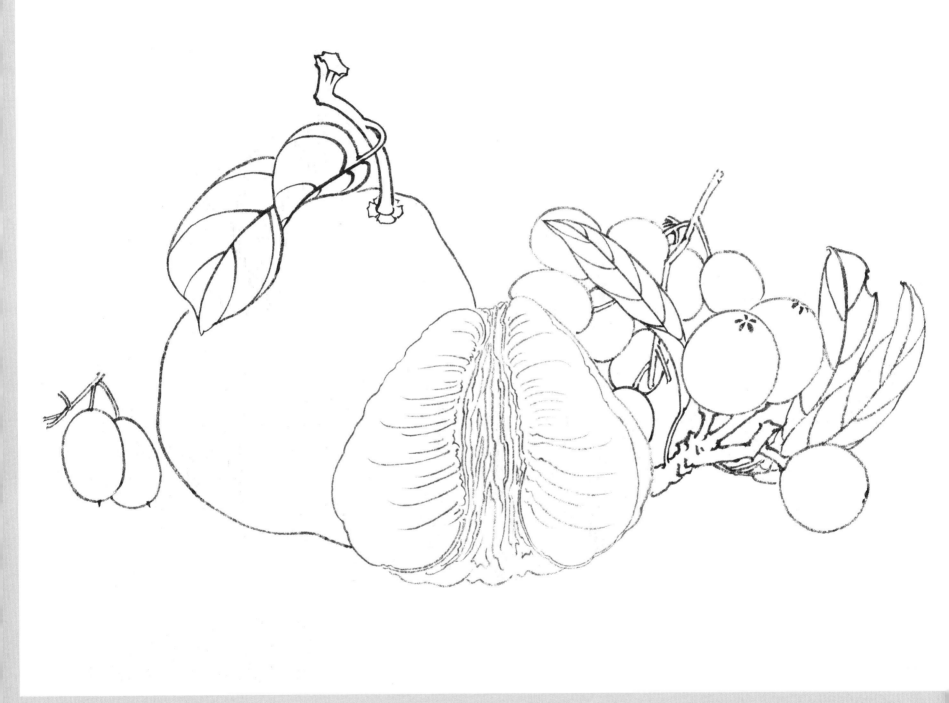

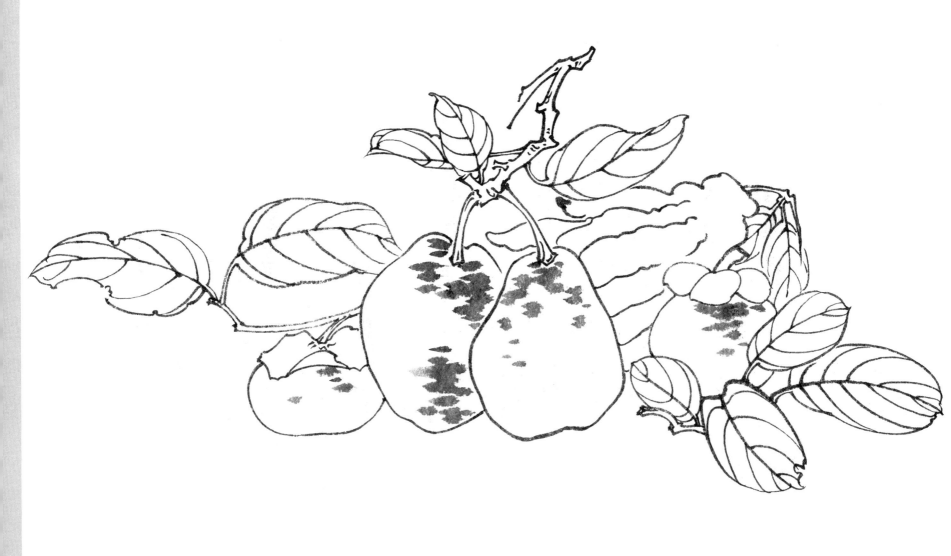

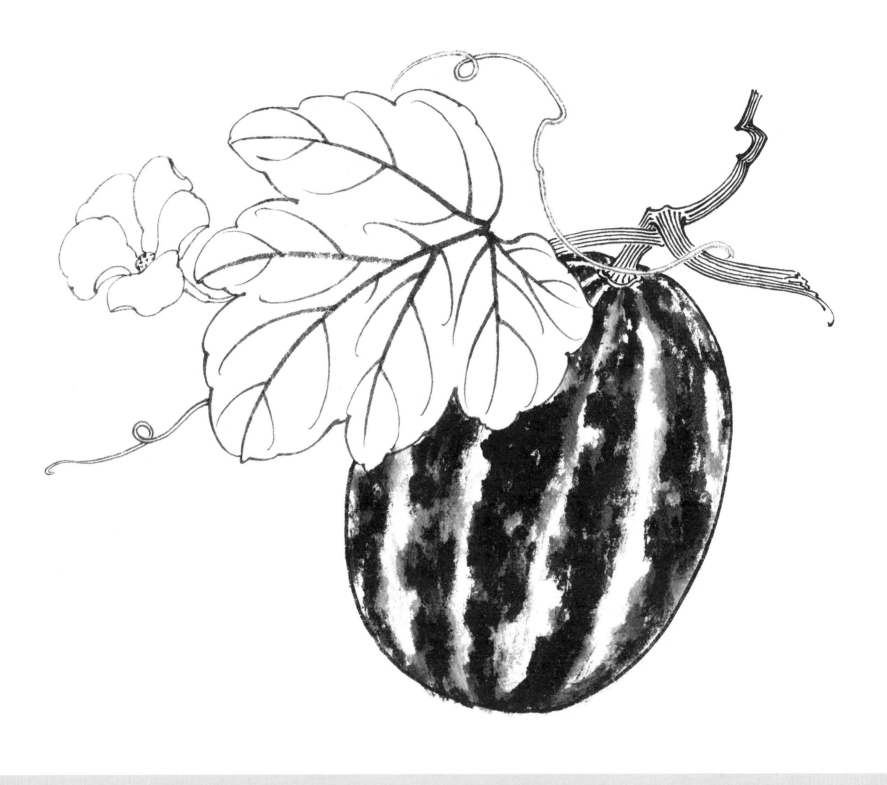

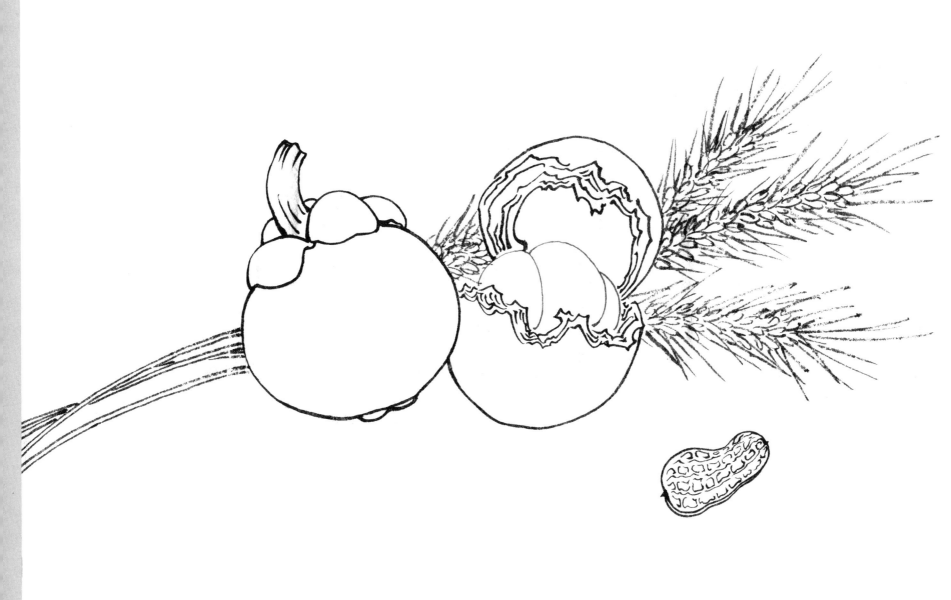

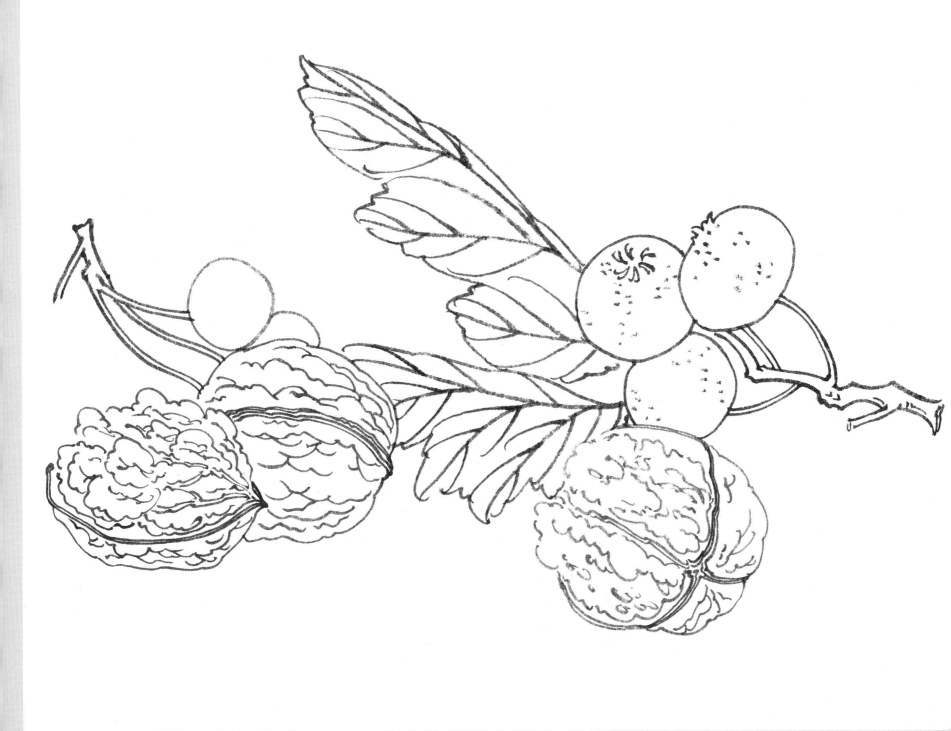

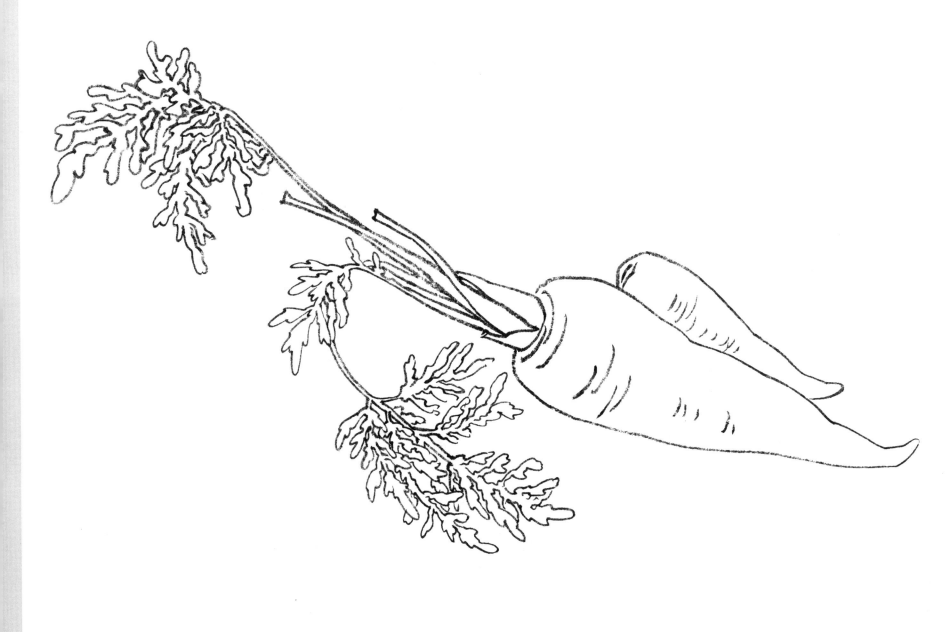

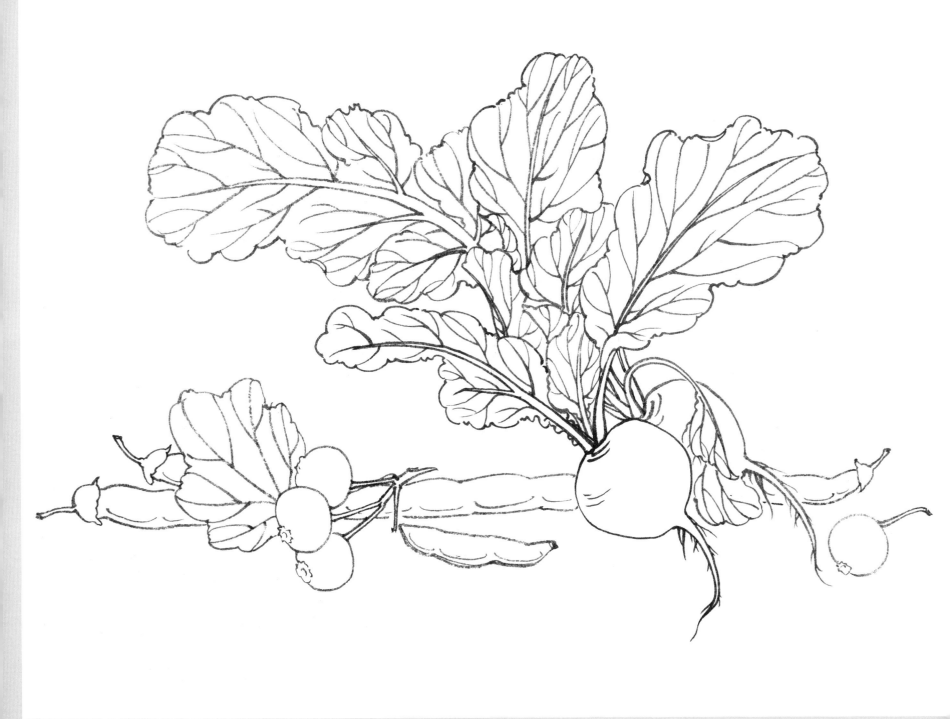

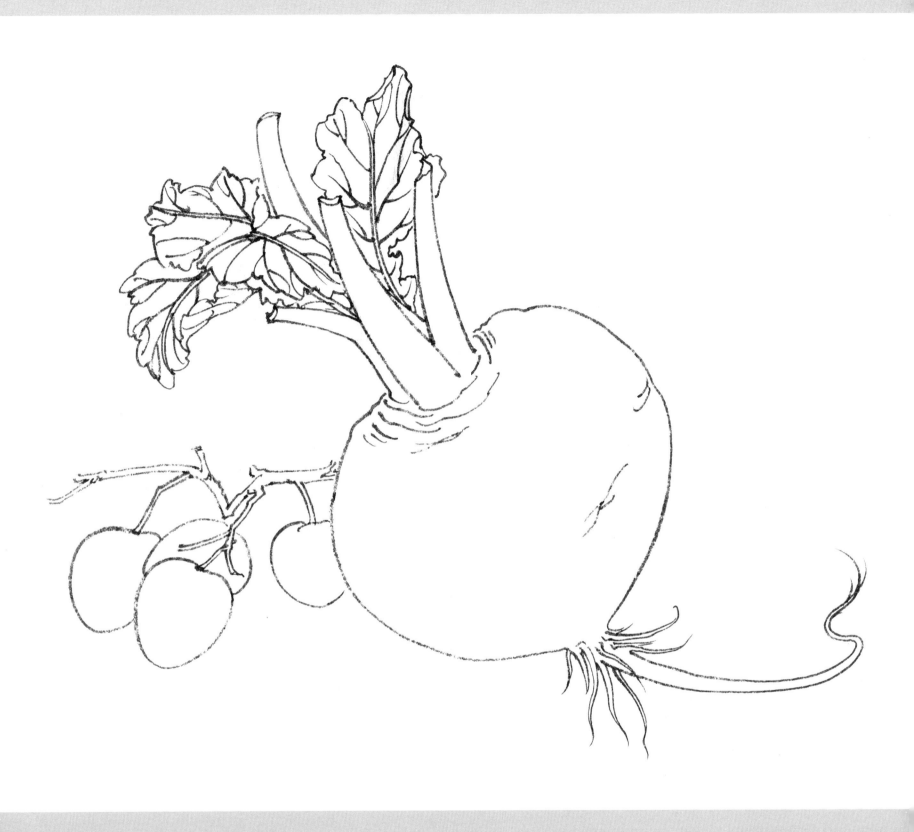

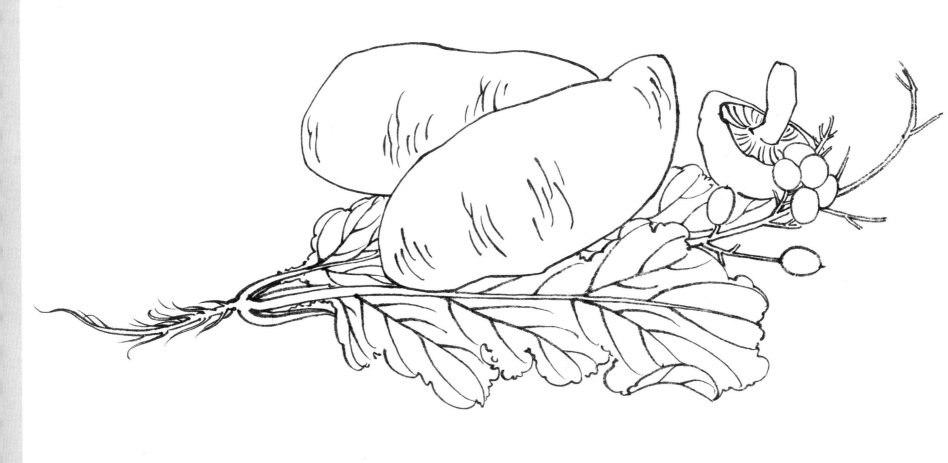

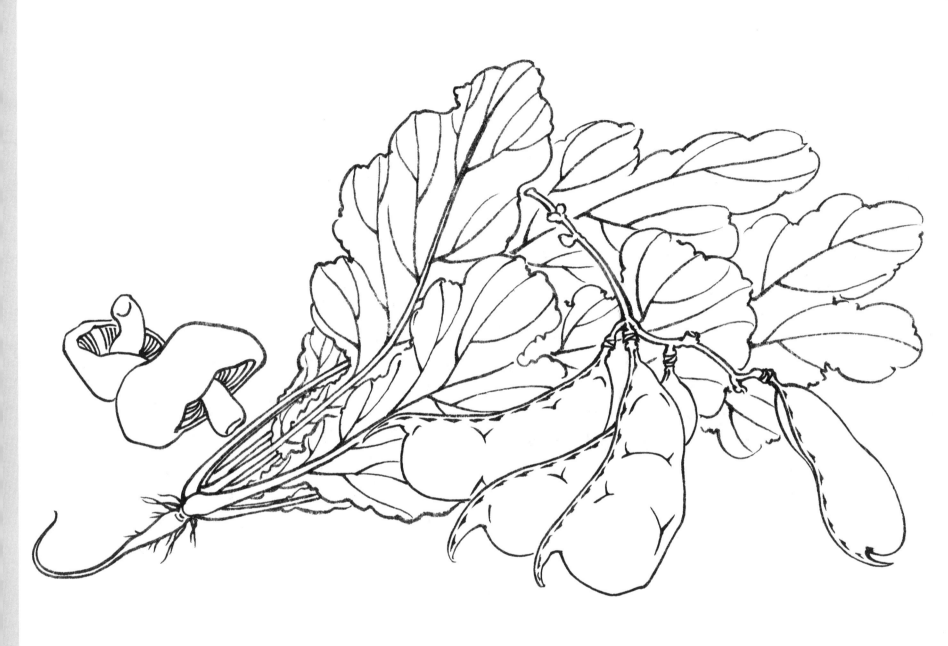

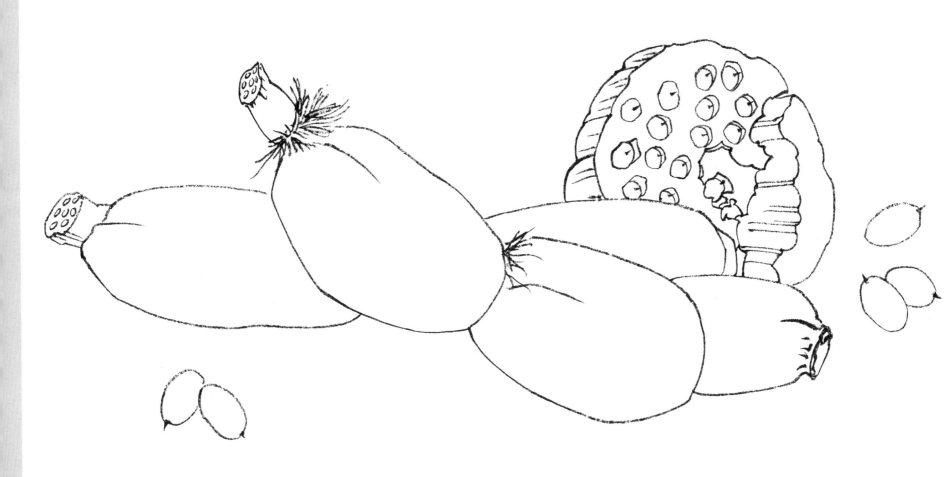

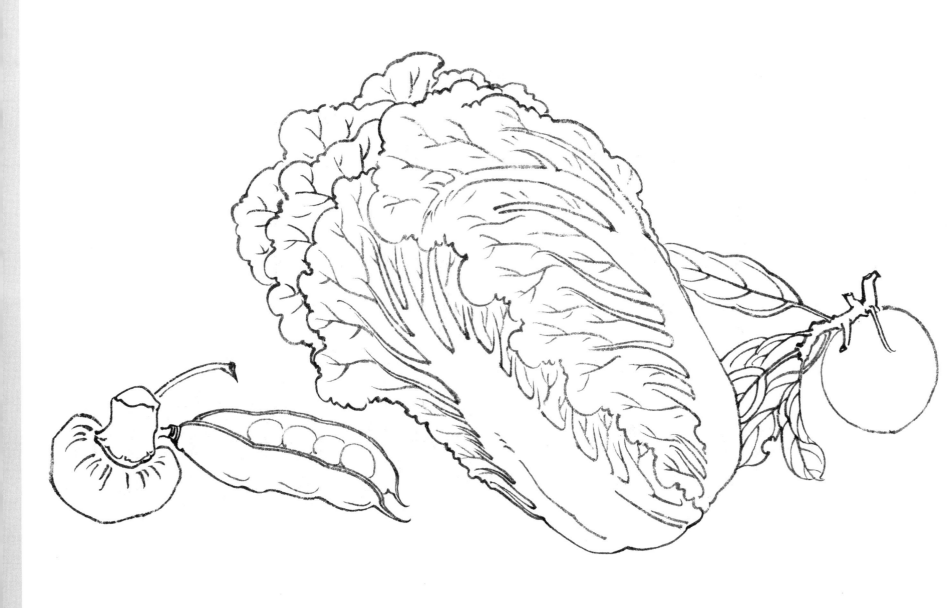

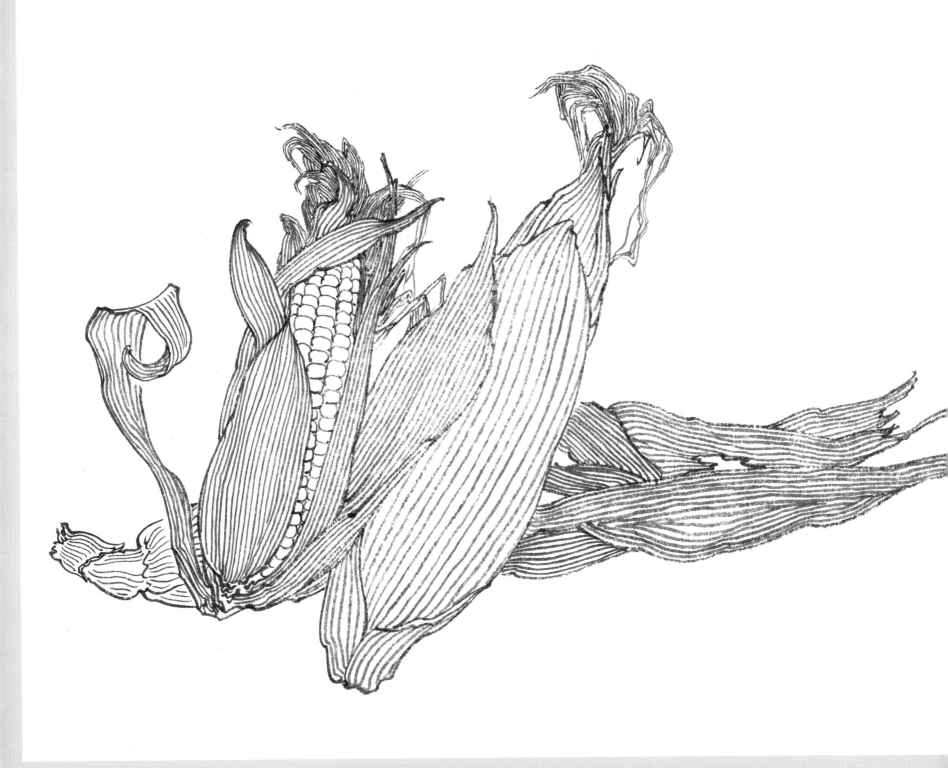

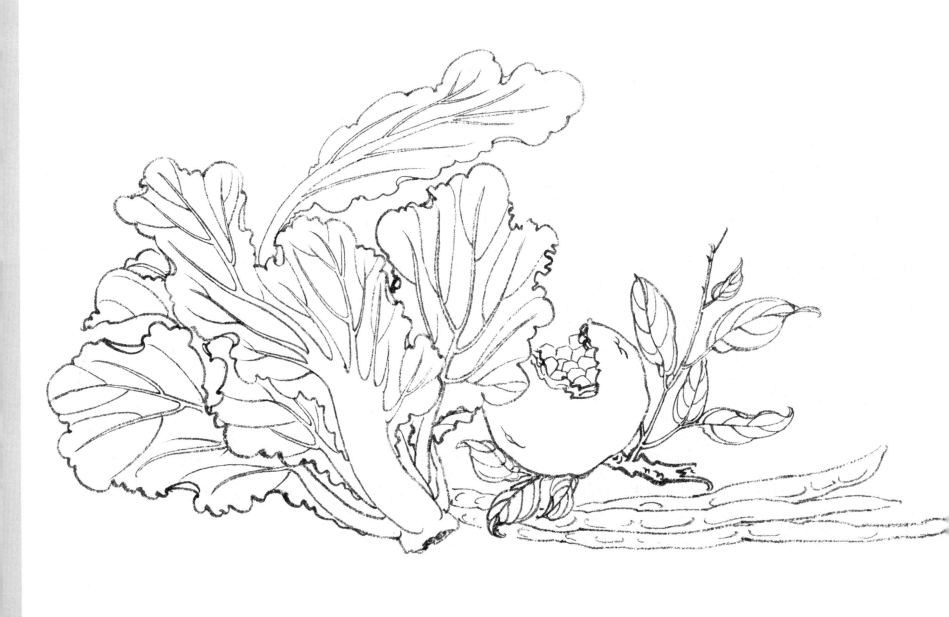

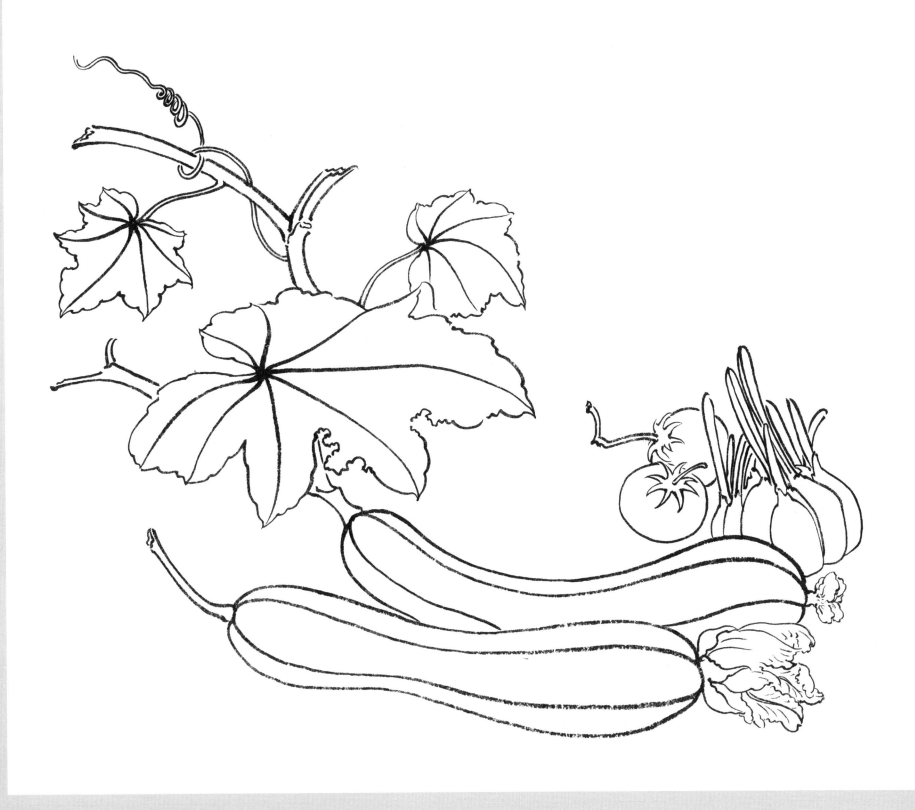

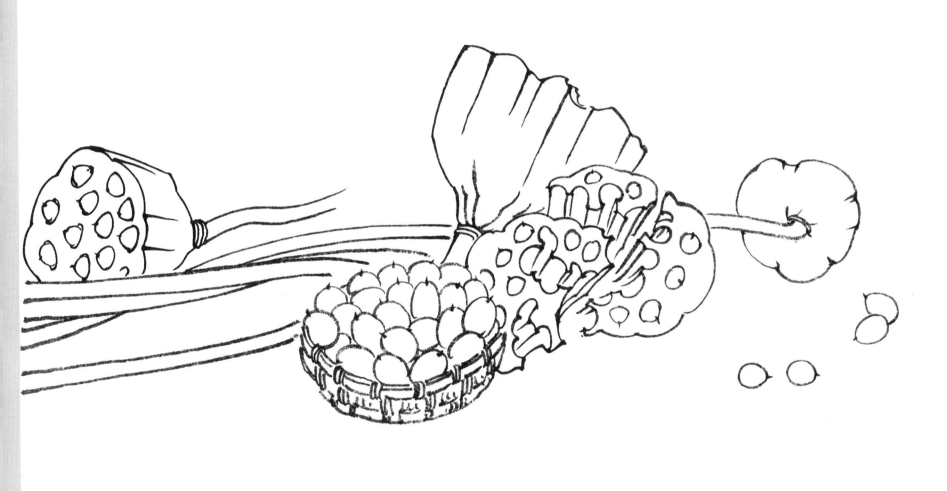

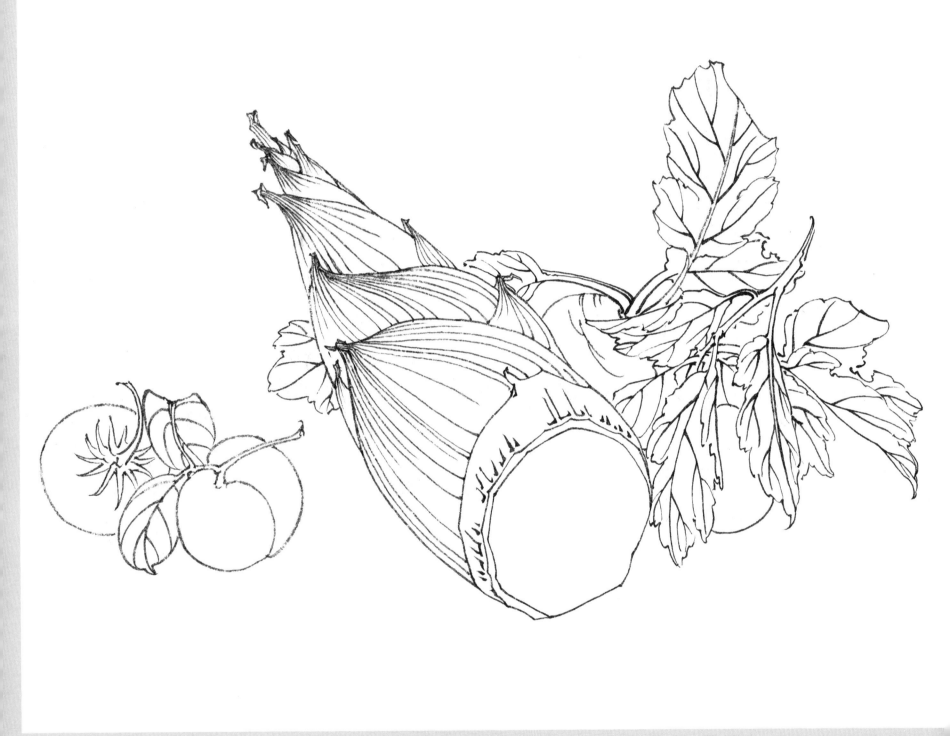

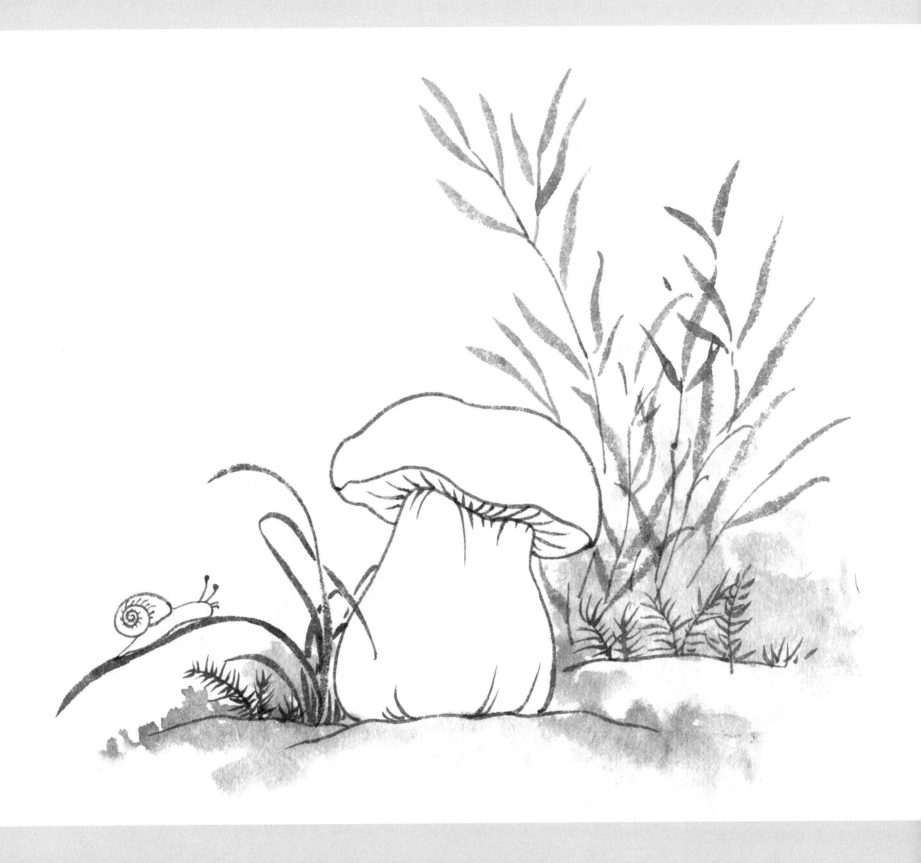

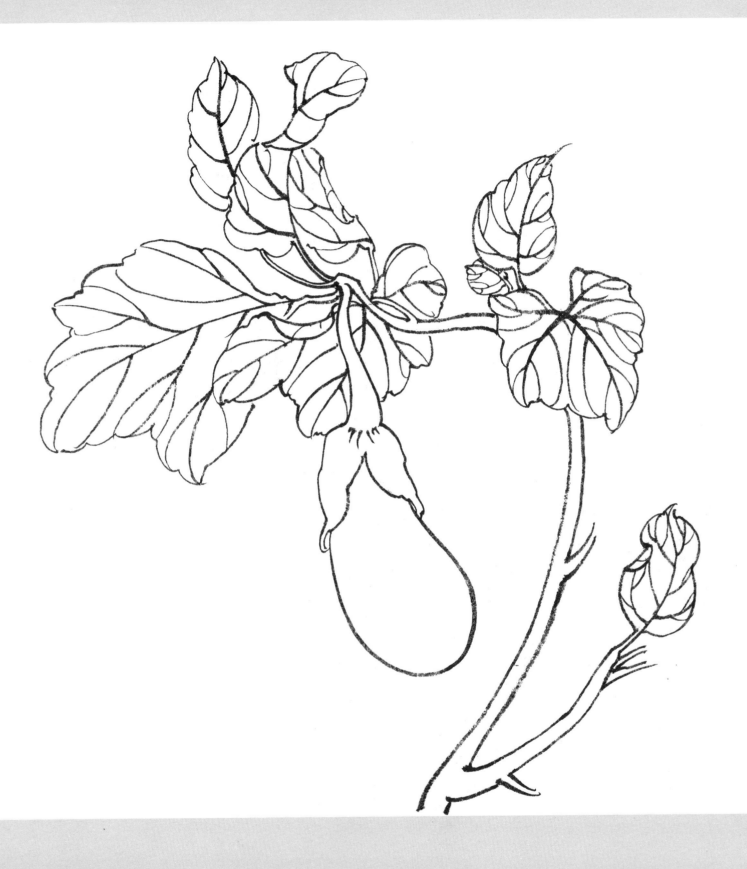